UNABLE TO BE DEFINED
RESEARCH NOTES ON VISUAL CULTURE

2015

2021

不是与是

视觉文化研究手记

吴晓兵 著

图书在版编目（CIP）数据

不是与是：视觉文化研究手记 / 吴晓兵著. -- 苏州：苏州大学出版社，2023.11
ISBN 978-7-5672-4410-8

I. ①不… II. ①吴… III. ①视觉艺术—文化研究 IV. ①J06

中国国家版本馆 CIP 数据核字 (2023) 第 100724 号

书　　名	不是与是：视觉文化研究手记
	BUSHI YU SHI : SHIJUE WENHUA YANJIU SHOUJI
著　　者	吴晓兵
责任编辑	薛华强
装帧设计	柒设计
出版发行	苏州大学出版社
地　　址	苏州市十梓街 1 号
邮　　编	215006
电　　话	0512-67481020
印　　刷	苏州工业园区美柯乐制版印务有限责任公司
开　　本	889mm×1194mm　1/32　印张 14.625　字数 272 千
版　　次	2023 年 11 月第 1 版
印　　次	2023 年 11 月第 1 次印刷
书　　号	ISBN 978-7-5672-4410-8
定　　价	88.00 元

图书若有印装错误，本社负责调换
苏州大学出版社营销部　电话：0512-67481020
苏州大学出版社网址：http://www.sudapress.com
苏州大学出版社邮箱　sdcbs@suda.edu.cn

序

吴晓兵教授的新书《不是与是：视觉文化研究手记》即将由苏州大学出版社出版，她嘱我为此书写序，得以先睹为快。

晓兵教授在苏州大学艺术学院从教 30 余年，长期从事视觉文化研究和设计基础教学，以及插画创作和教学工作，在艺术创作、教学和理论研究方面积累了丰富成果。《不是与是：视觉文化研究手记》是她在日复一日的生活中，将工作、阅读、创作、旅行中的纷繁思绪书写记录下来，如今整理汇集成书。书中收录了作者于 2015 年至 2021 年间的 122 篇短文。这些短文犹如一块块精美的碎片，在时间的流逝中不断汇聚叠加，构成了一部与视觉文化议题相关的研究手记。当然，我相信，这些收录并非作者研究的全部，甚至文本的书写方式也不同于她以往公开面世的学术论文或专著。该书并不以常见的章节构架或线性逻辑结构展开，而是以日记的书写日期来排列呈现，不求连贯、不分学科，围绕视觉文化的方方面面，以散点透视方式架构全书，通篇读来别有感受。

针对这些平实通透的文字，似乎很难用一个既成的概念或文体去定义该书。说它是日记、散文或随笔，显然不够精准，尽管它以先后的日期编排，却找不到日记中那般柴米油盐的烟火气，也没有散文中常见的抒发个人情感的华丽辞藻，短文涉及的都是关于社会学、图像学、符号学、艺术学等诸多学科的学术探讨；说它是学术文集，显然也不尽贴切，这一篇篇论及学术问题的短文，并不以从论点到举证再到结论的套路来展开，甚至总是抛出没有答案的问题。但这些篇幅短小的文字却不失闪光点、不乏哲理，字里行间散发出作者宽阔的学术视野、严谨的思辨和敏锐的洞察力。

作者自己坦诚说："这些都是根据平常记录在笔记本上的手稿整理的，最初书写这些文字时，并没有想到对外公开，更没有出版的计划，只是希望给失去的岁月留下些模糊的影像，让记忆刻上可供触摸的划痕。现在回望，日期之间存在着许多空白，在无法连贯的断裂中，仿佛看到生命的腾起与跨越，给人一种无法推开的不安和困惑。"其实，现实社会和日常生活的体验原本就是由断断续续的片段构成的，远非缜密编排的长篇叙事。我们耗尽所有、一厢情愿、竭尽所能地在断裂处弥补、填充，用话语、图像、文字塑造理想的、完美的样子。这些碎片化的叙述超越时间和空间，在不经意中生发蔓延开来。或许，它们的价值就在于每一块碎片的边缘，尖锐、

抵触，互不相连，却能激发多种拼合的欲望。尽管拼贴已成为一种后现代叙事的常用技巧，然而对连续、不间断的追求，对唯一、不可变的执着，仍然是人们无法摒弃的惯习。在许多人看来，每一个质问都有确切的指向、圆满的结论、标准的答案——"是"或者"不是"；每一个事件必然有其绕不开的起因和结果，并存在着内在逻辑的关联；而每一幅绘画的背后都深藏着有待挖掘的丰富意义；每一部经典著作都肩负着启迪、开智、去魅的要务。这一切，被称为文化的一切，诸如小说、电影、艺术品、摄影、戏剧、评论、访谈、演说，充斥在我们的四周，如巨大的、厚实的墙体，形成了视觉的屏障。

视觉文化的研究不再仅仅是视觉文本本身，视觉的看，以及为什么要看、如何在看，都成了热门的话题。从事相关研究的人会问：霍珀的夜游者为什么相聚在深夜的酒吧却彼此无言？站立在画外的观者是否也如齐美尔所言，敞开自己，成为被观察者？杰里米·边沁设计的监狱，最终如何让视觉惩罚成了可能？坐在黑暗中观看电影的人，是否如劳拉·穆尔维所说，会因性别的不同而产生不同的体验？按照福柯的"权力—话语"概念，话语按一定方式构建了知识体系，而其中权力的生产与确立成为关键。亚瑟·丹托宣布了艺术的终结，但那不是艺术本身的终结，而是一种过时

的艺术话语的终结,一种以宏大叙事、激进进化论为旋律的声音的终止。那我们究竟应如何叙述视觉文本?在库尔贝的真实、塞尚的永恒、马蒂斯的和谐、康定斯基的平衡之后,那些开放的、不确定的、流动的话语,借助于挪用、并置、隐喻、拼接、象征,呈现了残缺、伤痛和衰亡,描绘了想象、神秘和不可能。当代视觉文本正在以多重的质疑和无止境的争辩,讲述着一个没有结局的故事。

本书的不同寻常之处,正是以散点式的短文叙事,触及视觉文化研究的系统性议题,涉及该领域一些思想家和文化学者的观点,探讨了关于身份、话语、权力、身体、时空、虚像等话题,并以此为视点,反观艺术创作实践如何以视觉语言显现和延展了这些主题。更为重要的是,艺术的不可言说性为观者留下了充足的空间,任由观者去驻足、发问。

我们用视觉看到一个视觉化的世界,并常常用"是"或"不是"去定义这个被视觉化的世界。我们真的能以简单的陈述去定义这个世界、定义文化、定义作品、定义我们自己吗?

"不是"或"是"意味着我们的定义永远只是言说其一,作者的书写聚焦视觉文化,却跨越学科和专业,跨越文本类型、语言规律、造型法则的边界,打通阻隔与界限的藩篱,将日记、散文、随笔、

论文杂糅一体，成为不可界定的文本。每篇文章虽然不长，但都是在真实具体的时间书写的，随着阅读的展开，让读者在思绪幻化的文字间、在理性分析和感性体悟中游走。书中有些部分还实验性地插入了与上下文并无直接关联的影视对白，插图与文字解读也形成了强烈的疏离感，正是这种文字书写间的断裂和差异，产生了意想不到的全新意义，如同当代艺术中的语图并置。作者打通现实与虚构，通过多元叙述与非定性思维方式，打破艺术界的种种成见，将"不是"与"是"的悬念留给读者去玩味。

<div style="text-align: right;">

何成洲

南京大学艺术学院

2023 年 6 月

</div>

目 录

序

2015

3 碎片似的日子 3月12日 /5 照片的符号学分析 7月9日 /7 无态度的描述 7月10日 /10 书籍引发意象 7月11日 /13 文化视野下的时间 7月12日 /16 时间是客观存在，还是意识存在？ 7月21日 /18 设问的阅读 7月23日 /20 残缺了感官 7月26日 /22 灵韵的诞生与消失 8月2日 /24 预料之中与不期而遇 8月5日 /26 凝视与监视 8月7日 /29 人本的地理学 8月8日 /31 权力的否定与生产 8月9日 /33 权力对他者特征的定义 8月10日 /36 从追随到游戏 8月11日 /38 民间魔鬼和道德恐慌 8月13日 /42 思考与思考的方法 8月20日 /45 文化的分析模式 8月21日 /47 对解构的解释 8月29日 /48 话语与意识形态 8月30日 /49 视觉愉悦的缘由 10月21日 /51 穆尔维与凝视的性别 11月26日

2016

55 殖民与被殖民 拯救与被拯救 3月4日 /58 美好的东西 3月18日 /61 恰到好处 3月19日 /63 不及物的冲动 4月2日 /65 福柯的权力 4月12日 /67 冲动与动机 4月14日 /68 肉体的声音 5月6日 /69 失败的心灵救赎 5月19日 /76 黑暗的双翼 5月26日 /82 疯癫的命名 6月1日 /84 符号太少 意义太多 6月4日 /87 话语的游戏——知识 6月5日 /90 苏丹的魔法戒指 6月6日 /92 过时的解放 6月12日 /96 不怕单纯 6月21日 /102 解放的时刻 7月15日 /105 神经的震动与精神的震动 7月16日 /110 文化的表情 7月26日 /112 文化塑造社会结构 7月27日 /113 依据自然 复兴普桑 8月1日 /118 浴火重生的金阁 8月14日 /121 无言的能指 8月16日 /124 炎热的创库 8月21日 /126 赢在义与勇之间 8月22日 /130 真实，是一种飘忽的鬼火 8月24日 /132 同时的存在 8月31日 /138 女性的视觉图式 9月1日 /144 身份的自问——我是谁 9月14日 /147 我们创造意义，但不是绝对原创 9月23日

2017

159 即将遗落的重要 4月20日 /160 河永远应该是条河 4月21日 /161 从欲望的对象到欲望本身 4月26日 /162 短语 5月12日 /163 不是与是 5月13日 /165 物质与非物质 6月6日 /168 清醒的错 7月4日 /171 想象的空间 7月5日 /173 凝视 触摸 想象 7月8日 /176 吸吮毒汁的生命 7月11日 /179 有限者的思考是有限的 7月17日 /181 界外的思考 7月19日 /184 话语的自律 7月20日 /187 缘起于偶然 7月21日 /189 为艺术产下又一个处女 7月23日 /194 让"反艺术"成为合法化的艺术 7月24日 /201《亚威农少女》中的知识考古学 7月28日 /206 元语言叫醒逻各斯 7月29日 /208 生命中不可回避的 8月3日 /212 非拥有感的存在 8月7日 /217 以完美的名誉 8月10日 /222 身体的故事 8月12日 /227 无疑,你拥有一个清晰的结局 8月14日 /233 一种令你迷失的黑 8月15日 /237 被否认的羽毛 8月19日 /243 为自己找个理由 8月21日 /246 偶遇 9月9日 /251 这是决定性的 9月12日 /254 缺席者的痕迹——小记忆 9月25日 /259 自毁是一种超越和自由的途径 9月30日

2018-2019

267 结果,早在那里静候 9月8日 /268 快感文本的价值所在 4月28日 /270 叙述本身与叙述对象 12月3日

2020

277 国际超级巨星(一) 3月17日 /279 国际超级巨星(二) 3月18日 /281 国际超级巨星(三) 3月19日 /283 您走了 3月23日 /285 手持无数绳索,却不让其缠绕自身 4月19日 /287 她来找我,我不能拒绝 4月24日 /298 可以说他是一个搭档 4月27日 /308 我现在可以坐飞机的头等舱旅行 4月29日 /326 真正的转折点 6月3日 /341 消解之后的存在 7月12日 /346 封面之邀 7月12日 /349 我不能给它下定义 7月16日 /353 引起震动的好画 7月20日 /360 寻找意义,却丢失了神秘 8月11日 /366 世界是相互依赖的 9月11日 /374 你会试着去填充关于他们生活的片段 9月23日 /380 杜尚的沉默被高估了 10月14日 /385 长与宽 10月22日

2021

389 迷失的帕蒂 1月4日 /391 让人着迷的正是让人迷失的 1月7日 /394 如影随形 1月9日 /398 他给你的,你就接着 1月18日 /402 生命的奋飞 1月19日 /404 咖啡馆与石头 1月22日 /406 石头的故事 1月23日 /407 思绪的时空隧道 1月24日 /408 通向另一个世界的传送门 1月26日 /411 过往的远与近 1月28日 /414 文本构造的情形 3月2日 /415 真相是人之所欲 3月5日 /419 摄影的消失 3月11日 /420 一张叫作照片的虚像 3月12日 /422 奇遇 3月13日 /424 一把尖锐的剑 3月14日 /427 一个憨傻而简单的形而上的问题 3月15日 /429 摄影很暴力 3月16日 /431 逆转时间,触碰真实 3月17日 /433 让身体来述说 6月15日

434 主要参考书目 /436 主要人名译名对照表 /444 后记 /449 责编手记

人，她以好莱坞电影为对象(文本)，并
也研究了在电影中观看的意义。她以
精神分析为视角，描绘好莱坞英文电
影建构了观看的立场，建构使
观看产生性别维度上……窥
视之间凝视。

研究
他认为女性主义的窥身者，她认为观
是以男性身份定位的。电影观看满足
窥视与认同两种心理方式。由此产
了视淫情境。观众通过被穆尔维
定为男性。他不仅以旁观者的角色……
影片中的人物，他还把自己等同于……
在的男性角色，凝视片中女性。因而
这种主动的观看者的身份，在面对被……
动的被观看的女性时，获得了很……
的刺激了满足。

在观看的类别中，穆尔维分为三种这……
一是镜头观看，二是观众观看，
三是影片中角色的互看。她据木
了好莱坞现实主义文本构造了片中
的互看关系，即男性对女性的
凝视，从而使镜头、观众间感的……

(观看)

碎片似的日子

2015 年 3 月 12 日

佛罗里达最南部的小岛 Key West。天不亮去乘坐海轮。码头附近有个小亭子挂着灯，卖古巴咖啡。一群年轻的美国士兵围在亭子前享用着他们简单的早餐，四周街边和树上传来公鸡的晨啼，海面的风在穿梭来往。

灼热的太阳烤着地上的沙土。暹粒的正午去攀爬小吴哥的台阶。巨石在重压和崩裂中挤出微笑，一群赤足的孩子飞奔到镜头前，摆出标准的佛陀坐姿，之后，一拥而上讨要糖果。

春节期间，南京夫子庙集市的摊位上堆满了红彤彤的对联、灯笼、福字结，人来人往。羊年的吉祥年画，除了与往年类似的，又增添了许多用毛茸茸材质做成的立体造型，格外引人注目。

4408 教室，一间杂乱的房间，二十二个学生个个认真地、头也不抬地伏案涂画。创作的构思阶段总被轻轻地掠过，剩下的是沉重的制作训练。教与学究竟是什么关系？优秀的学生是教出来的吗？

身体可以跨越时空，心其实容不下太多。

看到的东西，走过的地方，刹那间就从心中划过，什么也没留下。那种从外部吸来的力，将身体击成了碎片，残破地散落飘荡在记忆中，怎么也串不成连贯的句子。

照片的符号学分析

2015 年 7 月 9 日

有一张照片,两名运动员在比赛后充满激情地拥抱。画面背景中的建筑暗示了这场刚结束的运动发生在街上,或许这是一场马拉松比赛。照片图像给出了具有普遍性意义的信息。不过,如果观者具备与之相关的知识和其他渠道的信息,这个图像的意义还将随之增加或改变。照片来自 1985 年英国从伦敦到布莱顿的公路赛,画面中是两名南非运动员。当观者具备这些信息的解读能力时,图像的所指意义就从普遍被拉回到了具体特指的层面,这层意义与画面十分贴近,承载并激发出浓烈的对人物的情感。再进一步细读,两名运动员的肤色是一黑、一白。由于种族隔离制度,当时南非黑人与白人共同参赛是违法的,这曾引发极大的争议。那么,两名运动员热烈的拥抱是否意味着跨越了不同种族,甚至暗示了白人与黑人的关系问题可以通过超越政治的运动赛事得以解决?这时,照片中可感生动的具体形象具有了相对宽泛、抽象的意义表述,这使得与具体形象结合的抽象定论变得如此可信。当具体形象作为能指引发出所指,从普遍信息提升到观念意识形态的话语时,照片

的符号学意义也就成立了。图像本身也在识读的不断推进中变换为象征符号。

一张照片摆在面前,观者的识读模式应该是怎样的呢?

无态度的描述

2015 年 7 月 10 日

1957 年，苏联人将一只叫莱卡的狗送入了太空，它是第一个进入太空轨道的地球生物，也是第一个死在地球之外的生物。

苏联作家瓦西里·谢苗诺维奇·格罗斯曼（1905—1964）写了一个短篇，关于莱卡狗的经历。他着力描述了狗的眼睛观看到的世界。作为街头的流浪狗，这双眼睛机警锐地躲避着车辆、行人，寻找食物；作为被太空实验站收留的狗，这双眼睛饱含对人类无比的信任和爱；作为首次进入太空的生物，这双眼睛第一次凝望地球在黑暗中冉冉迎日。

格罗斯曼的文字被评论界认为是暧昧的，因为小说缺乏强烈、明确的立场观。比如，将莱卡狗的死亡书写为一种动物的英雄主义；比如，谴责人类为追求自身的理想不惜牺牲动物的行为；又比如，格罗斯曼的写作在蒙太奇式的镜头描述后戛然而止，留下了大片空白让读者去定义。

梁文道在文章《孤独如狗》的结尾处写道："它（莱卡狗）到底看

到了什么？科学家并不清楚，尽管他们在地面上掌握了大量莱卡的生理数据，技术员说：'这太可怕了，一头孤独的狗，单独地在宇宙之中，嗥叫。'但是他们就是不知道，莱卡看见了什么。"[1]

与格罗斯曼不同，梁文道的文字给出了定性，那就是在无法与任何生物交流的空寂的宇宙中嗥叫是孤独的。当无法传达真正的感受之时，这就叫孤独。孤独永远穿着谜一样的外衣。

写作犹如绘画，可以描绘出具体的画面：美丽的风景、生动的表情或如临其境的事件。这样的描述是可感的、直观的，无论是格罗斯曼还是梁文道都给出了这一模式的书写，但格罗斯曼和梁文道的文字并非字面读到的意义，其中似乎包含着巨大的信息在等待读者去破译，即文字的能指意在引导出所指。格罗斯曼无立场无态度的描述看似是一个没有所指的空洞的能指，然而，作者着意塑造莱卡狗在地球上的经历，在莱卡狗眼中看到的一个个片段，并非没有意义，所谓的评判也没有缺失，所指已在限定之中。

梁文道的文字引发了对"孤独"的阐释，他使用的描述性文字不是实时资讯的报道，而是对"孤独"的解读。在这些文字的描述中，抽象的"孤独"一词幻化为一只在宇宙中嗥叫着死去的母狗。

[1] 梁文道：《我执》，广西师范大学出版社，2009年版，第138页。

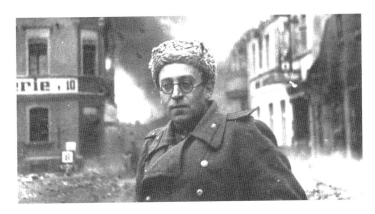

（苏联）瓦西里·谢苗诺维奇·格罗斯曼（1905—1964）

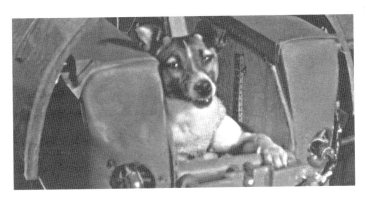

"这双眼睛饱含无比的信任"

书籍引发意象

2015 年 7 月 11 日

今天是"灿鸿"台风到来的日子,一切似乎没有预想的那么惊人。阳台外传来一阵阵风声,低沉浑厚,其间夹杂着犀利的、清脆的雨声,树叶在风雨伴随下翻滚,书页上光线一明一暗不停地变换,但一切真的不是那么惊人,而是万般的宁静,比晴空万里的日子更加宁静。

一个爱书的人用指尖翻动书页,用掌心抚平封面。满眼望去,屋子的四壁全是装满书的柜子,心里坚信,游走在字里行间,生命才会日益充盈。

对于读书和藏书的人而言,书的世界就是他们坐拥的一个帝国。

不能宽容地对待帝国的子民和疆域,以权力保证其纯正,而试图在此构筑抵御外人和野兽的迷宫,最后便困死了自己。对每本书的占有,都包裹着一个充满情感欲望的故事,如同对帝国的每一寸土地。当占有的土地又一次沦陷后,对于身居其中的人未必不是一件好事,也许从此解困了,否则就要用足勇气去放逐自己,朝着疆域的

边界走去。

对于读书和藏书的人而言，书的世界是一种记忆。

阿根廷作家卡洛斯·玛利亚·多明格斯的小说《纸房子》描写了一位爱书的人，他叫卡洛斯·布劳尔，有一天他突然决定将自己珍藏的两万册图书运至大西洋岸边，构筑起一座房子，纸房子。当曾经朝夕相处、了如指掌的书，和上了水泥、碎石，成为柱子、墙壁，此时布劳尔对书的记忆开始改变了。

书，本身就是物，它之所以有生命是因为与人可以交合，用书做成房子意味着物性的回归。

对于读书和藏书的人而言，书的世界应该充满爱，然而极爱所至，就伴随着说不清的痛，一本永远读不懂的书，将热情拒于千里之外，留下的只是无数枉费心机。

无论是读书还是藏书，一个爱书的人一定坚信书中流动着给予自己生命的汁液。如果文字可以书写下对书的体验，那么"帝国""挫败""救赎""困死""放逐""不可辨识""枉费心机""化成灰烬"这样一些词语，给予了关于书的意象，这是不是悲观主义者吟唱的宿命论。不过，在凄然的声音中有种华丽上扬的调性，意欲撼

动人心。

文字的意象是什么？写在纸面上具象的描述或抽象的定义，都不是意义的本身，无数的段落、文章、著作聚在一起被阅读，意象才凌空飘忽而来。

看惯了就事论事，看惯了空泛无物，看惯了华丽辞藻，细读这样一种符号式的表征文字，才从密集的词语后面看出了面容。

文化视野下的时间

2015 年 7 月 12 日

英国作家弗吉尼亚·伍尔芙 1925 年的小说《达洛维夫人》以碎片式的镜头描述了这样的场景：一辆飞驰而过的汽车，将它的余音回荡在邦德街两边的橱窗上，女士们正在橱窗边挑选婚礼所用的手套和白内衣，汽车的经过，在女士的表情上引发了变化。很快又被冲淡了，而骨子里却触动了深沉的情感。之后临街的酒馆里出言不逊的争吵声、啤酒杯摔破声又传入她们的耳中。

德国文化批评家沃尔特·本雅明认为，现在时间（德文：now-time）是一种更为开放的时间观念，它意味着在当下的瞬间，同时并置着多种对时间意识的体验。这种说法意味着对现代时间（modern time）一统世界的否认。现代时间被认为是工业时间、机械时间。其特征是单线的。现代时间观起始于欧洲中世纪的教会制度和修道院生活，它要求禁欲的僧侣习惯于日常生活的井然有序。随着工业革命的到来，机械式的时钟出现，现代时间确保了复杂的社会机构——工厂、医院、学校、商店、政府能完成正常的运作。

而随着钟表制造业的发展和手表个人拥有量的增加，现代时间观在个人意识及全球范围内成为支配性的时间观。

伍尔芙小说中描述的是同一时间中人对时间的不同体验。

现在时间强调不同的个体、群体体验的不同。一辆飞驰的轿车和街边购物的女士以及后街争吵的移民酒徒，在同一时间一定有不同的时间体验。对不同时间的体验造成了对时间理解表达的差异，这种并置的交叉、更迭、回旋和冲突在毕加索对立体画派的探索中也得到了表述。

古巴作家阿莱霍·卡彭铁尔是拉美文学代表，在关于海地革命的小说《人间王国》中，他清晰地呈现了不同文化视角在时间差异上的冲突。

非洲奴隶领袖莫克卡戴尔被法国殖民者烧死在火刑柱上，这一酷刑之所以展示于众，是要让奴隶们意识到法国的统治不容抗拒。然而，当躯体在火焰中慢慢从柱上滑落之时，黑人奴隶们却认为莫卡戴尔此时变成了一只嗡嗡作响的蚊子，或者是蜈蚣、飞蛾、蚂蚁、毒蜘蛛、绿色的萤火虫，他变形进入了昆虫的世界。黑人们在火刑结束后一路欢笑，回到了种植园。

夜晚，白人躺在床上对妻子说：黑人如此的麻木，他发誓要用拉丁文写下一篇思考的文章。而此时，黑人奴隶却在马厩与女仆做爱。

卡彭铁尔用文字并置了两种不同的时间观，一种是时间的发展观，一种是从死亡与重生引出的循环观。

在看似坚硬客观的工业机械时间内，依然存在着前工业时代的时间观，这种共存引发的冲突和矛盾，显现了文化的复杂性。

时间是客观存在，还是意识存在？

2015 年 7 月 21 日

从常识性看，时间是一种客观存在。它不以人的意志为变化，与地球的转动和太阳、月亮的光照相关，是自然力量的显现。

然而，从文化研究的角度看，时间是一种意识存在。时间被认为是人为的、文化的建构。

清光绪三十三年，即公元 1907 年，中外日报馆赠送的日历中并置着中西两种不同的时间，公历和农历。它们代表着不同的时间计算法，这意味着 20 世纪初西方现代时间意识对中国的侵入。并置显现了那个时代双重时间观的存在。如今，与工作效率、经济利益相关的现代工业时间已占据了主导地位，传统的农业时间让位了。农业时间表明了节气、气候的变更。如果工业时间是速度、发展、成效，农业时间就是缓慢、静止、回归。这两种状态被简化为一种直线与圆的形态关系。现代工业时间以时、分、秒不可逆转地飞速向前，而农业时间却视一切演进为循环往复，前进意味着回到原点。

中外日报馆日历 1907 年
"一种直线与圆的形态关系"

设问的阅读

2015 年 7 月 23 日

爱德华·霍珀（1882—1967）是美国孤独文化的代表先驱，他的画让眼睛体会到内心深处的孤独，这种孤独不只是生发于 20 世纪 30 年代的美国。

固守在屋内的人，身旁总有一扇透着外部世界的窗。近 100 年后，看画的眼睛，读懂了这依然还在的孤独。

单调惨白的光，静默无言的人，空洞的屋子，虚无的夜晚，萧瑟的踪迹，无以为继的空白。你固然在画中读到了这些词语，它们从画家笔下写实的场景中幻化而出，变成一丝说不清道不明的情愫。

这些解读性的词语带你远离了画中的场景，走向自我。孤独，静默，守望的一定是你。画中的人在惨白灯光下的酒吧里与静默无言的伴侣并肩而坐，那么画中的人，或是你，为何会坐在这里呢？之前发生了什么？为什么相聚却不说话？这些设问，试图寻找一个有情节的故事，让画面成为故事的某一刻定格。画中人的故事与你的故事不一定相同，但在相隔百年后，这一刻的定格会在时空中重新上演。

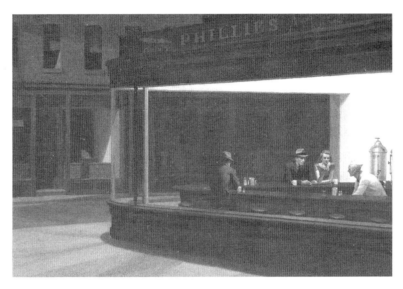

《夜游者》1942 年 爱德华·霍珀

"为什么相聚却不说话?"

残缺了感官

2015 年 7 月 26 日

1908 年，德国社会学家、哲学家格奥尔格·齐美尔（1858—1918）用德文出版了大部头的著作《社会学：关于社会形式的研究》。齐美尔很擅长从人的细小行为中去探讨社会的意义。

"眼睛在给予的同时才能摄取，在观察者试图了解被观察者时，他同样敞开自己让被观察者了解。"[1] 这正是一种重要的社会行为：视觉互动。在城市的公共场合，影院、街道、商场、火车站，大量的人群处在匿名关系中，人与人之间互相观看，无须话语交流，听与说都残缺了，这种互动方式是都市生活的常态。人们为什么乐于处在这种环境中呢？与传统的亲密无间、朝夕相处、肝胆相照相比较，这种静默的互看是否也能给彼此温暖抚慰呢？齐美尔看到了这样的社会生活，人们经受着与聋哑人一样的窘困，只留下纯视觉印象。视觉的日益侵蚀，残缺了其他感官，促成了疏离感的普遍存在。

那么，疏离真的是痛苦的吗？也许，现代都市生活中疏离是必不可

[1]（英）阿雷恩·鲍尔德温、布莱恩·朗赫斯特、斯考特·麦克拉肯等：《文化研究导论》，陶东风等译，高等教育出版社，2004 年版，第 378 页。

少的。人与人在互动中,有疏离感的相处是温暖的、舒心的、愉悦的,更重要的是,它是安全的。

看到沿街咖啡吧门外凉棚下坐着的人吗?他们注视着来往的行人。而街上的路人也在匆匆步履的掩饰下扫视着悠闲呆坐的人。这样的互视,无需话语,无需倾听,却驱赶了孤独。

当闲坐成为都市独有的生活方式时,霍珀笔下深夜独坐酒吧的人应该是温暖的、享受的。也许,白日过度的喧嚣早已让他们筋疲力尽,此时,关闭耳朵和嘴,只用眼睛看世界是结束一天最好的方式。

灵韵的诞生与消失

2015 年 8 月 2 日

在传统的意义上,每件艺术作品都有着属于自己的特定时间和空间,也就是它的历史出处。这一时空背景是作品生命重要的部分。时空背景与作品会共同生发出令人羡慕的光环,本雅明将其称为"灵韵"。艺术作品在灵韵的光照下会使人情不自禁生出崇拜感。而如今,照片、电影、视频成了机械复制时代的艺术作品。这些现代艺术作品被复制技术操纵,作品专属的、特定的时空被抽离了。人们不会那么在意它们所处的物理空间,不会对生产它的特定时间那么用心考证,也不会认为这样的艺术品必须在某一个特定的地方被展示,本雅明伤心地认为艺术作品的灵韵衰落了,消失了。

当艺术作品独一无二的原初性消失后,那种对艺术品顶礼膜拜式的狂热和痴迷是否也随之消亡了?事实上,在大量电影、电视、广告充斥的世界里,对图像、影像的崇拜、敬畏之心依然存在,只是不再追究和依赖于作品的诞生之时、诞生之地。

本雅明认为,名人明星现象延续着这种崇拜,明星凭借个人气质赢

得观者,同样,影片、电视节目、广告等媒体的宣传,更使其市场价值剧增,也加强了"灵韵"的光芒。

预料之中与不期而遇

2015 年 8 月 5 日

19 世纪晚期,西方工业社会国家开始兴盛度假旅游。大量的人从城市奔向海滨胜地、乡村庄园,这种活动被称为大众旅游,也就是在同一时段,采用群众的形式做一件游走异地的事。

英国兰开斯特大学教授、社会学家约翰·厄里认为:旅游重要的体验方式是观看(在学术研究中常被称为凝视)。出发前,在观看了大量图片后,激发了去旅行目的地的欲望。游客来到景点时,在一定的距离观望景物,拍下合影(这张合影也许是下一位到访者欲望的激发物),再让别人观看。

厄里著有《游客的凝视》一书,在他的研究中,揭示了旅游观看中暗含的权力关系和消费关系。当观光客从四面八方涌向一个目的地时,他们所体验的是由现代旅游工业再生产的景物,每个观光客的眼里,都留下了相同的景物。观看被社会有组织、有系统地规划了,这一组织和系统做了筛选和排除,甚至是构建和再生产。在这种情况下,人们凝视的往往是一种仿像,或被称为在消费一种符号。

旅游观光客的历程是从图像到仿像再到图像的过程。游客的任务是被图像激发，然后前往目的地去验证图像的存在，再把它制作成新的图像，去激发下一位游客。

当印证图像中的景物果然存在时，一切都成为在预料之中。甚至图像和实物最好百分之百吻合。预料之中给游客带来了欢喜和愉悦，旅行就是去完成一种对图像的印证，是一种对心中预料的求实过程。

那些没有在图像中被传播的事物、景物、人物，那些被删除而确实存在的东西，如果它们出现在旅行中，与观光客不期而遇，会使一切变得出乎预料。这些不在期待中、不在求证需求中的东西，相反变得很不正常，甚至变得很不真实。

凝视与监视

2015 年 8 月 7 日

劳拉·穆尔维（1941— ）是英国女性主义电影理论家、制片人，1975 年她在《视觉快感与叙事电影》一文中以好莱坞电影为对象，开创性地研究了电影观者的观感对电影所产生的意义。她以精神分析为视角，建构了观者的立场，这种建构揭示了观影是一种建立在性别维度上的视觉愉悦，她将其称之为凝视。

从女性主义批评的视角，穆尔维提出：对影片的观看是一种以男性身份定位的电影观看，观众通常被设定为男性，他不仅以旁观者的角色窥视影片中的人物，还把自己等同于影片中的男性角色，凝视影片中的女性。因而这种主动的观看者身份，在面对被动的被观看的女性时，获得了极大的刺激和愉悦，满足了窥视与认同两种心理形式，从而产生了视觉快感。

穆尔维区分了三种不同的观看类别：一是镜头观看，二是观者观看，三是影片中角色的互看。穆尔维谈到，经典的现实主义文本构造了影片中的互看关系，即男性对女性的凝视，这使另两种观看，即镜

头观看、观众的观看都不存在了。也就是说,经典的现实主义影片之所以让人身临其境,是拍摄技术和观者都消失了,而荧幕中的互看成了唯一的现实。

米歇尔·福柯(1926—1984)研究的观看是在权力作用下的运作,他称为监视。在《规训与惩罚》一书中,它描述了与传统不同的现代监狱的惩罚方式。1757年的冬天,刺杀路易十五国王的罪犯达米安在广场上被施以酷刑,身体被烙烫直至裂成碎片,这种毁灭身体的做法是残酷的、复仇式的。在现代社会,惩罚变为了对身体的监禁。福柯认为,在监狱中对罪犯的监视是穿过身体直至心灵的。1791年,英国有一位哲学家叫杰里米·边沁,他设计了"圆形敞视监狱"。监狱中各个牢房围合成圆形,房间面向中心敞开,中心天井矗立着监视塔,监视塔是封闭的高墙,上面只有小孔窗,监视者处于隐秘中,而罪犯让自己毫无保留地敞开,永远处于监视目光之下,这让罪犯永远无法知道自己何时被监视。这种监视是一种权力的观看,权力的监视,直至这种被监视的意识成为犯人内心的潜意识,驯化改造才告结束。

今天的手机屏幕,已让凝视与监视成为每个人的生活常态。所不同的是,无论是凝视者还是被凝视者,观看者还是被观看者,都获得了极大的愉悦。

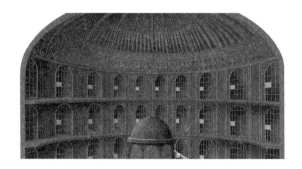

"让自己毫无保留地敞开"

(英)杰里米·边沁(1748—1832)

人本的地理学

2015 年 8 月 8 日

段以孚,这个名字或许有些陌生。然而,他却是国际知名的地理学者,是地理学研究中开宗立派的一代宗师。不过,段以孚更为人知的名字应该是 Yi-Fu Tuan。10 岁时他就离开了中国。从美国伯克利大学毕业后,分别在印第安纳大学、芝加哥大学、明尼苏达大学及威斯康星大学等多所大学任教。段以孚的地理学研究,关注了人情、人性、人文,这与以技术科学为主导、以数据测量为表述的地理学不同,被称为人本地理学。

段以孚认为,一个地点是有历史和意义的,它使人的体验变得具体化。《恋地情结》与《无边的恐惧》是他的两本代表作。将"恋"与"爱"、"惧"与"怕"这些描述人的情感的词语与地理学研究联系在一起,可以看出段以孚的学术指向和态度。

一个空间的价值必须建立在人类生物学共同特性的基础上,这是什么意思呢?段以孚将空间场所、地点分为两类,一类是作为公

共符号的场所，它包括纪念馆、公共广场、神圣祭拜地等；另一类是作为呵护场所的场所，它包括家、公园、市场、酒吧、街角等。公共符号场所，都是有意识建立的，地点的意义建立在意识的控制下；呵护的场所充满人的情感关系，是重复使用、为人熟悉的，是温暖、有温度的停泊地，它结合了人的关系并成为记忆的仓库。无疑，段以孚是偏向这种有体温的地点，这种被人的行为所定义的空间是有意义的，有价值的。

不过，人本地理学立足于把人的经验行为设定在一种普遍的、以生物学为基础的特征上，这就受到了另一些派别如文化地理学的质疑，他们认为段以孚对地点、空间的阐述是本质主义的，过分概括，甚至忽视了差异。比如，把某些行为视为典型，在群体的典型性特征描述下，缺失和遮蔽了群体中人与人行为的特殊和不同。

西方文化地理学最热门的研究不像段以孚那么温和友善，他们更强调权力关系在地点、空间上的显现与争夺，更着眼于动态与变化所产生的意义，这方面的代表人物是美国伯克利大学的阿兰·普雷德。

权力的否定与生产

2015 年 8 月 9 日

在文化研究的话语中，诸多问题的提出，犹如迷雾，当谜底揭开时，都离不开一个关键词，权力。

英国文化学者，史蒂文·卢克斯（1941— ）著有《权力：一种激进的观点》一书，他把权力描述成如同空间维度的样子，他认为有一维、二维、三维三种权力观。一维的权力体现在 A 可以让 B 去做某些 B 本不愿做的事；二维的权力是群体的力量，他们可以制定有利于自己的游戏规则，可以控制有利于自己的事态结果；三维的权力意味着可以塑造人的观念、认识和喜好，并且被视为是自然的、天意注定的、有益的或别无选择的，从而毫无怨言。

史蒂文·卢克斯认为权力阻止了人想做自己要做的事，不再会用自己的大脑思想，更无法制定自己行为的"游戏规则"。这种对"权力"的表述，在本质上强调了权力的否定性，由此延伸出"霸权""意识形态""不平等"等话语词汇。

与此不同的是法国理论家米歇尔·福柯,他对"权力"一词的使用,为其注入了新的意义。他认为权力无所不在,当我们在创造一切事物的时候,权力都在其中。在创造知识的分类时,权力的力量就存在,它限定了人对自然、对周围事物的理解和关联。在工厂、监狱、医院,权力的力量重塑了人的身体,权力甚至界定了性别、身份和理念。福柯的权力不是关于否定,而是关于生产。权力生产、制造了知识、事物、身份和理念。

权力对他者特征的定义

2015 年 8 月 10 日

一个社团、一个国家、一个民族如何确立自己的身份？如何定位自己？我是谁？我们是谁？对这个问题的回答应该来自他是谁？他们是谁？一个教师，对自己是个教师的认知，来自对学生、对其他教师，甚至对那些不是教师职业者的认知。一个身份的确立是建立在对相关他者的认知基础上的。

那么，如何理解对他者的认知呢？西方文化理论学者在研究中指出，对他者的认知也就是对他者特征的概括性把握。问题的核心是：他者的特征，不是唯物的东西，不是客观的存在，这种把握并非是一种对物的属性观察、认知或揭示。他者的特征是被定义的，被表征的，被制造的。学生被定义为无知、蒙昧，这样，传授知识、拥有至高地位的教师身份才得以确立。

美国批评理论家爱德华·萨义德（1935—2003）就是运用这一思想来探讨西方对东方的认知和定义。

爱德华·萨义德，从他的名字就可以看出他自身身份的不确定性。

爱德华，一个有着浓烈的大英帝国贵族气息的姓氏；萨义德，无疑是穆斯林文化的典型名称。爱德华·萨义德出生在耶路撒冷，父亲是富有的巴勒斯坦人。他早年所受的教育来自埃及开罗英式系统，之后是美国的普林斯顿大学和哈佛大学。工作后任教于哥伦比亚大学、哈佛大学、耶鲁大学以及霍普金斯大学。作为一个美国公民，爱德华·萨义德是一个包裹着穆斯林文化的基督徒。

萨义德的著作《东方学》为什么如此著名而富有影响力呢？因为其观点。他阐明了西方世界对东方的认知实则来自西方对东方概念的建立，东方是在西方视野下的制造、表述，最终，是为了构建确立西方身份的话语。这其中包含着权力意志下的差异与不平等。这种表征影响着人们对世界地域、文化、身份的认知和理解，为殖民寻找到了理由。西方与东方概念的差异性的确立，变成了一种历史的知识，依此得以认同和传播。

在许多绘画、诗歌、小说里，在许多学术论文、科学专著中，我们都可以看到有关东方的描述，这所有的话语文本构成了一部东方学。东方学，或称东方主义，是建立在三个论述观点之上的：一是二元观，即划分出西方、东方两个地域，以此来言说这个世界以及其中的相互关系；二是用术语来概括出普遍性的特征，比如东

方的性格是刻板的、死气沉沉的、神秘的、不能自制的、非理性的、纵欲的，东方的氛围是艺术的、华丽的、异国情调的，东方的故事是宿命的、非逻辑的；三是最重要的，强烈的比较意识，在东方与西方的比较中，东方是劣势的、落后的、低等的。因此，通过运用二分法，形成了一部东方学。东方作为西方的他者被创立了出来，西方的身份在此时也被确立下来。

萨义德的论著表明，知识话语体系的建立，意味着权力的控制和压迫，意味着对他者意志的强奸。

从追随到游戏

2015年8月11日

时尚总是知道自己的未来是过时，时尚也知道自己与习俗不同。习俗是有坚守、有信仰的，时尚不能步履蹒跚，它永远要加快脚步去赶路。

时尚需要开放的空气。等级森严的社会没有它存活的空间。

时尚的面孔被学者视为是一种渗透，有所谓的"渗透理论"。19世纪工业社会的城市，时尚之风自上而下，上层人士的装束成为时兴，这种与众不同是阶级等级的标志。当时尚缓慢渗透到其他阶级后，上层阶级会改变做派和装束，新的时尚再一次兴起。至20世纪，时尚的趋势似乎开始来自自下而上的渗透，下层群体积极创造自己的时尚，如青年亚文化人群，这也可称为"横向渗透"，由少数边缘人群向主流群体的渗入。

后现代时尚却意味着从追随到游戏的变化，后现代时尚不仅是正向交流，更着意于反向的冲突性表征，它所使用的符号，其能指和所指之间的关系是松散的、模糊的，甚至是断裂的。后现代时尚的表

征不再只是个体对外的交流,而是自我的游戏。

时尚是个人的,也许不具备任何社会意义。

我想告诉你我是谁,我只想表达此刻的心情、态度和看法。

民间魔鬼和道德恐慌

2015 年 8 月 13 日

《民间魔鬼和道德恐慌》是英国社会学家斯坦利·科恩（1942—2013）1973 年写的一篇研究青年亚文化问题的文章。

1964 年寒冷的复活节，在英格兰小镇克拉克顿，一群年轻人骑着自行车大声喧嚣，投掷石块、碎玻璃捣毁了沙滩小屋，一个男孩甚至向天空鸣枪。克拉克顿小镇事件引发了一系列的后续反应，媒体关注、民众议论、学界评论、警方干预，事态像导火线一样迅速蔓延。然而，科恩对这一事件的详细考察和分析，不是把重点放在对这起小规模骚乱的性质本身，也未对年轻人的行为作出定性和解释。他研究的核心是官方机构、媒体公众对事件所做出的反应，他认为正是这些反应创造出了所谓民间魔鬼，引发了整个社会的道德恐慌。

我们看一下，科恩对这个案件是如何实施富有理性的、严密的考量的。

在 20 世纪 60 年代的英国，有关堕落的青年，有摩托族、摩登族、摇滚族、光头党、嬉皮士、足球流氓，等等。相对富有、自信、不

断崛起的年轻人,他们是堕落、迷茫、行为不端的名词对象。

科恩对如何看待和报道这些群体以及相关事件,从三个方面做了思考。

一、如何评价定位他们?

有些人把他们和事件视为"灾难"和"更坏趋势"的预言。

二、他们的行为的本质是什么?

年轻人既养尊处优,又焦虑不安。

三、他们行为的因果关系是什么?

因:宗教衰落,缺乏目标,社会不安定,福利溺爱。

果:社会颓败征兆。

它还包括了对此产生的行为。

一、敏感。过度关注,对其做出符号化的描述。

二、社会控制文化。警方、政府机构、立法机关的介入,事态步步升级,不断扩展。

三、利用。利用其形象做商业广告，如用摩登族形象做太阳镜广告。

科恩认为，这其中是一系列流动般的连锁反应。从事件的发生，到媒介介入、大众关注，再到对事件过度敏感的评价，相关机构管理法规条例的升级，这一过程的连续反应和行为，导致了事态和所谓异常行为的增强和升级。

那些异常的社群，如足球流氓、罢工工人及单亲家庭都被视为潜藏的危险，被称作民间魔鬼，在主流媒介的评价中引发出道德恐慌。事实上，科恩的研究揭示，媒介关注是一种控制文化，是一种催化剂。他们企图转移和遮掩问题，诸如失业、公益服务的经费不足等问题，是导致异常行为及社会恐慌升级的根源。

不过，与科恩等学者不同的是，一些人认为媒介评价的负面性会变成无价的广告，也是种公关行为，它从另一面宣传了这些青年亚文化的存在，因为否定的、斥责的反面是引人注目的、颠覆的效用，这使得这些青年群体在文化产业和市场定位上有了自己的形象。

"关注是一种催化剂"

思考与思考的方法

2015 年 8 月 20 日

你总会去思考一件事情，但很少去想你是用什么方法在思考。关于过去，你总在想，那时曾经发生了什么？小说、文献、影视和亲历者的诉说，告诉你那时曾经发生的事。但是，一切都是来自小说、文献、影视和回忆，这些都只是小说、文献、影视和亲历者的回忆。它们都是文本的再现。任何文本再现，都是一种重新的建构，都是带有文化特性的视角表述。因而我们永远无法触摸到真实。那么，这是否意味着，真实是不存在的。

思考的方法带着强烈的文化色彩，这是我们常常意识不到的。文化的差异，导致交流产生屏障，这也正是思考方法不同的结果。

"少数思想家改变了我们对世界的看法，更少数的思想家则改变了我们对世界看法的看法。"这是英国《展望》杂志 2007 年为纪念逝世的社会学家、人类学家玛丽·道格拉斯写下的一段悼词，她的一生始终在思考人类思考世界的方式。

玛丽·道格拉斯（1921—2007）在伦敦大学度过了 25 年的学术生

涯，在美国任教11年，她的学术声望来自她的著作《纯净和危险》。在这部书中，她试图通过分析"污秽"这一词语在不同文化脉络中的意义，以证明不同社会中神圣的洁净与龌龊不洁之间的差异，以及这些概念的划分所关系到的文化象征。

在书中，玛丽分析了一种动物：猪。作为例证，她说道，猪在《圣经》中被视为不洁之物，其原因是什么呢？猪和牛羊一样是有蹄动物，但无法像有蹄动物一样反刍。面对世界万物的归类标准，猪既不能归入有蹄反刍类的动物，也无法归入无蹄不反刍类的动物，因此，猪被视为是不洁的异类，是禁食之物。

玛丽认为，分析一个文化的禁忌，比如人们如何定义肮脏与圣洁，正是在反向分析他们如何分类万物，如何认识世界、思考世界。

(英)玛丽·道格拉斯(1921—2007)
"她在思考人类思考世界的方式"

文化的分析模式

2015 年 8 月 21 日

雷蒙德·威廉斯说:"发现一种特定类型的模式,正是有用的文化分析的开始。"[1] 由此可见,分析模式在文化研究中的重要性,分析模式应该是文化研究的起点。然而,这并不是说在研究时,你清晰地采用了某种分析模式就是正确的。威廉斯认为,对各种模式之间关系的认识和把握是文化研究的核心关注点。在模式与模式之间会出现两种意想不到的关系:其一是不同的两种模式之间会存在统一性和对应性;其二是不同模式之间存在着断裂。威廉斯谈道,一般的文化分析会对断裂产生浓厚的兴趣。

文化研究的分析模式大致有三个类别:一是对文化生产的研究;二是对作为产品的文本的研究;三是对活生生的文化现象的研究。[2] 第一类的研究中心集中于文化的生产过程与争斗过程;第二类是义

[1] (英) 阿雷恩·鲍尔德温、布莱恩·朗赫斯特、斯考特·麦克拉肯等:《文化研究导论》,陶东风等译,高等教育出版社,2004 年版,第 32 页。

[2] (英) 阿雷恩·鲍尔德温、布莱恩·朗赫斯特、斯考特·麦克拉肯等:《文化研究导论》,陶东风等译,高等教育出版社,2004 年版,第 43 页。

化文本的形式研究；第三类是质疑文化的裂缝、非连续性和非一致性。

显然，文化争斗理论是西方马克思主义的重要理论支撑，关于阶级、性别、种族、年龄，关于身份、权力、意识形态等这些关键词的提出，都反映了研究的重要主题。而对文本形式的研究，即结构主义的研究则聚集了诸如索绪尔、列维-斯特劳斯等人的贡献，符号学、二元理论、秩序、深层与表层、符码，这些对应着科学、严谨的表述方式，袒露出求真的态度，但又充满了远离实践真相的抽象思辨和假设。第三类表现为后结构主义，其研究的本质是充满质疑地去打破连续的相关性，在意义的延异、文本的不确定性、阐释的多元中，把一切问题推到了边缘，让研究的时空充满着游戏、无常、偶发、断裂和碎片的特征。

对解构的解释

2015 年 8 月 29 日

"解构"一词来自钱锺书先生对"deconstruction"的中译。它是海德格尔《存在与时间》哲学著作中的概念。"解"就是分解、消解、拆解。德里达以"解构"一词表达了他对西方传统思维的挑战。

雅克·德里达（1930—2004）认为，文本不是把意义和知识给予文化学者，相反，他们延异了这种意义和知识。

不需要去解释文本的意义，而是要解构意义。长期以来，意义是研究者在文本中努力寻找的东西，发现它并解释给大家听。而在后结构主义者看来，意义不是一种文本中固有的、一致性的不变之物。后结构主义者提出解构概念，目的是否定文本存在不变性。比如，传统的研究着意去发现并印证作者的观点，以及相关社会境遇对作者的影响。解构将文本看成是充满变动的平台，着力关注其中的裂缝、非连续性和非一致性，甚至偶发性。后结构主义并不在意其中带来的片面和主观，而更在意的是其中的质疑和争辩。

话语与意识形态

2015 年 8 月 30 日

"话语"一词与法国哲学家、历史学家米歇尔·福柯的研究相关。在福柯看来,话语并非是指人们正在说话这一行为,也不涉及说话的内容,而是指人们在按一定的规则说话。这种规则犹如框架,规范了理解世界的角度,形成了知识领域,承认了某种事物,排斥了另一些事物。规则决定了看待世界的标准、研究事物的分类,以及推论的方式。福柯质疑了由来已久的科学话语和知识的分类系统,质疑了语言表述中名词与实物之间的所指关联。他认为,有好多方法可以用来描述和界定这个世界,我们没有确切的依据和理由,把某一种描述放在另一种之上。

福柯的理论批判了构成我们理解世界的知识体系,认为它其实是一种包裹着权力的知识体制,即话语。话语创造了一系列的对象,生产出权力的关系。福柯热衷于考察社会实践中话语生产和发展的状态,如有关医学、性与性别、罪犯与监狱等话语主题。

视觉愉悦的缘由

2015 年 10 月 21 日

作为观众，观看好莱坞主流类型故事片，会获得极度刺激性的视觉愉悦。无论你是什么背景和年龄，大多会深受震撼，陷入其中。究其原因，是情节？明星？演技？还是高新技术下的视幻画面？

英国伦敦大学电影与媒体研究学者劳拉·穆尔维对好莱坞主流电影作了开创性的研究。她的研究视角集中于观影所产生的视觉愉悦及视觉愉悦的产生与性别的关系。

穆尔维认为观影产生的视觉愉悦来自两种心理机制：一种称为窥视，它与生理刺激相关，它因为观看者与被观看者的空间间隔而引发，间隔让观者成为隐在暗处的偷窥者。另一种称为认同，观众对银幕上的观看进入了忘我的境地，将自己融入影片的角色和故事之中，成为其中的一部分。观者的自我消失了。

穆尔维指出：观影过程中出现的窥淫和认同这两种心理机制正是产生视觉愉悦的缘由所在。不过，窥视和认同又是观影过程中同一

主体产生的两种矛盾心理,窥视使观者与银幕上的角色产生分离,而认同则是两者的结合。

穆尔维与凝视的性别

2015 年 11 月 26 日

穆尔维的研究指出，常规好莱坞主流电影是建立在男性对女性人物凝视的基础上的。

通常，好莱坞电影设立了以男性为主导的观影立场，为男性视觉愉悦提供了投射的对象。穆尔维认为作为叙事电影女性角色的出场是必不可少的，但女性在情节中，对观影男性心理上会产生强烈的冥想，这种主动的、无限性的冥想会阻碍甚至冻结影片情节的推进，偏离甚至有悖于主流影片中的主导意识形态传播。

因而，好莱坞影片为满足男性观影心理，同时又要让叙事流畅无障碍地得以推进，女性角色常常定位为被凝视。如影片《迈阿密的罪恶》中，女警官会因为情节需要一改常态，扮演成妓女进行秘密工作，这其实是基于上述原因有意识设定的。

穆尔维认为，这种设定让男性观影者得到视觉愉悦，从而使男性观者对影片中男性角色人物产生认同，并与之共同分享观看的愉悦。

穆尔维认为电影具备三种观看：摄影机的观看、观众的观看、银幕中人物彼此的观看。前两种观看最终服从于第三种观看。正是这样，观者的观看被男性主角的观看所替代。[1]

穆尔维的分析严厉批判了以男性凝视为基础的好莱坞主流类型片。这种影片以主导的意识形态为观众选择、预设了认识世界的立场。

[1]（英）阿雷恩·鲍尔德温、布莱恩·朗赫斯特、斯考特·麦克拉肯等：《文化研究导论》，陶东风等译，高等教育出版社，2004年版，第391页。

《解放的时刻》

自文艺复兴以来，延续了500年的传统透视体系，桎梏了思想的脚步手火而早已身陷二十世纪之…………袭袍，毕加索院兄森步的脚伐………晶了。

毕加索1911年创作的……师》，画面中满布碳砖般凝健的………线，这些……之间或是不一的残骸，结合成大色块的……色的庭笔造型，……碎裂状，倾………长短几何状的小平面，充斥着画面，几乎不见……硬栽在人物的身…………恐怖的影子，一个传统式的人物尚被无数状说的文脉的几何块面……后心藏了，剩下了一地碎片拼接的视…

这个视觉有着强烈的历史性，因是……的状态是一种摆脱而来自然的……视的经常……面破析碱上的视野………遗子视觉给予全新……对过去的精神……断认知……创造性的一种艺术……现找句新的阶段。这记是艺术史的立体派运动。英国老人艺术家赫伯特·里德在19……年撰写的《现代画筒史》中读及此运动时说：这是解放的时刻，从此西方世界的造型艺术的整个未来，放射的五花八门的样式，…

殖民与被殖民 拯救与被拯救

2016 年 3 月 4 日

似乎在接近事实的同时,一切由清晰变得越来越模糊。无数的交织、重叠、相融,简单的命题在延伸、扩散,没有了尽头。事实终究还是消失在尽头,留下更多的命题,等你向前。

殖民的话题,从入侵、统治、压迫到反压迫、抵抗、革命、独立,这样的开始与结局是清晰的、肯定的,但无疑是概念化的、本质化的,它无视个体在此过程中的切肤体验,无视哪怕是简单的你我双方都会有的情感的关联。就像弗朗兹·法农所说:"尽管这句话很难说出口,但我们不得不说,对于黑人来说,只有一种命运。这种命运是白色的。"[1] 尽管法农支持阿尔及利亚的民族解放运动,提倡用暴力革命推翻殖民统治,但作为精神病分析学家,他在《黑皮肤,白面具》这一后殖民主义理论的奠基之作中阐述了这样一种状态。对于黑人而言,一方面他们必须戴上白面具,从语言、教育、

[1] (法)弗朗兹·法农:《黑皮肤,白面具》,张香筠译,生活·读书·新知 三联书店,2022 年版,第 13 页。

乃至做派、生活方式上,都要模仿学做白人,直至在白人社会中拥有一定的社会地位。而另一方面,他们脱下面具,要夸大地表露自己作为黑人的那些典型特征,如能歌善舞、原始的爆发力等等。在痛苦和焦灼中,这一切都是以白人的标准在打造自我,目的是为得到白人的认同。

无论是历史上发生过的殖民,还是我们今天正在经历的全球化;无论是殖民者,还是被殖民者,无疑都是一群被改变者。

电影《走出非洲》中的女主角凯伦,在非洲有一个农庄,经营咖啡种植业。不幸的是一把大火将她数年的心血化为乌有,之后她返回了欧洲。然而,非洲大草原的恢宏壮丽,非洲动物在旷野中的搏杀驰骋,土著人特有的交流方式,还有她已经死在非洲的情人丹尼斯,这一切都历历在目,非洲这块土地永远融化在她的心灵和血液里。丹尼斯的话始终在凯伦的耳边震撼地响起:我们都是过客,殖民者是拯救者吗?也许他们的心灵在被殖民的土地上,反而得到了拯救。[1]

[1](美)西德尼·波拉克:《走出非洲》,1985年拍摄,影片对白。

（美国）电影《走出非洲》剧照 1985 年

（丹麦）凯伦·冯·白列森（1885—1962）

"我们都是过客"

美好的东西

2016 年 3 月 18 日

面对即将到来的毕业，女生说："我已经考上硕士，三年后我还要考博士。""为什么要考博？""因为要进高校。进了高校，我就可以开一家咖啡小店或者是服装小店。""开店，为什么又要进高校？""高校有保障，小店是我的向往。"考博读博，进高校，最后开小店，如果这个职业规划成功，那这家小店一定是品格、调性、自我的象征，一定是自在、闲适、优雅的归宿。如果没有博士文凭和高校工作做支撑，小店必定是艰辛、打拼、惨淡的象征，必定是疲惫、挣扎、无奈的归宿。

知道日本作家村上春树吧。大学毕业后，他开了一家小型音乐酒吧，每日清晨起床，直至深夜，摇晃着筋疲力尽的身躯，关上店门。日复一日，这样打拼到了 30 多岁，才看到收支平衡。然后，他开始决定写作。白天记账查货，调整员工日程，自己还钻进吧台后面调制鸡尾酒，烹饪菜肴。深夜回家，铺开稿纸，写到昏昏欲睡。这样坚持了三年，村上春树决定关闭小店，正式开始职业作家生涯。

他对妻子说，给我两年的时间，不成功我再开小店。

于是，美好的日子开始了，村上春树能够不必介意时间，集中所有的精力从事创作。然而，痛苦随之而来。写作是一项繁重的体力劳动，从早到晚伏案工作、抽烟，使得体力下降，体重上升。为了能使写作成为自己一生要做的事情，村上春树开始了长跑运动。之后，长跑与写作成了他生命中两个并驾齐驱的要素。他每年要完成一次10公里赛、一次半程马拉松和一次全程马拉松。共跑了27次马拉松，其中包括在北海道、波士顿、纽约、雅典、夏威夷等地。不过，马拉松并不是村上的运动终点，他又开始了专业铁人三项赛的训练和比赛。这些果断的决定和坚持是非凡的，不是每个人都能做到的。其中每个转折，无论是为了生存还是为了喜爱，无论是得到满足还是经受痛苦，都凝聚在每一个时时刻刻之中。

村上春树在他的《如何成为跑步小说家》一文中说道：常常萌生这样的念头，很想重操旧业，在哪儿开上一家小小的、舒适的店。[1]其实一份稳定的工作是我们生命的保障，一个小小的店是我们心灵的微笑。如果拥有了这两者，生命就是美好的。

[1]（日）村上春树：《当我谈跑步时我谈些什么》，施小炜译，南海出版公司，2009年版，第38页。

在村上春树的世界里,写作与开酒吧相比是美好的,但写作自有其痛苦;长跑与写作相比是美好的,但长跑自有其残酷;与写作、长跑相比,开小酒吧真是太美好了。

恰到好处

2016 年 3 月 19 日

2005 年 6 月 5 日,陈丹青先生在北京鲁迅纪念馆做了一场讲演,题为《笑谈大先生》,因为不是研究鲁迅的专家学者,陈丹青只能笑谈。笑谈意指轻松、闲散的议论,无需太多考据。最重要的是,议论纯属个人意见,无需大家认可。一句话,说说而已。

笑谈的话题从两方面展开,一是鲁迅长得好看,二是鲁迅这人好玩。

鲁迅好看一说有两个方面。一方面是鲁迅长出了自己的特点,他很摩登,很"五四",但非洋派,与胡适、徐志摩、邵洵美等人有别;他也很中国,很民族,但非老派,与于右任、辜鸿铭、沈钧儒有别;用意大利导演评价优异的中国人的话来形容他,即"高贵的消极""文气逼人,却不嚣张"。好看的另一方面,陈丹青以为鲁迅长出了时代的要求,他的脸在几十年间以图像的形式流传。无论采用什么媒介,油画、国画、木刻、雕塑、漫画,这张脸的形质神采依然,能穿透各种变形的笔墨彰显出来。这让我想到美国图像学家米歇尔讲的 "picture" 和 "image" 两词的区别。图像中的 "picture"

是可以变形重组的,"image"却犹如生命的 DNA,不可复制。这样看来,尽管大量挪用、复制,多种材质、多种表现改变了鲁迅图像的"picture",但其中的"image"十分强大、永远存在。陈丹青称这张脸,拥有值得换取时代凝视的特质。

鲁迅这个人好玩有三个层面。一是日常言行亲和、随性、幽默、敦厚。二是他的文字具有游戏性。鲁迅的文字不只是深刻、犀利,还能在辛辣中顽皮、在沉郁中欣欢、在苍老中轻撩、在虚空中平实,那种被西方后现代理论实验的"作者死了"的游戏,在鲁迅那里早就开始了。三是他超越了日常的喜感,超越了文学本身的探索,而具有强大的思想和人格魅力。他的批判是有力的、深刻的,甚至是愤怒的。但他不极端,在揭露时代的同时,也嘲讽自己,让生存拥有多个维度,让生命更富有弹性和张力。一句话,进退有余,恰到好处。

陈丹青对大先生是由衷地敬佩,他自己也一定从大先生那里吸纳了大量的文笔修养。

走过大半生,我以为,中国人最为欣赏的就是这种凝练有度的思维和做派。

不及物的冲动

2016 年 4 月 2 日

当清明的雨点从空中洒落下来时,碰撞的是欲望、快感、享乐和躯体观念,浸透的是概念、形式、意义和意指过程。痴迷于一个人的文字,在他演绎的词语中穿梭,环顾这座以精神血脉构筑的大厦,瞬间融化幻变成一股气息,它们相互捕捉、触摸、焦灼、重合、撞击。

文字是什么?在生命触及它的时候,文字就开始告诉你理性和规则,告诉你知识和经验。然而,文字也可以是随性的、肉欲的、色情的。读与写,触碰着文字,犹如触碰躯体,它在滑动、起伏,带着血液流动奔腾的声音,带着温存、滋润、急喘的气息。在此,生命不再顾及文字的主题、文字的思想,它抛开了知识,舍弃了对真理的苦寻,而紧紧拽住的是快感。生命的欲望和冲动勃勃地喷涌出来。

罗兰·巴特晚期的三部作品《文本的快感》《罗兰·巴特谈罗兰·巴特》《恋人絮语》,正是这样的文本写作。巴特的文字认同了身体的行动,词语在滚动中体验着内心的直觉与快感。

写作是冲动的，不及物的。写作的利益价值、真理价值都被巴特消解了。这样的文本是躯体文本，这样的文字是欲望文字。

巴特的吸引力并非只存在于他让文字抛弃了形而上的本质主义，也并非抛开了文字的利益重负和伦理精神，巴特的魅力在于他自身就是一个传奇。他是自我的叛逆者、消解者。在他创作的早期、中期，他的文字走过了社会、政治、意识形态，走过了结构形式、符号理论，无论是揭秘还是论证，无论是政治、历史、社会的，还是科学、结构、本质的，巴特都做得独特而极致。而在此之后的每一次转身都是断裂，每一次亮相都是无法界定。在他的身上有纪德、尼采、马克思、布莱希特、索绪尔的印证，在他的周围有萨特、福柯、克里斯蒂娃、索莱尔、哈贝马斯的影子，然而巴特永远是优雅的、边缘的、非正式的、独处的、内敛的，他有别于众声喧哗，有别于剑拔弩张，也有别于惊世骇俗。

最后在数次的转身后，巴特回归到了生命原初的体验中，裹挟着冲动，游戏笔墨。

我看见真正的法国式精神贵族，是纯粹的血肉之躯。

福柯的权力

2016 年 4 月 12 日

福柯的研究无论是系谱学，还是考古学，都是对哲学、知识、历史的一次重新清算。他打碎了理性孕育出的一切，那种不容置疑的真理和本质被他全然丢弃了。在福柯看来，从来没有超验的、纯洁的、中性的、常识的对象存在。哲学不再是抽象的、本质的理论探索，史学不再是有待还原的真实世界，知识也并非科学的、常识性的超验规律，一切都只是权力的游戏、权力的纷争，权力无处不在，甚至塑造了作为世界主体的我们。

福柯被称为是权力的理论家，不过福柯对权力的解读是开放的、变化的。权力曾经被视为一种压制、禁锢、暴力的东西。它否定了自由的主体意志，在本质上与国家集权、统治、法律相关，以规训惩罚面貌示人。不过，福柯谈论的权力与之相比更小型、弥散、隐蔽。福柯的权力观由否定转为积极、主动，是富有生产力的权力。权力不再为某个人、某个组织、某个体制所有。权力是没有主体的概念，在各种依存、较量、斗争的关系中显现出来，并塑造出相关对象。

这一理解，把社会机制看成了权力的产物，甚至把人、人的身体、性都看成权力塑造的产物。福柯认为，权力不再是自由主体的施暴者，人这一主体本身就是在权力营造的知识话语中诞生的。不过，更为重要、深入的话题是福柯进一步研究了权力是如何成为生产主体，让形形色色的主体归顺屈服的。

冲动与动机

2016 年 4 月 14 日

生命是动态的。变化的生命动力来自哪儿？生命的动力是什么？

冲动是生命动力的原初力，与物质的躯体相关，与躯体欲望相关。它包括性欲、食欲、贪欲等。动机是生命心智的催生物，来自自尊、思辨、揣摩。在印证冲动的体验中，自我主体的认知得到了验证；在动机实施的过程中，他者认知中的自我得到了验证。

在艺术家创作中，冲动与动机应该是有侧重的，梵·高在验证冲动，达·芬奇则是在验证动机。

肉体的声音

2016 年 5 月 6 日

持续的感冒、发烧已有半个月之久。热度上升后,身体的肌肉、骨骼都被融化了,瘫软无力地横卧在床上,疼痛从每个骨节的缝隙中往外钻,咳嗽撕裂了肺叶,头颅的神经却暴胀起来,这一切在一天之内突然降临。骤然间,你发现,原来有一个肉体存在。就在这一天,这个被忽视的存在发出了声音。此时,之前围绕你的世界就全部消亡了,眼前是血液化验的数据指标,滑入喉咙的药丸、浆液,X 射线穿过胸腔,针头刺穿了血管。

为什么一夜间世界会改变?为什么之前没有意识到这肉体的存在?

失败的心灵救赎

2016 年 5 月 19 日

2000 年后,马克·罗斯科的作品售价急剧飙升,直至佳士得、苏富比拍出 8688 万美金一幅的天价,更令人瞠目结舌的是罗斯科仅仅在画布上呈现了几个简单的长方形色块。

艺术评论界竭尽所能对这几块颜色进行解读:它们悬浮着扑面而来,透明而闪动着光晕,模糊而神秘莫测。

2014 年,哈佛艺术博物馆扩建后,首展是《马克·罗斯科的哈佛壁画》。这批因暴晒褪色被遗弃在仓库中的捐赠画,采用了最先进的数字影像技术进行修复,得到了 AXA 安盛艺术保护基金会的赞助,并联合了来自美国哈佛大学、麻省理工学院和瑞士巴塞尔大学的专家参与修复工作。

无疑,罗斯科的作品目前在艺术界,以及商界、学界都获得了至高的地位,甚至作为美国国家形象被展现。然而,罗斯科的个体生命历程却是以自己割开手臂血管而永远地画上了句号。

当评论家和观众在喋喋不休地解读他的作品时,他说,他对这些形式和色彩的关系没有什么兴趣。当评论界将他定义为行动艺术家时,他说,贴标签其实就是涂脂抹粉,一切应该在作品中得到裁决。当他拒绝古根海姆国际艺术奖时,他说,荣誉应该是褒奖一个人的终身成就,而不是把作品引入竞争。

显然,不同于外界,罗斯科对于艺术评论、对于艺术大奖都有着自己的见解。那么,罗斯科想以他的色块向人们叙述什么呢?

"我想要表达的仅仅是诸如悲剧、狂喜、死亡这类最基本的人类的情感。""假如像您说的那样,只是被绘画的色彩关系感动了,您就错失了最重要的东西!"[1]

罗斯科最难以忘怀的是米开朗琪罗在美迪奇图书馆一个楼梯间里的壁画,这幅画给人强烈的窒息感,甚至让人想把头往墙上撞。

1960年,当罗斯科把9幅作品赠送给英国泰特美术馆时,罗斯科强调必须以一个单独的空间来展示这组作品。作品尺幅巨大,从一米多至三米多,画面上只是简单的栗红色的方块,巨型的色块在独立封闭的空间中努力地伸展开,将置身其中的人的视线和身躯紧紧

[1]（美）马克·罗斯科:《艺术何为:马克·罗斯科的艺术随笔(1934-1969)》,北京大学出版社,2016年版,第196页。

包裹住，挤压出最私密的人性情感。在罗斯科看来，只有在这样壮阔的氛围中才能让那些栗红色的方形传达出人类情绪最基本的、最原始的创痛、窒息感和毁灭感。

那么，罗斯科深深的创痛和窒息感来自何处呢？为什么在艺术家灵魂的深处会堆积着如此沉重的悲哀呢？

罗斯科是俄国人，但俄国只是他的第一层皮，美国是他的第二层皮，而骨子里无法改变的是，他是一个犹太人。童年挥之不去的噩梦是在俄国的土地上那挥舞长刀的哥萨克人。移民美国后，罗斯科做过报童、侍者、演员，考取耶鲁却因犹太名额的有限被取消。1937年，为摆脱身份的困扰，罗斯科改变了自己的姓名，将马尔库斯·罗斯科维奇改为马克·罗斯科。

尽管经过了移民、更名、入流直至成为美国艺术界的人物，可是犹太民族背负的苦难和恐惧依然不断地在灵魂深处叠加成阴影，这阴影由浅变深，由薄变厚。艺术的色块能拯救艺术家吗？艺术的力量能改变世界吗？

盛名之下，罗斯科尽管接下了纽约西格拉姆四季餐厅壁画订单，而最终却因对权贵强烈的鄙视而断然取消。罗斯科曾说，他是以恶意

接下这合同，这是纽约最有钱的杂种来吃饭炫耀的地方，他要做一个让杂种们食不下咽的东西。然而，罗斯科看到，杂种们从来都无视壁画，他们对着鲜美的龙虾依然胃口大开。罗斯科明白了艺术改变不了这个世界，艺术更拯救不了人的灵魂，相反，艺术理想的坠落又给他白色的灵魂抹上了一层无法透气的黑色。

在罗斯科结束生命的 30 年后，他的作品以惊人的天价改变了世界。然而，我们似乎听见他的灵魂依然在黑色的阴影中呻吟。

"为什么灵魂深处会堆积如此沉重的悲哀?"

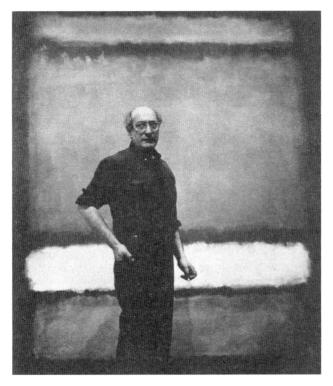

(美）马克·罗斯科（1903—1970）

"深深的创伤和窒息来自何处？"

"一层无法透气的黑色"

黑暗的双翼

2016 年 5 月 26 日

探讨和解读艺术家创作艺术品的动因是一件十分有趣的事。

为什么艺术家会将一组普通的静物画成这样？为什么同一主题，艺术家会有不同的表现？

心理学家弗洛伊德和古斯塔夫·荣格对西方艺术批评理论产生了重大的影响，但他们对这些问题的解答却截然不同。

弗洛伊德（1856—1939）是奥地利人，他主张与个人早期生活相关的父母情结、性体验及成长中的冲突经验，对日后创作产生了影响。他提出了潜意识概念，将早年生活经验视为一种被社会道德压抑的原初情结，当其进入了潜意识之后会成为个人创作的源泉。

荣格（1875—1961），瑞士人，是弗洛伊德的学生，他却发出了与之相异的声音。荣格早年就对一些神秘玄奥的现象感兴趣，他参加由巫者组成的降临会和占卜活动，并对一个十五岁的通灵少女进行深入的研究，并由此完成了他在巴塞尔大学的医学博士论文。

在之后的职业生涯中，荣格不仅通过讲学、门诊、实验、论著等方式，对人格结构、心理能量的动力规律、心理类型这些重要的主题做了开拓性的研究，同时他还游历了突尼斯、撒哈拉沙漠，深入中非、东非、埃及、印度、锡兰。对原始部落的接触，让他体悟到显现在宗教信仰习俗仪式中的集体无意识。

荣格对炼金术、心灵感应、占星术、梦幻、幻象、算命等科学怀疑和拒绝的事件，始终抱着巨大的热情，他还对中国的《易经》十分钻研。

构成荣格学说的基础有三个方面：以精神病学为基础的心理分析，原始部族的宗教信仰仪式以及神秘不可触的众多灵异现象和术道。

荣格将心理分为意识、个人无意识和集体无意识。个人无意识是个人心理体验和心理内容的总和，因为与意识的某种不一致而被不自觉地压抑在意识之下，但它可以进入意识，在一定的条件下成为意识。个人无意识对艺术创作能够产生影响，但荣格认为这不是主要的因素，如果艺术只与个人无意识相关，那艺术只是社会的症状产物。在荣格看来，那就是弗洛伊德的观点。

集体无意识是一种心理印痕，一种心理可能，它可能从原始时代就

以记忆意象的形式留存下来，积存在大脑结构组织之中，它是我们祖先无数经验的组合公式，是经验的残留物，正常情况下它与意识完全不符，因而心理分析治疗技术无法使它进入意识，让意识感知它。

每种原初的意象都包含着人类的心理和命运，是遥远的先人品尝痛苦与欢乐的遗迹。

艺术创作唤醒了原初意象，这是个人意识难以控制的，犹如江河巨浪涌动的力量。用原初意象说话，不是一个人的声音，是一个族群成千上万人的声音，它洪亮、浩荡、永恒。这便是艺术触及人心的秘密所在。

荣格还认为艺术作品的风格倾向，如现实主义、浪漫主义、古希腊人文主义，呈现了其所处时代所缺乏的无意识因素。艺术家所做的事成了民族与时代生活的调节器。

在艺术创作中，艺术家被一种个人意识无法自控的力量左右，这种无形的力量以直觉的方式将特殊的形式、神秘的象征、莫测的语言表达出来。荣格将这种独立于意识之外的精神称为自发情结，在偏离意识，甚至不由自主的创作状态中，艺术家犹如在混沌黑暗的云雾中展开翅膀，奋力地飞向茫茫的深处，企图触及自我无知的彼岸。

"自发情结"催生的作品充满了象征,作者和观者都无法完全解读其象征含义和呈现的美感。与完美和谐的非象征作品不同,它有着强大的刺激性,深深触及人的内心。

荣格心理学对艺术创作动因的解释,给出了与弗洛伊德不同的结论,他着重研究了不受意识控制的创作状态。所谓直觉、原初意象、自发情结、集体无意识、象征,都是其理论中的关键术语,由此构建了荣格分析心理学对艺术问题研究的话语体系。

《红书》插图(1914—1930) 卡尔·古斯塔夫·荣格

"一个族群的声音,成千上万,洪亮、浩荡、永恒"

（瑞士）卡尔·古斯塔夫·荣格（1875—1961）

疯癫的命名

2016 年 6 月 1 日

疯癫历来被视为是人的身心发生了某种病变，其思维、心理、语言、行为都与常态相异。古往今来，它始终是一种另类的、他者的行为，一种他者的语言。因而，疯癫者与正常人相隔离，被改造甚至被迫害。

1961 年，由法国普隆出版社出版了福柯的《疯癫与非理性——古典时期的疯癫史》一书。在占有大量学术性档案材料和文献资料的基础上，福柯以凝练优美的文笔，勾勒出疯癫从中世纪、文艺复兴到 17、18 世纪所经历的各种历史画面。这一命题表现了福柯对西方文化边界领域的探索和浓厚兴趣。除了疯癫，他之后的研究一如既往地贯穿了更为广阔的边界空间，关于监禁，关于性，关于犯罪。

在福柯看来，《疯癫与非理性——古典时期的疯癫史》是一部探讨疯癫如何被界定的历史。在古希腊、中世纪，疯癫与明智被认为是人心中无法明晰区分的同样的存在状态，正是二者相互纠缠、交叠模糊，成就了西方理性的深度。而在古典时期（17、18 世纪），疯

癫被命名为一种精神疾病，它成为理性的反面，精神病学成为唯一解读疯癫的理性独白。

在古典时期疯癫与明智的这场裂变中，疯癫丧失了话语，陷入了沉默。然而，福柯不仅描述了这一历史进程，同时揭示了这一命名从语言内在结构到话语权力的变化过程。正是疯癫的非常态、非理性，才将理性抬向至高无上的位置，福柯称这一研究为知识考古学。知识是一场界定，命名疯癫的过程正是另一空间的另一种疯癫的行为。福柯曾想用"另一种形式的疯癫"来做书名，但考虑到此著作要进行博士论文答辩，才改为更为学术的标题。

福柯从理性与非理性未分裂的时刻开始，对疯癫的历史进行研究，考察了人类对疯癫体验的变化，尤其是古典时期的巨变，而并非撰写一部精神病学的历史。

福柯对疯癫的历史考古，深刻地揭示了西方文化的内在性质。疯癫不是一种生理疾病，而是一种审视的态度与文化的命名。疯癫的历史，恰恰让我们看到一部关于观者与被观者的历史。

符号太少 意义太多

2016年6月4日

福柯的文学评论专著《雷蒙·鲁赛尔》出版于1963年,对这本没有太多人关注的书,福柯自己却是相当喜欢,并称之为"我的一个情感秘密"[1]。

鲁赛尔之所以吸引了福柯,不仅是他的孤僻、忧郁、狂躁、自闭,也不仅是他因同性恋长期服用镇静药物致死,而是他在文学创作中对语言的游戏性态度与写作实践。所谓游戏是指可以不断废止、遗弃旧的语言规则,诞生新的体验方式。鲁赛尔在他作品中不断发明新的语言,以打破原有的限制。最为重要的是,福柯认为这并非文字的花样翻新,鲁赛尔用全新的表述触及了非理性,即关于疯癫、死亡、迷幻、恐惧、性癖以及隐秘的性生活等等。这些是常规言语之外的领域,文字语言的理性规则决定了人们无法书写、谈论,甚至无视了这些体验。

[1] 刘北成:《福柯思想肖像》,中国人民大学出版社,2012年版,第84页。

福柯认为鲁赛尔在描写某一事物时,赋予了文字大量同形异意的表述。这同样证明了语言与我们所要描述的世界之间的关系是断裂的。符号远远无法承载这个世界,"符号太少,意义太多"[1]。这也进一步意味着符号的能指力量更大,一个符号的能指,其实蕴含更为巨大的能量,远远超越了规则制定的所指范畴,当规则被游戏打破,能指被释放,隐蔽的领域才得以被揭示。

[1] 刘北成:《福柯思想肖像》,中国人民大学出版社,2012年版,第86页。

(法)雷蒙·鲁塞尔(1877—1933)

"游戏的态度诞生了新的体验"

话语的游戏——知识

2016 年 6 月 5 日

西方现代主流观念（主要以实证主义为代表）认为，知识是人类主体自觉的理性建构，是主体对客体真理性的认知和探索。另一种反主流的观点（主要以法兰克福学派为代表）认为，知识是根据特殊集团及阶级利益构筑的，取决于政治制度和社会形态。

在福柯看来，无论是理性的、真理的、科学的，还是阶级利益的、社会集团的、政治体制的知识，都是一种话语表述。他提出了"话语"这一学术概念，凌驾于众者之上。福柯"话语"概念的核心意义涉及两方面：一是它消解了话语的主体，构成了一个相对独立的领域，拥有了不以人的意志、人的理性所控制的规则系统，抛开了理性主体和利益主体；二是它消解了话语的客体，话语并非是对客体现实真理性的揭示，所谓绝对真理、本质意义、科学知识，只是话语运作的语言游戏，最终知识只是话语运作的游戏而已。

1969 年，福柯在加里玛尔出版社出版了《知识考古学》一书。在书中，他以纯学术理论性枯燥的文笔，堆砌了大量晦涩难懂的术语和概

念，构筑了一部关于话语理论研究的奠基之作。

这是一部对方法论进行反思的著作，它设立并考察了一个从未被分析的领域和对象——话语构成。

因为消解了主体，《知识考古学》就不再是一部关于人类认识的思想史。福柯此作的目的就是反对人类中心主义和人本主义。同样，它也不是一部揭示事物发展规律和真相的科学史。

《知识考古学》着重探讨了话语形成的条件和话语陈述的构成规则。比如关于话语言说的对象，就可以提出这样一些问题进行研究：话语对象是如何被界定在某一领域的？是怎样的权威力量界定、指认、命名并确立了这一对象？话语对象如何被其他的话语概念所包围、切割、控制？又比如，关于话语陈述方式的规则，可以从三个环节进行考察：谁在说话？凭什么权力说话？也就是说话的合法性、权威性、合理的存在性的来源是什么？说话者与相关领域的关系是什么？具体来看，例如，医生的话语，不仅来自他的知识和能力，更重要的是医生所处的地位，这取决于机构、制度、法律、教育所赋予的他能应用、扩展自己的知识，包括为医生制造话语的场所和场域：医院、实验室、图书馆。所有这些构成了言说医学话语的方式，使医生成为对病兆的权威性的质疑者、观看者和判断者，

成为病人的拯救者。

《知识考古学》问世后，反应冷淡。一方面是著作本身艰深晦涩造成的；另一方面是1968年法国的五月风暴，将人们的注意力从学术转向政治，追逐新潮思想的青年知识分子开始厌倦消解主体无所作用的结构主义。福柯本人很快意识到了这点，他意识到《知识考古学》是一部未能充分展开的著作。因而没多久，他很快转向下一个研究命题，关于谱系学的研究。

尽管如此，有关话语的考古研究，依然对西方学术界产生了重要的影响。德勒兹在《批判》杂志上刊发文章，赞扬福柯是"新型档案的研究者"[1]，因为他征服了一个匿名的领域，一个不为人知的领域。爱德华·萨义德却坦言，正是用《知识考古学》所描述的话语概念，他分析了有关东方主义的问题。

[1] 刘北成：《福柯思想肖像》，中国人民大学出版，2012年版，第155页。

苏丹的魔法戒指

2016 年 6 月 6 日

一个遥远国度的富有的苏丹君王意外地获得了神魔的戒指，转动戒指上面的宝石就可以让国王接触过的女人身上的性欲说话。这个寓言故事是法国 18 世纪启蒙主义思想家狄德罗早期写的小说，他试图借助寓言，阐明有关身体的唯物观。人的肉体和灵魂不是相对的两者，而是相拥的两者，两者都是身体的有机组合，受到身体盲动的欲望所支配。狄德罗的寓言打碎了灵魂统摄肉体的身体观，会说话的戒指即灵魂，它与女人身体的性欲合一，这是唯物的、一元的身体观。

福柯借用狄德罗的寓言，宣布了关于他的专著《性史》的撰写宗旨。

他指出了西方社会由来已久的，正如那位苏丹君王所渴望知道的，有关性的真理探寻，有关身体自身的真理思考。然而福柯要知道的是什么样的力量让魔戒具有了神力，这一魔法游戏又是如何被制造出来的。魔戒的主人如何会成为一个冒失好奇的苏丹？

福柯对性的研究，不是有关性的真理的历史，也不是有关性解放的

启示，他要考察的是有关性的话语史、观念史、意识史。他设立了"性"和"性态"这两个关键词。福柯认为到 18 世纪才开始有性态概念、性态话语言，以及肉体、性器官、快感等问题，从 19 世纪开始有性概念，那种看似由生理规律决定了男性女性的生理概念，其实是来自社会文化的话语构建。"性和性态，都是历史文化概念。"[1]

这挑战了西方文化有关性的根深蒂固的观念，狄德罗的身体哲学视性为原始的欲望冲动，而即使是精神分析学说，也把性看成是自然本性，而文化却是对本能冲动的压抑。

宝石在滔滔不绝、喋喋不休地诉说苏丹女人的性体验，但福柯要让宝石说说它自己，说说它是如何具备魔力的，如何制造了魔力来言说苏丹女人的性。

[1] 刘北成：《福柯思想肖像》，中国人民大学出版社，2012 年版，第 231 页。

过时的解放

2016 年 6 月 12 日

在 1905 年的法国秋季沙龙展上，马蒂斯、弗拉芒克、德兰、路阿的作品在同一间屋子里展出。当时的评论家路易斯·沃塞尔惊呼："多纳泰罗让野兽包围了！"[1] 此言一定出自这样的场景，展厅中央放置着一尊意大利文艺复兴早期多纳泰罗式的雕塑，而四周却悬挂着马蒂斯等人恣意泼洒的色彩画作。"野兽"一词就是指这些画面的色彩处理大胆而直接，原始而随意。在艺术史上，野兽派被认为是 20 世纪第一个十年中实现色彩解放的画家群体。在此之前的印象派、后印象派也对色彩进行了实验性的探索，但野兽派反对追寻光线下变换跳动的色彩，他们试图表现画面中色彩与色彩之间强烈而密切稳固的秩序关系。在 50 年代费城艺术馆的一次素描展的前言中马蒂斯说道，准确地描绘不等于真实。

这句话被英国艺术史家赫伯特·里德在《现代绘画简史》中提及，并认为是整个现代艺术的纲领。这一纲领是马蒂斯和野兽派第一

[1]（美）H. H. 阿纳森：《西方现代艺术史》，邹德侬等译，天津人民美术出版社，1986 年版，第 93 页。

次明确提出的。之后的现代艺术流派几乎都不再去描绘事物的表象,但各派对于真实的理解和实践却大相径庭。对于马蒂斯来说,真实是一种对秩序的表现,这种表现是要让固有的真实从对象外表中解脱出来。这种固有的真实是永恒的,它起自希腊雕塑,在塞尚笔下仍可以看见。马蒂斯的色彩要表现秩序的和谐、构成的配置、恰当的平衡。

最终,马蒂斯把这种色彩关系的作用看成是一种治愈焦虑的镇静剂,一把解除疲惫的安乐椅。马蒂斯的色彩探索不像象征主义或之后的构成主义,他认为真实的依据必须来自对具体事物的观察和感受,所谓"基于每一次经验的特性"去选择色彩。他的色彩取自实体,从观察中提炼而来。[1]

马蒂斯这样说:"描绘一幅秋天的风景,我不会试图记起什么样的色彩适合这个季节,我只会被这个季节给予我的感觉所启发,凄凉的蓝天的寒冷清彻,如同树叶的色调一样,能表现出这个季节。我的感觉本身可以变化,因为秋天也许是柔和的、温暖的,像羁留的夏天一样,或者是凄凉的秋意、寒冷的天空、柠檬黄的树木,令

[1](英)赫伯特·里德:《现代绘画简史》,刘萍君译,上海人民美术出版社,1979年版,第27页。

人感到萧瑟,预告冬天的来临。"[1] 在马蒂斯的画中,通过对形态的简化和对装饰的添加,让大块的、单纯的色彩,激发出冲撞的力量。这种对日常物体涂抹式的狂放表现是前所未有的,它的确是一种解放。看看《绿线》中马蒂斯夫人的面孔,画家大胆地让一块绿色的条纹从发际至下巴贯穿上下。

2007年,陈丹青出版了他的《纽约琐记》。其中,在《回顾展的回顾》中谈到纽约现代艺术博物馆(英文简称MOMA)90年代推出的马蒂斯回顾展,对他而言,全无鉴赏之喜悦,更无推崇的激情和迷狂。一句话,面对世纪开元之际的这个先锋,世纪末的眼睛越看越旧。陈丹青的理由是:一方面风格主义太聪明了,看久了也就看完了。相反,马格利特、基里科等人的暧昧含混,却足够品味至今。另一方面,当年马蒂斯声称艺术与公众永远存在一条鸿沟,而不论是马蒂斯、毕加索,今天都已成为商业设计中用滥的符号,这实在是无趣得很。

当年的先锋与解放,在一个世纪后掀起的层层叠叠的艺术流派重压下,早已过时,艺术早已不再只谈论色彩、线条、空间和自我感受。不过,在商业消费的舞台上,衰老的明星依然因其炫目的神话,光芒而闪亮,照耀着渴望用艺术装点生活的大众。

[1]（英）赫伯特·里德:《现代绘画简史》,刘萍君译,上海人民美术出版社,1979年版,第29页。

《绿线》1905年 马蒂斯

"一种治愈焦虑的镇静剂"

(法)亨利·埃米尔·伯努瓦·马蒂斯(1869—1954)

不怕单纯

2016 年 6 月 21 日

在 20 世纪六七十年代的欧洲画坛,云集着一批这样的画家,他们的画简单至极,画面上没有任何具象的造型,有的只是一个黑色的正方形,有的甚至整个画幅就是一块黑色。

杜尚曾有句格言叫作,减少,减少,减少。最早在画面中实施减少的应该是俄罗斯画家马列维奇,他认为所有造型的本源就是正方形。长方形是正方形的延伸,圆形是正方形的旋转,十字形是正方形的垂直与水平交叉。马列维奇在 20 世纪初画了无数的正方形:《白底上黑色的正方形》《白色上的白色》等。这些绘画被称为至上主义。这一主义,否定了主题、物象、内容与空间。人们被迫在无物象面前沉默,让意识接近于零,让感觉变成至高无上。

直至 60 年代,在美国大色域绘画的权威代表马克·罗斯科、巴内特·纽曼和莫里斯·路易斯的作品中,只有方形和粗线条,造型语言依然被压制。不过,大色域绘画中色彩的话语被放大了。巨大的色块包围着、直逼着观众,以超凡的直接性压倒了感官。除了放大

画幅，有的画家把色块制作得光滑完整，边缘坚挺锐利。绘画的笔触完全消亡了。这些绘画被称为非绘画性抽象艺术，又叫锋刃画（hard-edge painting）。

60年代，另一种尝试来自光效应艺术。在平面中，色彩与光学效果相结合，视觉在色光中感受旋转、颤抖、闪动。

"二战"后的美国绘画，从波洛克的抽象表现主义到大色域绘画，再到非绘画性抽象主义，这一脉络的发展并非各自相继延续很长时间，而几乎是齐头并进的，它们都发生在50年代至60年代初。看似都是抽象表现，尤其是大色域与非绘画（极简主义）都采用了机械的几何形和纯色彩表现，但其中却有隐匿的差别。

罗斯科的方形是直逼心灵的，它撩拨情感的神经。在画面中，看似单纯的方形发生了悄无声息的转变，方形的边缘模糊柔软，却焦灼不安。巨大的画幅，从四周包围着观者的视觉，让人深陷其中，无法自拔。在单纯中，罗斯科表达了用语言文字难以表述的心理，它是一种来自心灵深处的信仰。

作为非绘画性的抽象表现，有着机械般完整的次序，无任何人工痕迹流露，单纯的几何形色块被推向极致。弗兰克·斯特拉在1959

年至 1964 年期间创作了《黑暗画》系列。画面上是平涂重复排列的黑色条纹，一个模型单元的机械呈现。如果说，在这里绘画有语言存在，那就是被消减为最原初的形与色。最重要的是，斯特拉使这种形与色不反映任何人的情感，它就是它本身。斯特拉说："看到什么，就是什么。"[1] 艺术品的存在无需任何理由，只要存在就行。这样的单纯，不仅是指画面中的形式语言，连绘画背后的意义也被斯特拉消解了。冷漠、空洞、单纯的形式，没有具象图形，不流露情感，这就是非绘画抽象主义与大色域绘画的差别。

宣称不讨论意义，这一宗旨又将美国极简主义与欧洲极简主义的观念区分了开来。

对于欧洲同时期的艺术家而言，绘画的意义仍然十分重要，欧洲绘画更希望激起思考。尽管同样在减少形式中追寻纯粹，但人与物质、形态、色彩之间永远有特殊的情感联系。马列维奇、康定斯基、蒙德里安都试图找寻单纯背后的意义。意大利人卢西奥·丰塔纳在作品中寻找与艺术表现等同的哲学思想。在他绘制的方形上，用劈开画布的刀口切痕暗喻了对传统空间概念的否定和质疑。同样，

[1]（英）威尔·冈波兹：《现代艺术的故事》，陈怡铮译，大是文化有限公司，2017 年版，第 518 页。

意大利人比埃罗·曼佐尼，他的白色平面系列作品，采用浸过石膏的帆布、棉絮做成的团状结、聚苯乙烯颗粒等材料制成。他认为白色并不是北极的风景，也不是某种物质原料。白色不是任何象征物，它就是白色的平面。曼佐尼希望将白色平面从任何物性和象征中解放出来。

至此，我们看到，无论在美国还是欧洲，绘画在形式上的探索是这一时期艺术作品的核心。对于形式可以减之再减，从具象减到抽象，从有机减为几何，从众多几何形减为只剩正方形或长条。对于色彩可以从有色系减至无色系，从全色减至单色。对于形式或色彩的意义，同样可以有多种的解读，形式可以表达情感，形式可以表达理论思辨，形式可以仅仅是一种存在，它不表达任何意义。无论怎样，站在这些艺术家的作品前，我们凝视、探求，我们被打动、感染，这点是无法改变和质疑的。

《理想与卑劣的联姻》1959年 弗兰克·斯特拉

"它就在那里"

(美)弗兰克·斯特拉(1936—)

《空间概念》20世纪50年代末 卢西奥·丰塔纳

"弄出一个洞来"

（意）卢西奥·丰塔纳 （1899—1968）

《Anchrome》1958—1959年 皮耶罗·曼佐尼

（意）皮耶罗·曼佐尼 （1933—1963）

解放的时刻

2016 年 7 月 15 日

自文艺复兴以来,延续了 500 年的焦点透视体系,禁锢了画家的眼和手。然而,20 世纪之初,这种禁锢犹如曾经壁垒森严的墙体,开始崩塌了。

毕加索 1911 年创作的《钢琴手风琴师》,画面中充斥着琐碎短促的分割线。这些不同方向、长短不一的线条,结合浅灰色、褐色、赭色的点状短笔,形成碎裂的、倾斜的、尖锐的几何状的小平面。透过这些布满画面的小平面,隐约闪烁、深藏着手风琴师的影子,一个传统式的人物肖像,被无数尖锐交织的几何块面与线条掩盖、割裂,剩下了碎片拼接的视像。这个视像是自由结构的连接,摆脱了面对自然、模仿自然的视觉真实,以主观的感受对画面作了构成上的调节。并置在画中的是对母题的各种片段的认知,这种创造性处理将艺术表现推向新的阶段,这就是艺术史上的立体派运动。在视觉表象上,立体派创造了一种碎片式的拼接结构,取代了自然对象固有的生物结构,取代了人眼定焦状态的视觉体验,呈现了心

理经验中的种种集合，是一种对真实的新解读。

英国史学家赫伯特·里德在他撰写的《西方绘画简史》中谈及此运动时说，这是解放的时刻。[1] 从此，西方世界造型艺术的整个未来，将释放出五花八门的样式。立体派距今又过了一百多年，艺术的确竭尽所能给出了五花八门的答案，其结果已经远不在所谓结构、造型、母题、具象、抽象、意识、潜意识、拼贴、质感等有限的绘画术语中。

今天的现实生活正在演绎着 100 年前立体派的实验。飞速发展的信息技术，更直接地切割了生命，时空碎裂，事件碎裂，因而心理感受也成了碎片。正如 20 世纪初艺术上的视觉解放，一个母体清晰的形象，一个有透视的整体空间，碎裂、瓦解、散落，而无数看似不相关的片段，在一种无形的力量作用下，聚合、碰撞、交织，拼贴成一幅耐人寻味的、纷乱的生活画面。

[1]（英）赫伯特·里德：《现代绘画简史》，刘萍君译，上海人民美术出版社，1979 年版，第 50 页。

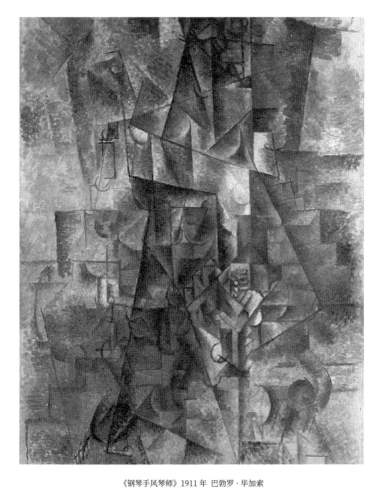

《钢琴手风琴师》1911年 巴勃罗·毕加索

"一个有透视的整体空间碎裂了"

神经的震动与精神的震动

2016 年 7 月 16 日

"因为我们的绘画还处于初级阶段,我们对于完全自发的色彩和形式的构成的感受力尚微乎其微,神经的振动是有的(正如我们对实用艺术的反映),但是它不过是感官的反应而已,因为它所能激起的相应的精神震动是非常微弱的。"[1]

这段话摘自 1912 年康定斯基出版的《论艺术的精神》。很难想象,这位现代西方绘画抽象表现主义的理论家、实践者对美感的体验做了如此细致入微的划分。形式与色彩呈现的美,在实用美术领域与抽象表现主义的绘画领域真的有很大的差异吗?这究竟是怎样的一种美的震动呢?为什么要将之视为神经的震动与精神的震动?区别又在哪里呢?

一种纯粹的色彩与独立形式的结合,创造了无数设计中装饰的美,比如古老的波斯地毯、法国新艺术运动时期的铸铁栏杆,都是以精

[1](俄)瓦·康定斯基:《论艺术的精神》,查立译,中国社会科学出版社,1987 年版,第 60 页。

巧、流畅、优雅让人赏心悦目。然而，康定斯基认为这是纯感官的神经震动，他想要的是一种精神的震动，能唤起心灵的、内在的、精神层面的巨大震动。这样的震动如何能被激发？画面中的形与色如何能越过感官的眼睛，直抵心灵的深处？

康定斯基期望有一种建立在纯精神基础上的结构，犹如隐秘的灵魂，以此把控画面中的形与色。在潜意识作用下的表现主义正是以此触及内心，激发精神的震动而呈现了艺术的精神。这种精神的震动可能是非常个人的，它让人得到救赎、满足、宣泄或平复。也可能是超于个人的，揭示了某种人类自身普遍命运的原型样式，焦虑、宁静、奋争、恐惧。

那么，运用于装饰的形式美和表现主义绘画的抽象美，究竟在创作中有什么区别呢？对于艺术家而言，一种自动性的表达被竭力提倡。如安德烈·马宋以强烈的自信在画中表达着无意识的精神状态，他以撕裂、吞嚼、流血、穿透诉说着强烈的无理性的神话故事，那种神经质的线条和充满虐杀感的色彩，完全无控制地溢满了画面。尽管，在许多艺术史论的著作中，马宋被归为超现实主义的画家群体，而马宋自己却一再声明与超现实主义相抗衡的立场，其中最主要的分歧是他反对布列东的"有方法论"。马宋坚持以偶然、

不确定、自发作为表现绘画的原则，这使它更接近抽象表现主义。在他移居美国之后对波洛克的影响更证明了这一点。与马宋的纯粹性不同，在康定斯基的创作中，出现过两个不一样的分段。"一战"爆发前，他开始尝试摆脱对描绘性的依赖，用极富情感的线条、块面和色彩，形成了视觉上的颤动，交织着激荡与冲突。按康定斯基所说，绘画是与音乐相一致的即兴的抒情和力量。1921年以后，从俄罗斯返回德国的康定斯基进入了包豪斯学院，几何的圆、三角、直线，开始大量涌入他的画面，他强调一切艺术的最后抽象表现是数字，作品之中必然有隐秘的结构，一种"预计的"结构。他期望艺术迈上一个理性的和有意识的构图时代，在这个时代里，画家可以自豪地称他的作品是构成的。

显然，起初康定斯基将纯粹用于装饰的几何作品视为肤浅的，犹如领带、地毯等东西，只能促使神经震动。而后，他或许开始屈服于纯粹几何装饰，其原因是在"一战"期间他返回莫斯科的几年中，直接参与了轰轰烈烈的俄国构成主义运动，而回到德国后，他所在的包豪斯建筑设计学院又是欧洲构成主义的大本营。康定斯基在1926年撰写了《点、线到面》，这是由包豪斯构图课程的讲义改编的。书中为几何形以及它们在画面中的相互关系确立了关系，设置了定义。这一做法是企图将设计的实用主义与艺术的神秘主义

合而为一，但至今看来，在此时期，康定斯基在确立了艺术中理性思考的同时，却很难再兼顾作品无意识的自动性。尽管他依然强调，在他的画中哪怕是个圆，也是浪漫主义的。它是一块冰，冰的里面燃烧着火焰。这时的康定斯基已经与马宋完全不同，或许他更接近于马宋反对的超现实主义，因为都在使用象征，所不同的是康定斯基是几何的，而超现实主义是有机的、具象的。

神经的震动是一种微弱的精神震动，这一点，康定斯基的表述是准确的。精神震动会引发更为激烈的反应，无论是喜还是悲，会触及灵魂深处，缠绕在心上无法挥去。因此，引发精神震动的形与色，必定无法用理性去定义，用原则去规范，它们与规律无缘。而突发、偶然、自动、冥想、痴迷、狂颠可能是唤醒它的力量。当被这些力量唤醒后，绘画即是一种生命的印记，它以形和色呈现出内在需求的动力。

《情人的变形》1938 年 安德烈·马宋

"冰的里面燃烧着火焰"

（法）安德烈·马宋 （1896—1987）

文化的表情

2016 年 7 月 26 日

文化历来有着各种表情，高雅文化、媚俗文化、精英文化、大众文化、传统文化、现代文化、宗教文化、消费文化、政治意识形态的文化，等等，各种表情是扮演者的所为，还是观赏者的识读？这些名称的划分是真正揭示本质，还是态度立场的判定？

1939 年，美国艺术评论家克莱门特·格林伯格以《前卫与媚俗》一文，奠定了他在行业中举足轻重的地位。在文中，格林伯格将现代主义艺术界定为前卫艺术。现代主义艺术的前卫，来自它超越了僵死的学院主义，来自他摆脱了意识形态的漩涡，抛开了对外界事物表象的模仿，循着为艺术而艺术的轨道，探索抽象形式的视觉语言，呈现艺术纯粹、绝对和本原的面貌。格林伯格认为，这是真正的文化，一种知识分子式的精英文化。与之相反，他将另一种文化界定为媚俗。媚俗意在满足那些无法理解真正文化，却渴望以文化为娱乐消遣的大众趣味。媚俗文化诞生于工业化时代，以机械复制和挪用为特征，让社会充斥着廉价的、肤浅的艺术消费品，而最重要的是商业和政治在其中都有着巨大的操纵空间。

媚俗文化的称呼来自一个德国人,他认为媚俗文化是指通俗的商业化的艺术和文学。在格林伯格撰写文章的年代,好莱坞电影、广告漫画、通俗小说、踢踏舞、锡盘巷(Tin Pan Alley)音乐、电视杂志、封面插画、摄影图片已满满地充斥着生活的空间,这些人造的、商品式的文化,正在使精英文化让道。如今看来,格林伯格经典深刻的揭示,并未成为媚俗文化发展的障碍。相反,后现代主义的兴起,以及众多西方当代批评理论,对格林伯格的观点提出了质疑和挑战。后现代理论认为,将文化如此绝对地划分,意味着强烈的阶级立场观。文化在高与低、主流与边缘、高雅与低俗等对立的二元之间已经演绎出介于两者的更为丰富的众多表情。

文化塑造社会结构

2016 年 7 月 27 日

我们常常把文化看作是建立在经济基础或社会阶级结构之上的上层建筑。德国社会学家马克斯·韦伯,在他的著作《新教伦理与资本主义精神》中对新教伦理做了阐述,他认为新教伦理对现代资本主义精神的塑造产生了重要的影响。加尔文的宿命论认为,上帝早已在人出生前就决定了一个人是否可以被拯救。人在世间做再多的善事,终究改变不了上帝的这一决定。因而,信仰的人们怀揣巨大的焦虑,无法确认自己是不是上帝的选民,是否能够被拯救。之后的新教提出一种职业观,要求人们在一种职业中艰苦努力工作,以此来确保自己是上帝的选民。由此,这一观念进一步将劳动及劳动带来的财富,看成是被上帝选中的标志。并相应地延伸出对消费和放纵行为的限制,产生了一种新的对经济行为的指导性态度,促使资本增长和积累,这正是重要的资本主义精神内涵。韦伯进一步指出,文化除了被社会结构塑造以外,也能够塑造社会结构,文化具有改变的力量。

依据自然 复兴普桑

2016 年 8 月 1 日

"在室外，借助于色彩和光线，画一幅生机勃勃的普桑的画。"[1] 这是生活在 19 世纪末法国后印象派画家塞尚说的话。这句话道出了保罗·塞尚一生的绘画追求，这样的追求让他有别于印象派其他画家，成为现代艺术史上真正的革命者。当然，从敦实、粗矮的外形，执着孤僻的个性来看，塞尚绝不像一个呼风唤雨的革命者，而他的"依据自然，复兴普桑"（do Poussin again after nature）却是前所未有的观念，就连与塞尚同时代的马奈都无法理解，尽管他也在大胆革新传统艺术。细细分析这句话自身的文字内涵，它是矛盾的、相互排斥的和无法释读的。普桑是法国 17 世纪巴洛克时期的画家，作品《阿卡迪亚的牧人》完全地呈现了古典主义艺术的崇高、典雅、庄重、和谐，那种严谨的控制个人感情的处理方式，凸显了沉静细腻的对人生主题的沉思。然而，走过 200 多年的时光，法国印象派画家，正在追随户外自然中的光与色，用画笔捕捉瞬息

[1]（英）赫伯特·里德：《现代绘画简史》，刘萍君译，上海人民美术出版社，1979 年版，第 9 页。

即逝的视觉感受。印象派作品一反古典传统，成为西方绘画史划时代的作为。而塞尚却又要普桑，又要自然，这是自设难题。1879年，塞尚决定不再与印象派画家一起举行画展。这种在艺术追求宗旨上的相悖，促使他远离巴黎这个喧嚣的都市，返回故乡埃克斯。在那里，他专心一意开始了解决艺术难题的生命之旅。

今天面对塞尚，你知道他是西方现代绘画的教父，他的作品引发了之后的山崩地裂。不过面对塞尚的画，涂抹得不完整的笔触，笨拙干涩的线条，不连贯的、脱节的肢体，以及僵硬麻木的人物表情，确实很难从情感上接受它，尤其是写实美的标准又常常限定了我们的视觉体验。

面对印象派绘画，那种莫奈式的色与光的颤动，那种追随直觉感官的用意，在塞尚看来是毫无意义的。他说，那些混乱的感觉，我们生来就有。艺术的成就，应该是在视觉范围内获得一种结构的秩序，这种结构的秩序会形成画面的安定感、明澈感和永恒感。这就是古典偶像普桑的力量。不过，古典绘画是要画知道的东西，是在工作室中涂抹褐色的汁水，塞尚要描绘的却是实际存在于自然中的事物：维克托的山脉、葱郁茂密的绿树、新鲜可口的苹果，当然还有郁郁寡欢的夫人。观察，细细地观察，不要改变它们，画出它们之

间相互紧密的、坚实的结构关系，重要的是空间关系，但没有明暗，降低色泽，保留透视，透视会因结构而改变。最终，塞尚做到了。一个来自自然的普桑诞生了。在每一组静物、每一幅风景、每一张人物的作品中出现了，面对瞬间，塑造了永恒，这是塞尚想要的。矛盾的看似无法解决的命题，却成就了艺术的伟大。

《黄色椅子上的塞尚夫人》1890年 保罗·塞尚

"面对瞬间，塑造永恒"

《阿卡迪亚的牧人》1638年 尼古拉斯·普桑

（法）保罗·塞尚（1839—1906）

"他绝不是一个呼风唤雨的革命者"

浴火重生的金阁

2016 年 8 月 14 日

第一眼看到金阁,被它通体的金黄所震惊,随之而来的是它的肃穆、冷凝和不可测。隔着湖面,那是个永远无法进入的世界。金色在午后的阳光下无比刺目,然而它一反华丽,异常的宁静,将熙熙攘攘的游客拒之千里。

这种超然,异乎寻常,何以铸成?

金阁寺是 1397 年日本室町时代幕府将军足利义满所建,三层楼阁建筑。一楼是平安时代的贵族建筑风格,称"法水院";二楼是镰仓时期武士建筑风格,称"潮音洞";三楼为中国唐代风格,属禅宗佛殿建筑,称"究竟顶"。在宝塔状结构的建筑顶端,站着一只奋力欲飞的金凤凰。三种不同的风格,凝结于一体,是金阁寺备受瞩目的原因。然而那种凌驾于建筑之上的气息,是来自这一建筑生命的死而复生。

1950 年,金阁寺曾在熊熊烈火的吞噬下化为灰烬,纵火者是寺院一位年轻的僧侣。这一事件在日本作家三岛由纪夫的小说《金阁寺》

中，被描绘得悲壮凄美。一个生来口吃的青年名叫沟口，从贫穷的海边来到金阁寺，出家为僧。身体的残缺，让他无法正视自我。他终日沉迷于金阁之美，幻想着美军的炮弹能炸毁金阁，自己有朝一日与金阁同归于尽，以求内心的救赎。然而，随着战争的结束，这一愿望化为永远的泡影。绝望之余，沟口毅然自己点火，将具有500多年历史的金阁付诸一炬。

1955年，金阁寺重建，重生后的金阁在三岛由纪夫小说中被描述为超越了世间所有的物象，映衬出无与伦比的纯粹之美。因为毁灭，金阁的形象反而浮现出了永生。对于战败，对于悲哀，金阁给予的是古往今来，永驻不动的表情。

看到阳光下金阁静穆的面孔，想到前世的它在火焰中将丑陋焚烧，让这张纯美的不曾扭曲的面孔，浴火重生，与世同存，万古不变，美在彼时，我在此处。

沟口想用金阁的美来拯救丑陋的自己，哪怕是一同毁灭，也在所不惜。然而物我之间，永远相隔万里，只能观照，不可占有。

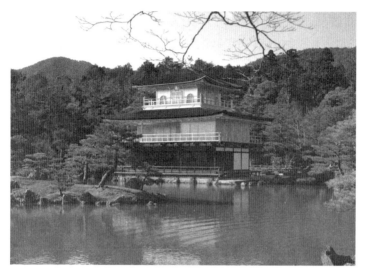

"物我之间,相隔万里,只能远观,不可占有"

无言的能指

2016 年 8 月 16 日

从丰岛至直岛的最后一班船是傍晚五点二十分，夕阳洒落在海面上，洒落在礁石上，金灿灿地跳动，一切都清晰、明亮、耀眼，然而刻在脑海中、留存在记忆里的却是一个身影，一个港口工作人员矗立在岸边，向远去的船只不停地挥手告别的身影。

鞠躬、点头、不停地应答相送，这些夸张的礼仪举止，如此轻易频繁，如影随形，在时空中书写出一个民族特有的表情和面孔。礼仪之举，表达了彼此有距离的尊重，用无言的肢体动作诉说自我对他人的态度。在日本，屈尊客气的鞠躬，是进入或退出社交的礼仪符号。礼仪的符号是关于态度的。鞠躬时双手、膝盖、头部都必须在一个位置点上，这样的动作，如果身体不能屈曲到一定的程度是做不到的。若在室内，屈曲而跪，全身匍匐，紧贴地面，更是需要受训练习而成就的。繁缛细腻的肢体动作是无言的，它背后的意义在哪里？它有意义吗？

罗兰·巴特，1966 年至 1968 年三次前往日本，完成了一部著作

叫《符号帝国》，其中包括了二十六篇小散文。他抛开政治、历史、经济宏大的叙述方式，舍去了西方游记式的新奇纪录，让书写触及日本文化生活的许多细枝末节，语言、食物、筷子、包装、地图、脸孔、书法，当然还有鞠躬。"为何在西方，人们总是以怀疑的眼光看待礼貌？为何谦恭有礼就代表距离或虚伪？"[1]巴特在《鞠躬》这一小节的开篇写下这样的提问。这种眼光何止是怀疑，它还包含质疑，甚至否定。一个礼仪性的举止，其背后一定隐藏着另一个被替代的意义，这便是符号的能指与所指。在西方二元对立的观念中，人是社会化的。做作、虚假情义的外表下，包裹着充满自然本性的无拘束的内心。做作、虚伪的外表和自然裸露的内在本性，互为对立，形成二元。繁文缛节式的礼仪，把坦率真实封闭了、掩盖了，因而它虚伪，这是西方道德观的逻辑。它是否可以用于解读东方的礼仪呢？罗兰·巴特将西方启蒙精神铸就的这一说法给解构了，他是这样说的："日本的符号是空的，在这些能指的底层，他的所指逃逸了。没有上帝、真理与道德，只有能指主宰了一切，毫无对手。"[2]在深深地鞠躬之时，彼此之间都弯腰屈膝，大幅度的、长久的行礼，书写出一个过度强调而夸张的人。在身体姿态的演绎中，在无言

[1]（法）罗兰·巴特：《符号帝国》，江灏译，麦田出版社，2014年版，第144页。
[2]（法）罗兰·巴特：《符号帝国》，江灏译，麦田出版社，2014年版，第36页。

的过程中，行礼的彼此都会有所领悟和体验，而这个符号强迫性的、固定捆绑的意义却为零，它消解在无言的人与人之间。在巴特眼中，日本是一个符号帝国，是符号的生产国、消费国。这些符号漫天飞舞，翻卷诱惑着感官，拒绝着意义。

当码头上的服务生冒着酷暑，从他所工作的港口服务区，一路狂奔来到岸边，久久地站立，挥手送别远去的船只时，这一举止行为，让同是东方人的我满怀感触，那一刻，居然无法知道能指的所指是什么？在哪里？也许，如巴特所说，这些动作，就剩下能指，无语却感人的能指。

炎热的创库

2016 年 8 月 21 日

驭东创库是宇野筑港边艺术家的工作室。

临近海边,像一个大的足球场,一望无际的草坪边围绕着一些建筑,驭东创库就在其中。建筑是简易的灰色瓦楞铝板搭建的,日本人用"创库"一词不知是指这个工作室是艺术创意之地,还是日文中创意的"创"与仓库的"仓"通用,反正这个建筑看上去外观就是一个大仓库。天气异常炎热,即便是海风也无法吹散热气。

一踏进仓库,更是热得无法喘气,原来里面没有空调,只在高高的墙顶上有几个小风扇。这里聚集了许多艺术家,简单划分出一个个工作室区域。走进一对艺术家夫妇的工作区,他们是做木制品的。宽敞的空间里,堆满了大大小小的作品,但参观者不可拍照。有些作品是木制的超大比例的公文包,细节逼真精细,挺吸引人。妻子坐在小桌边,大滴的汗顺着面颊滚落,她用细腻的羊毛毡贴在木头的外表上,制作一个个绒绒的、可爱的小动物。在蒸笼似的空气中她纹丝不动,心如止水。丈夫却一直忙碌着搬动整理物件,

来来回回走个不停。两人一动一静，丝毫没有在意高温的灼烤。这情景与他们的作品相比，让人更为感动。

日本之行，虽与人交往甚少，但所到之处，购物、问路、吃饭、点菜，碰见与接触到日本人时，都感到有一种耐心执着和全力以赴的态度。这真的令人不得不思考：究竟是怎样的文化在孕育着这一切？究竟是怎样的精神在统领着这一切？

赢在义与勇之间

2016 年 8 月 22 日

日本导演山田洋次从 2004 年至 2008 年共推出了三部武士题材的影片。影片中的武士都生活在江户时代的偏远藩地。他们虽身怀绝技，克己奉主，却贫困、朴素，为人克制、低调，甚至孤僻。常常面如平湖，胸有激雷。遇到纷争忍让不怒，充满善良温润之情。他们奉行，最好的剑在剑鞘里。

影片《隐剑鬼爪》中的片桐宗藏正是这样一个下层武士的典型。然而，片桐尽管竭力遵循武士的规训，却依然深陷无法躲避的多重矛盾中。其一是不可逆转的历史步伐。此时日本传统武士正受到西式新军的挑战，再锋利的剑也无法抵挡一发射来的子弹。武士阶层随着风雨飘摇的幕府制正在瓦解坍塌。其二是武士安身立命的精神。义、勇、礼、诚、名、忠、克己是武士的精神。但个人理想的追寻常常被克制，最终只不过是荒淫腐败政局的牺牲品。其三是情与理的冲突。武士的自律、正义，使其要克制自己的情与欲，内在心灵的呼喊，外在行为的意志，都不可舍，也不可弃，然两者不可兼得。

片桐的故事正是在这些线索中展开的，丰满而复杂。影片的高潮情节是片桐被迫去完成藩主的使命，剑杀自己的同门师兄狭间。奔赴杀场前，他前往深山拜见了久未谋面的高师户田。在师徒两人比剑时，户田传授道："剑一拔，人就会紧张起来，即使想冷静，也往往不由自主，身心紧绷起来，无法控制。现在，缓和你的身体，确定目标。他攻来，你就退后。你愈逃避，他就愈愤怒，这时候才是你出击的一刻。记住，退下的是身体，不是心。心永远向前，不断攻击。"[1] 片桐要面对的正是剑术非凡，心中充满杀气的狭间。在与狭间的较量中，狭间勇往直前砍杀，片桐步步退让，在退让之中，侧身一挥，瞬间击中狭间腹部。这就是隐剑之术，在无法预料之时，在避退中的一击，彰显了乾坤。然而，隐剑之术的成功并不在术，户田口传之道不是术，而是心。身心在交战中都是变化的，守与防，进与退，松与紧。身退，是诱惑，使对方之心愤然、散乱，而自己的心未退，心冷静、坚定，全身心观察机会的来临。片桐果断地、勇敢地结束了这一剑斗，完成了武士的职责与担当。

然而，事情并非如此简单。隐剑是绝技，片桐答应藩主刺杀同门兄弟实属无奈，为的是恪守武士职责，保一方平安。刚与狭间碰面时，

[1]（日）山田洋次：《隐剑鬼爪》，2004年拍摄，影片对白。

片桐就劝其剖腹。作为起义求变革失败后的武士狭间，剖腹自尽是最富荣誉的事。片桐希望以武士的精神准则解决问题，此即义为先，勇为后。再果敢的壮举，再绝世的剑术，都必须有实施之名。义是心，是凭道理下决心而毫不犹豫的意志之心。在义与勇之间，生死成败均无所谓，该死时就死，该攻时必攻。

片桐用隐剑一击并未结束狭间的性命，而当片桐结束剑斗时，突然飞来的冷弹让狭间命归黄泉。这让片桐痛心疾首，他愤怒高吼。当一个人以生命恪守某种精神时，历史却迈开沉重的脚步践踏在精神之上。

山田洋次塑造的形象富有一种传统色彩的理想精神，片桐最终的结局只有放弃武士的身份，为情而去。他娶了农民的女儿，也是自己的女佣为妻，远走他乡。

一代武士消失了。这是历史的真实足迹。如今，生存在底层，心怀理想，在无数矛盾重压下恪守价值准则的小人物依然存在，他们善良、有道义、有忠诚。

生命再累，也彰显高贵。

"生命再累,也彰显高贵"

(日本)电影《隐剑鬼爪》剧照 2004 年

不是与是

真实，是一种飘忽的鬼火

2016 年 8 月 24 日

在历代绘画的各发展阶段，始终存有一个根深蒂固的企图，就是再现世界"真实"的面貌。"真实"究竟指的是什么？它意味着什么？

"真实"被认为是远离了主体的人，人的情感，人的理智，人对世界的评判和解释，人在这个世界上投注的爱恨和情仇。唯一没有抛开的是人对世界观察的眼睛。绘画表达了人的视觉看到的一切，这便是所谓的"真实"。然而，当透视学被认为也不能正确表现视觉世界的真实之时，我们就否定了眼见为实这一构建真实的定义和标准。视觉所见没有固定的界限，它散乱不定。在一个固定的视角下，通过投影的方式将对象显现在平面上，这并非是客观世界的真实。印象派画家走到户外，面对自然，捕捉时空变幻中光线塑造的世界。尽管画家们追随着、记录着，但他们眼前的一切却总是飘忽不定，瞬息万变。"真实"还应包含一个含义，那就是永恒与不朽。而永恒、不朽的事物必然不在可视的世界中，永恒、不朽存在于主体的阐释中，主体的话语中。

"真实"究竟指什么？客观的自然、客观的世界是存在的，但人类所观察、所表现的世界，一定与主体相关，与主体经验相关，从这个意义上讲，没有主体经验的客体表现是不存在的。纯粹客观的真实的确离我们很远，我们不知道它在哪。一旦你知道它在哪，纯粹的客观真实就消失了。你体验的、表达的一定是你眼中的真实。

英国艺术史学家赫伯特·里德说："自然是一回事，而艺术则完全是另一回事。"[1] 那么，这两回事永无交点，是平行线。艺术在它发展的每个阶段都有它自己认为的"真实"，这就不难理解了。

古希腊有自己的"真实"，文艺复兴有自己的"真实"，古典主义有自己的真实，印象派也有他们自己的"真实"。

真实，也就像里德形容的，那是艺术史作出的结论，"真实在这个意义上是一种飘忽的鬼火"[2]。

[1]（英）赫伯特·里德：《现代绘画简史》，刘萍君译，上海人民美术出版社，1979年版，第7页。
[2] 同上。

同时的存在

2016 年 8 月 31 日

在女性主义艺术理论中，有一个议题是关于女性本质问题的讨论。所谓本质主义，就是认为事物或特定的实体存在一种永恒不变的特性，这一绝对真实的本质存在使事物或实体区别与其他的事物和实体。关于女性本质主义问题的讨论，存在着两种相反的观点。一方面认为，女性具有自然的、本质的、普遍的特性，不可忽视、掩盖和更改；另一方面认为，女性不存在天生的、真实的、内在的本质属性，女性是一个被文化话语决定的类目和身份。显然，第一种观点依然是现在社会现实中大众普遍对女性的认识观。第二种却代表了持有一定思考力，占据理论和实践前沿位置的学者、艺术家的研究态度和创作观念。朱迪斯·巴特勒是其中著名的人物，她运用后现代主义理论对女性性别的研究影响力非凡。她用"性别的执行行为式"（performativity）这一核心概念解释了性别即身份，即性身份，它是由执行行为构建完成的。其执行就是在社会行为中诸如穿着衣服、参加仪式的定位，长期培养的习惯，乃至职业工作中的区分。

不过，在女性主义艺术家的实践中，观点和表述就不像理论文本那样清晰明朗，甚至针锋相对，而当大量的作品直面视觉，用理论或某一条目解释它时，有时会受到启示，加深视觉阅读。但通常这样的做法是理论在绑架作品，词语在强奸图像。更多的情况是，在作品面前，无以言说的感受是重要的视觉识读。对于观者如此，对于艺术家也是如此。有些艺术家会着力用创作来印证女性主义运动、女性主义理论中某一激烈的、强硬的观点。如朱迪·芝加哥，她的作品《晚宴》从1974年开始至1979年完成，历时5年。耗资25万美元，400人参与，构架出一张长14.63米的等边三角形大型餐桌。餐桌上布置了陶瓷的餐具和纺织刺绣的餐巾布。餐桌每边有13个座位，对应了达·芬奇的《最后的晚餐》，所不同的是达·芬奇的画中出现的是13位男性人物。而芝加哥象征性地邀请了历史长河中39位杰出的女性共进晚餐，从西方古代神话中的女神到当代女画家奥基芙、女作家伍尔芙。餐桌围合的地面上还刻着另外999位著名女性的姓名。这件史诗般的装置作品，用视觉书写了一部女性史，宏大的叙事手法贯通古今，构想表达气势磅礴。它与女性主义第二次浪潮中的理论上下呼应，成为那个时期女性主义在艺术上的代表性杰作。20世纪70年代，琳达·诺克林在《纽约周刊》上发表了名为《为什么没有伟大的女性艺

家？》[1]一文，对艺术史学界历来对伟大艺术家的界定提出了挑战和质疑。她通过对16—19世纪艺术教育的考察，指出了女性一直以来都是被排斥在艺术教育、艺术展览、艺术竞赛、艺术委托项目等领域之外。从这一点看，女性自开始就被抹去了成为艺术家的生存条件，更何谈艺术史中会出现伟大的女性艺术家呢？英国学者格里塞达·波洛克更进一步研究了女性艺术与意识形态的问题。波洛克运用马克思主义理论并从文化研究的视角，将女性置于社会生产关系，置于历史的上下文中，她指出女性是男性话语中的一个符号。艺术创作同样也就是艺术的生产，在男性艺术家的笔下，女性是按照理想、幻想、爱恨塑造的客体。她具体考察了女性艺术家玛丽·卡萨特是如何在男性群体中超越女性身份的经历，以及她是如何表现自身女性气质的。

呼应这一时期女性主义艺术理论观点的视觉艺术，往往采用极端反抗的表达方式。"游击队女孩"在1989年创作了海报《女人一定要裸体才能进入大都会博物馆吗？》，海报上还标明：现代艺术中不足5%的艺术家是女性，但85%的裸体是女性。在此话语中，"女性"一词采用两种英文表达，女艺术家用"woman"一词，而画

[1]、（美）安·达勒瓦：《艺术史方法与理论》，李震译，江苏美术出版社，2009年版，第74页。

中裸体女性却用"female"一词。探究一下,其中的观点鲜明有力。在艺术家群体中,被认可的能进入大都会的女性艺术家,成为有职业地位的"woman"的少之又少,而大量女性出现在男性的笔下成为大都会中被欣赏的"female"。"female"仅仅是指"性"。无疑,"游击队女孩"公开向男权掌控的社会宣战,对抗艺术中的性别歧视,更是以视觉的方式回应了洛克林关于艺术史对伟大艺术家的界定。一直以来,是谁把女性排斥在外。1968年,瓦莉·艾兹波特把一位男子像狗一样牵着走过大街,她激进、夸张的行为艺术表达了女性试图摆脱长期处于男权奴役下的历史重压,男女关系被革命性地倒置的愿望得到了满足。

阿德里安·佩波1975年创作了《我就是轨迹2号》,她将自己的脸涂白,用铅笔画上小胡子,戴上飞溅式爆炸型假发,戴着墨镜,抽着香烟,漫步在大街上,穿梭于行人中。佩波用行为演绎了巴特勒的性别执行论,即性别在社会的舞台上是一场角色的扮演,只不过佩波的行为艺术暗喻和指涉的话语更为宽泛,除了性别身份,还包括种族、阶级、社会群体中的身份认同问题。

维也纳行动主义运动 1968年 瓦莉·艾兹波特

"一种激烈、强硬的观点倒置了两性关系"

《我的轨迹2号》 1975年 阿德里安·佩波

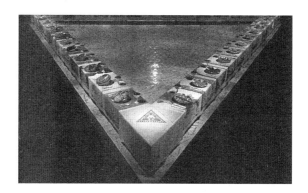

《晚宴》1974—1979 年 朱迪·芝加哥

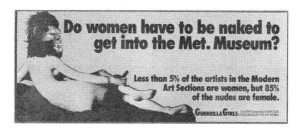

《女人一定要裸体才能进入大都会博物馆吗？》1989 年 游击队女孩

女性的视觉图式

2016 年 9 月 1 日

大多数女性艺术家的作品是无法用某一理论观点来解读的。观者在作品中所感受到的也不只是文字所能囊括的意义。女性主义理论中讨论的本质问题是否存在？如果存在，女性那种自然的、天生的、本质的特性是否对作品创作和观赏产生作用？艺术作品中是否存在特定的表达女性感受的视觉图式？女性自身的物质性将成为视觉图式中的主导要素吗？

从"游击队女孩"的质问声中看出，从古至今，占据博物馆的女性不是女性艺术家，而是女性在男性笔下的裸体。一直以来，女性的确是艺术中的主角，只不过是男性按他们的理想、爱慕、仇恨塑造了这些幻象，通过女性这一客体，男性表达着自我的主体感受。安格尔的《大宫女》，马奈的《奥林匹亚》《草地上的午餐》，在女性主义的眼中极具代表性。之后，这些画中的形象被女性主义先锋作品大量挪用。在男性凝视的目光下，这些经典的女性形象呈现出物质化的形态特征。《奥林匹亚》引发的哗然，正是马奈抛开了古

典主义覆盖在女性身体上的神圣光晕,将模特维多琳·莫兰塑造成日常生活中的女性,神圣的奥林匹亚不过就是大家在社交界熟悉的莫兰本人。正是这种真实,让众人无法忍受。

作为女性艺术家,她们创作的作品同样关注女性特有的物质特征。然而,却更多地传达了女性作为主体的自我体验。路易斯·布尔乔亚曾说:这些作品的目的不管是什么,并且不管是什么时候,都是用来表达情感的。情感对我来说是令人困扰的,因为,它们不合理。我的情感太多,多到不合理,情感就是我的魔鬼。这就是我为什么要转变它们,我把这些能量转换为雕塑。[1] 在作品中,她直接、大胆、激烈地表达自己的情感,表达长期困扰她的焦虑、恐惧、无助、迷茫、孤独甚至是复仇的心理。1974年的作品《父亲的毁灭》,作品在渗血般红色的笼罩下,一张铺在地面上的卧床被密集的、大小不一的球状物上下围绕,它们又像异形胚胎充斥着四周。这些怪异的球状物似乎在不断地生长,不断地向中间挤压,它们相互凝视着,使诡异、幽暗的空间充满被诅咒的情欲、仇恨和暴力。布尔乔亚1946年的《女性之屋》是她的素描作品。画中一个站立的女性,上身被巨大的房屋套住。女性的头部、面孔和

[1]（美）马里昂·卡乔里:《路易斯·布尔乔亚——蜘蛛、情妇与橘子》,2008年拍摄,影片对白。

心灵都被困在其中，而直立的下身完全赤裸裸地袒露着。布尔乔亚早期的作品充满了困惑、压抑。其原因之一在于她童年的家庭，父亲对她在精神上产生的影响。成熟后的布尔乔亚创作的材料和媒介趋向多元，而性的表达则更隐喻。她在大胆的变异、重组中触及丰富的语义。她借助女性身体的元素，创造了无法用言语表达的心理情感。尽管布尔乔亚始终强调她的艺术反映了人类共同的经验，她拒绝被归入狭隘的主义，但其作品无法抑制的情感表达，的确具备了女性的特征。

美国女性艺术家奥基芙，她的作品在花蕊中袒露出女性的生理特征。与男性艺术家相比，女性艺术家不会单纯直接地表现具有性特征的物质外观，她们在视觉上大大拓展了艺术语言的表达方式。挪用、并置、象征、隐喻，使形象完全挣脱了现实的指向，直达心灵，成为情感的呼声。

我们不能说女性主义运动、女性主义理论促成了艺术家的创作实践，但不论艺术家承认与否，女性主义理论作为时代的背景，给予了艺术家发声的勇气。艺术家在宏大的时代浪潮中，直面女性的身体、情感、经历，以主体视角表述自我的感受。不过，我们看到，女性主义理论观点在艺术实践中的具体呈现，有的是直接的，有的

是间接的。因为作为个体艺术家,是不会完全为了印证某个理论或政治观点而进行他们的艺术创作的。

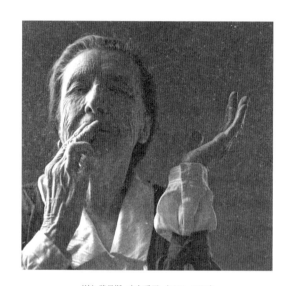

(法)路易斯·布尔乔亚 (1911—2010)

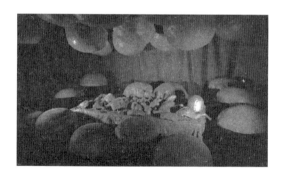

《父亲的毁灭》1974年 路易斯·布尔乔亚

"诡异、幽暗的空间充满被诅咒的情欲"

"情感就是我的魔鬼"

身份的自问——我是谁

2016 年 9 月 14 日

我是谁？一个令人不敢触及又挥之不去的设问。它时而困惑、迷离，时而明晰、确定。

我，作为个体，不断地从肉体审视着灵魂，又从灵魂观望肉体。肉体与灵魂共同筑造了一个我。它们时而分裂、厮杀，激起鲜血般耀眼的火花；时而裹挟、交融、急速升腾和降落，难分彼此。

谁，抛开了个体，从历史、文化、社会中走出，闪烁着权威般华丽炫目的光环。当谁走到我的身边，我沐浴在光环下，希望用肉体和灵魂换取这光环的美丽与辉煌。

我是谁？这个设问，究竟是面对自我的灵魂和肉体，还是面对社会语境和存在？

文化、历史、政治建构了一个个谁？将其悬置，高高在上。无论是某个国家、某个种族、某个群体还是某个职业，都书写着文明与落后、理智与情感、英雄与懦夫、美好与丑陋、伟大与平凡、常规与

僭越、升华与堕落、高贵与低俗。每个我，都在其中追随着，让每个我去复制、克隆出一个个谁。我是谁？也就是我可以成为谁？我应该是谁？我如何从这个谁变为那个谁？这个设问是关于身份的自问。这个我瞬间成为某个社会性群体中的个体，在漫长的路途中，建构自我成为一个群体归宿中的谁，由此让社会认同了我成了谁。

身份是被建构的。主流的、成功的、正常的、高贵的、先进的、科学的，都是我要去建构的那个谁，我们不断竭力地抛弃那个非主流的、失败的、非正常的、低俗的、落后的、贫困的、神秘的这个谁，抗争、呼喊、演绎、蜕变，耗尽一生。

身份是可以被解构的。当我无法真正从这个谁蜕变成那个谁，解构高贵的、伟大的、定型的、模式的、稳固的、高高悬置的谁，便成为唯一的手段。揭示身份是文化的、历史的，甚至是政治的、权力的建构，并解构摧毁了无数不可企及的谁，希望喊出我就是谁！我无需成为谁！承认差异，承认个体存在的独特意义，让我是谁消失在我是我之中。

抛开了谁的我是怎样的呢？我真的能置身于谁之外吗？自我，无法摆脱谁的纠缠，无法抵御谁的魅惑。自我穿上身份的外套，登上灯光四射的舞台，演绎一个个谁，在外套包裹下的灵肉，体验着

欢快的涌动，掩饰着茫然局促。灵肉有了身份的外套就收获了认同，占有了空间。

灵肉的我是浮游、飘忽的，灵肉的我常常挣脱外套，赤裸地狂奔，无视地越过身边一个个的谁。他们惧怕被克隆。我就是我，我不要成为谁。光秃秃的灵肉在有形的空间中是无意义的，想要成为我，猛然会发现，狂奔的尽头，又一个谁在路的尽头等待。

我们创造意义,但不是绝对原创

2016 年 9 月 23 日

1917 年,法国艺术家马塞尔·杜尚重新定义了什么叫艺术家。他认为,艺术家应该是重新思考世界,通过语言来重塑意义的人。在这之后的艺术领域,众多艺术家用作品将其衣钵发扬光大,让语言成为手段,让意义成为核心。观念艺术、文献大展、声音艺术、多媒体影像艺术、行为艺术相继登场。艺术从此抛开了制造视觉快感的宗旨,转向创造和表征有关世界的意义。艺术家不仅依然采用视觉形象作为语言表征手段,同时,文字语言、口头语言、声音语言都出现在作品中,并占据不可替代的位置。美国观念艺术家劳伦斯·维纳的作品就是文字游戏的极端表现,他让文字语言成为艺术品。他宣称,任何人只要阅读了定义艺术品的语言文字,就等于欣赏和体验了艺术。面对纽约惠特尼美术馆维纳的大型回顾展,《纽约时报》这样评论这位以语言文字符号为创作主体的艺术家,他"唤醒了人们的思想,犹如宗教净化仪式,抚慰了人们,又唤醒了他们"[1]。维纳曾在北京 798 艺术区尤伦斯当

[1]《观念艺术家劳伦斯·维纳:"观念艺术"不存在》,《外滩画报》,2003 年,第 6 期。

代艺术中心（UCCA）展出了他的作品《以邀光》。作品以英文字"From the above, from the between, from the beneath（从上方，从中间，从下方）"三道光芒交错于红色文字符号"&"，构成了简洁的文字图形。

文字作为符号，它不仅直指意义，同时，它的能指也是一种可视之物，它可以是视觉的或听觉的。因而，当文字、声音进入艺术时，无疑是强有力的多重表征形式。尽管维纳不承认自己是什么观念艺术家，但他的艺术的确被思想和意义捆绑了。通过作品本身的文字，维纳给予的是对相关事件、场所的觉醒、体悟。观者如果只用视觉审美和视觉愉悦的眼睛去观看，心灵必然会茫然失措。

美国艺术家大卫·萨利是20世纪80年代以来富有争议却又不可否认的重要艺术家。他的大型绘画作品挪用了大量来自大众传媒的图像，将多种不相关的素材拼接重叠在画面中。其中，不连贯却又有所指涉的词语也是其重要的表征手段，图像与文字充满了交织、覆盖，明确地创造了一个碎裂的、多重的、变幻的场景意义，指涉了一个世纪末的心灵样本。艺术视觉表征的意义来自艺术家的创造，但不会止步于艺术家的创作。意义在观者的视线中继续延伸。法国符号学家罗兰·巴特从理论上解释了文本的读者和图像的观者

必然会创作自己的意义，没有任何作者或艺术家能完全决定他人如何解读一件作品。巴特称这一观点为"作者死了"。每个人在观看作品时都打开了自己背负的历史包袱。大卫·萨利在作品中对图像进行的剪切、挪用、拼凑、重叠，对于词语进行的断裂、无序、漂移，对于文字叠压在图像之上的处理，其意义是否提示了观者的世界的错综复杂、瞬息万变，事件之间的挤压、碰撞、多面而无法把握？或者如萨利本人解读的那样，喧嚣、浮华、荒谬、疏离，看似非逻辑、不协调甚至对立，都有其内在的联系，它们不是偶然的。看不到差异中的联系是令人困惑的原因。

为什么一幅画会生发多样的甚至是对立的解读？究竟如何解读？有所谓的正确解读吗？

肯·阿普特卡尔的艺术创作同样是选择了挪用的手段，与大卫·萨利不同，阿普特卡尔挪用的是传统艺术史中的经典图像。自90年代至今，他采用挪用图像与自传式话语相结合，创作了大量耐人寻味的视觉文本。阿普特卡尔从伦勃朗、华托、拉斐尔、梵·高等艺术大师的作品中截取形象，对这些原图像进行扫描，并在电脑软件上进行实验性处理，寻找合适的构图或理想的局部细节，还尝试多种与文字结合的方案。最后，作品是在方形的木制板上绘制

成的油画。通常，完成的作品是由一块或多块正方形画板拼合而成。油画完成后，阿普特卡尔在画的前方安装上一英寸厚的窗格玻璃，并将排版后的文字喷刻在玻璃上面。当观众在欣赏作品时，能看见他们曾经非常熟悉的古典油画画面，但这不是完整的，在玻璃刻字的遮挡下，油画中的形象闪烁不定，文字飘浮在画面上，横亘在观者和经典油画形象之间，并在油画形象上投下自己的身影。艺术家在这样的作品中想说些什么呢？观者又能读到些什么呢？

法国符号学家朱莉亚·克里斯蒂娃指出：每一个文本一开始就是为其他话语所管辖的。这些话语将一个世界强加于这个文本之上。[1] 她认为文本的讨论都应该放置在两个轴线的关系中，横轴是与该文本连接的作者和读者，纵轴是此文本与其他文本的关系。因而，在克里斯蒂娃看来，没有孤立产生意义的文本或作品，意义的生存与创造不仅如前所述，在作者和观者之中，同时，作品的意义也在与其他作品的关系中。在克里斯蒂娃的理论中，艺术没有真正的、绝对的原创，每个创作在启程时都涉及了过去的语言、过去的写作、过去的图像。阿普特卡尔以自己的作品探索和表述符号学理论中这种后结构主义的思想。《爸爸教我如何冲洗照片》是阿普特卡尔

[1]（美）安·达勒瓦：《艺术史方法与理论》，李震译，江苏美术出版社，2009年版，第39页。

1997年在华盛顿科克伦艺术馆展出的作品，他借用了18世纪荷兰艺术家小威廉·范·德·威尔德的一幅海景油画。画面由阿普特卡尔改制成黑红色调，在画面前置的玻璃上，刻写着艺术家童年时父亲在暗室教他冲洗胶卷的回忆。其中"negative"一词具有双重含义，它既让人感到置身玻璃下方的黑红色海景犹如暗室中的负片，又暗指艺术家童年时代身心在黑暗中体会到的焦虑和孤独。作品《粉红色的弗里克》中，阿普特卡尔选取了伦勃朗著名的自画像，将其改为带玫瑰粉色的单色画，前方的玻璃上出现的是"粉色（Pink）"和"弗里克（Frick）"这两个单词，并将这两词的字母交替更换成不同的组合，竖向排列在玻璃上。重组后的拼写单词有的是错误的不存在的词语，有的却产生了无法解释的其他含义。弗里克是美国镀金时代的焦炭大卫，他酷爱艺术，藏画丰硕。他去世后，将位于曼哈顿第五大道的豪宅与藏品捐献给社会。阿普特卡尔选取的伦勃朗自画像是弗里克博物馆的藏品。粉色的弗里克及重组后的词语"fink"意思为"工贼"，"prick"意思为"刺痛"，都产生了暗喻，意指弗里克因对工人管理的残酷而被称为美国最可恨的人。艺术家用机智的手法对权力下的压迫给予揭露和批判。同时，视觉作品也指出了艺术品，尤其是传世经典，在社会经济、权力意识形态形成的巨大网络中所处的位置。

除了在经典图像中加入自传性文本或批判性话语之外，阿普特卡尔更为关注作品意义在观赏、阐释过程中如何被改变。他力图呈现意义被改变的过程。他采集了在科克伦展馆观看画作的现场观众观画的感受，其中包括不同年龄、种族、身份、职业人群，甚至画廊保安，将这些对画作的评论都融入了他的作品。

阿普特卡尔用自己的作品注解了符号学家们的理论。艺术告诉人们，作品与作品之间有着千丝万缕的关联，没有孤立的处于真空中的绝对原创。图像的意义是在古往今来编织成的图像符码中生成的。一幅古典油画，在过去的时代，为不知晓的目的而作，今天，它成了经典，从中透射着古代艺术家的故事，又覆盖着每个过往来者的目光。

文字、形象、声音，这些媒介载体的意义是游动的、多变的，随着那些隐形和显形的关联物而生成、消亡。

无论是劳伦斯·维纳、大卫·萨利，还是肯·阿普特卡尔，他们身上都有巴特、克里斯蒂娃的影子和声音，而那些不知名的过客观者也在艺术家、理论家身上看到了自己的身影。

《粉红色的弗里克》1993 年 肯·阿普特卡尔

《爸爸教我如何冲照片》1997 年 肯·阿普特卡尔

《旧瓶子》1995 年 大卫·萨利

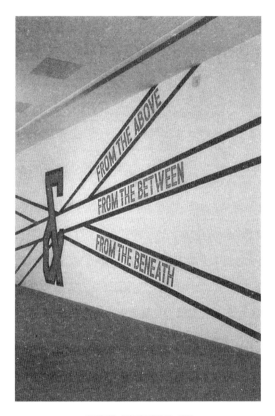

《以邀光》2007 年 劳伦斯·维纳

《金刚》1983 年 大卫·萨利

"从中透射着、覆盖着过往来者的目光"

巴特，尽管是巴特，但他眼下的面孔也有索的影子。无论怎样，达成了意义，结构走向叙事，跌落，蔑视了精神意识形而上式样。拥抱了肉体，抚摸肌肤，游说欲，体验就着。这一切，[文本]存在，依然是一场笔战，[]所以的。索绪尔知道笔战是一场[]是刻的指涉，尽管亲[]这故置为平等的手心和手背，而文明史好文字书的指涉放高在上的历史。索绪尔的[]是他发现符号的笔划与指涉的任意它们之间压根没有关系，新然文化均被公布了笔划的地位，但做为一个者（无论如何定义）他的文本是地[]在某一个"意义的形式"无必需，那（实际）出一整可供抓图的着文字卷章，那[]扮乱的也发程序。那他是[]以笔别，那的他是展见原始[]怎味哦呼，（国丑）巴特以书写代替了写作，伴着式阅读代替泱昂式阅读，以文本代情索事性；以，文学以肉体代替了心灵，以施善状态情悦以嫖放纵、步卷以错定以、断种这种形式是巴特的选择。他走不来，但某人写的的历史他记得一[]向。

即将遗落的重要

2017 年 4 月 20 日

来龙去脉是如此的重要，寻找来自何处，即将去往何处，其中的脉络不可断裂，只能牵扯着向前。

话语的陈述是向你介绍碎片、矩阵、混杂、居间、阈值，却长篇绵延、环环相扣，构造出内在的逻辑、因果，紧密得窒息，将瞬间的五彩消解得无影无踪。

线性的绳索扣住了血肉的呼吸，我们真的需要这样的话语吗？谁是更重要的？有新的方式吗？

河永远应该是条河

2017 年 4 月 21 日

人不能,两次踏进同一条河,说的是万物皆流。物如此,人也如此。今天的我和昨天的我吃着完全一样的早餐,却有着不一样的年龄和心情。

对于说出至理名言的古希腊智者,或只知家长里短的一般人来说,变化是常态,不变是奢求。变的发展产生了质的飞跃,却又无法接受。

我们认可,但确定其中必有隐形力量维系着,否则一切都无法辨识。记忆就是串起过去的力量之绳,让流逝、散落、模糊的异己回归成可以辨识的整体。一旦丧失了记忆的力量,无法将昨日的我与今日的我串联在一起,质变就开始了,整体就坍塌了。没有时段内在的连贯,过去和今日断裂了,陷落的结果就不再是我们认可的变化,而是无法接受的异态。你不再是智者或凡人,而是非正常的、病态的、丧失理智的存在,你被驱逐出人的行列。人们相信,河流时时在变,但上帝的旨意说道,它永远是一条河。

变化是世态,不变是奢求,质变是挣脱与毁灭。

从欲望的对象到欲望本身

2017 年 4 月 26 日

文本可以是欲望的对象。文本是否还可以是欲望本身？

欲望的对象与欲望本身有何区别？

欲望的对象是被投射的物，是欲望的载体和表达。文字如果表达意念、目的，描述情怀、思绪，文字即为欲望的对象。而欲望自身，应该是无法被演绎的。文字本身在不断生产，它是活体。燃烧、浸湿、吞嚼、喘息、生长、消亡、剧烈颤栗，文字要幻化出质、温度，生发出可呼吸的孔洞，或细腻，或粗糙。

巴特认为欲望的对象是符号，能指中包裹着所指。而欲望本身是空洞的无意义的能指，缺失了所指。能指本身就是存在，无需再去探索其中的秘密。能指的身体、表情就是意义本身。

短语

2017 年 5 月 12 日

言说的"我",无比的高大、骄傲。执行的"我",是从未被提升的身体,它时时刻刻在以鲜活言说着"我"。

以大脑思考的文字是写作,以躯体激发的文字是书写。肉体触摸式的书写是写作的主体与客体的合而为一,激发了作者式阅读。

不是用文字写出狂喜,而是让文字本身成为狂喜,字词之味由此生发。

书写震荡,一种开悟,无言之境。

无所凭借之文本,面对它,再造它,狂喜由此生发。

摘下面具的揭露不再重要,重要的是重新描绘面孔,甚至不是描绘,而是毁灭后重造。

不是与是

2017 年 5 月 13 日

尽管巴特是巴特，但他的面孔总有索绪尔的影子。无论怎样逃避了意义、结构，瓦解了叙事、秩序，蔑视了精神、意识、形而上，拥抱了肉体，触摸了肌肤，凝视了情欲，体验了狂喜，这一切，依然以文本符号为存在，依然是一堆笔画的堆砌。所不同的是，索绪尔知道笔画是符号的一面，另一面是笔画的指涉。尽管索绪尔将这两面视为平等的手心和手背，而文明就是让文字符号的指涉高高凌驾于笔画之上。

索绪尔的伟大之处在于发现了符号的笔画与指涉之间的任意性，也就是文字的笔画与指涉之间压根没有关系。既然如此，巴特就宣布了笔画上位。但作为一个作者，无论他对文本如何定义，他都必须端出一盘可供吞食的文字篇章，哪怕打乱了进餐的程序，哪怕任意切割摆布，哪怕是不加烹饪的原始质料。巴特以书写代替了写作，以作者式的阅读代替了读者式的阅读，以文本代替了文学，以肉体代替了心灵，以狂喜代替了愉悦，以情欲、快感代替了意识、精神。

这种替代，是巴特的选择，他舍弃了宏大高尚的历史性话语，奔向神话中缺席的场所。在那里，他高高举起了一直被压抑的轻声细语，一直被边缘的声色犬马。这样的替代，是一种态度，选择了这一个，则抛弃了另一个。这样的替代，也是一种观念，巴特让文字只穿上能指的外衣起舞，在纸上能指的文字尽情地吞吐、扭曲、呻吟。巴特让阅读者凝视、触碰、揉搓、滑动、切割着文字，感受气息、温度，体验颤栗、撕裂和狂喜。

不管巴特的能指如何狂舞，他的身后依然站着索绪尔。符号的指涉永远存在，能指就是意义本身，只是意义移位了，从所指那里移到能指的位置。

巴特的文本诞生了，《S/Z》《恋人絮语》《罗兰·巴特谈罗兰·巴特》《明室》，不是论文、小说、诗歌，不是随笔、杂文、日记，不是哲学、文学、科学，只是巴特的文字选择、文字游戏、文字嬉戏、文字情欲。这不是无意义的，是有指涉的。正如描述巴特时，可以用无数的不是，但他本身一定是不可替代的。

物质与非物质

2017 年 6 月 6 日

物质与非物质、有形与无形、存在与虚幻、自然与超然、肉体与灵魂，这些二元的词语并列时，通常被认为是一种对立，占据一方的同时，便得放弃另一方，或者两者始终抗争、博弈、拼杀，你死我活。

安尼施·卡普尔的作品，最醒目的是材质。不锈钢镜面、蜡块、粉末、有机涂料、玻璃纤维、钢铁、流动的水、升腾的烟，这一切以极强的物性呈现，伴随着单纯的色彩、庞大的体量，将观者包裹其中。2002 年的《马西亚斯》，绷紧的红色 PVC 薄膜；2006 年的《云门》《天空之镜》，高度抛光的镜面，将周围的世界收纳其中；2007 年的 *Svayambh*，1.5 米的巨大的红色蜡块；2009 年的《肢解圣女贞德》，堆积在地面上的红色的土堆；2015 年的 *Descension*，向下旋转的黝黑的水流。当你面对这些物质的存在时，被激发的感受是什么呢？是通常对材料的认知吗？重力、轻盈、光滑、颗粒、流动，是这些吗？仅仅是这些吗？

(印度)安尼施·卡普尔(1954—)

《我的红色家乡》2003年 安尼施·卡普尔

《云门》2006 年 安尼施·卡普尔

"将周围的世界收纳其中"

《马西亚斯》2002 年 安尼施·卡普尔

清醒的错

2017 年 7 月 4 日

普希金塑造的奥涅金，身为贵族，享受着上流社会奢华的生活，却厌恶自己拥有这样的身份。在一次聚会中，身处乡间的美丽姑娘达吉亚娜向奥涅金表白了纯朴热烈的爱意，奥涅金却高高在上，以说教的方式拒绝了。厌恶出生，拒绝爱恋，奥涅金是因为过于清醒吗？他看清了什么？那种乏味的上层社交，从周一到周五，每一天奥涅金都可以倒背如流；那种所谓的爱情，从牵手、接吻、结婚到平淡、无趣、偷情，毫无悬念地演绎一遍。当未来的一切都尽收眼底，如此明了，便心生厌恶，忧郁、空虚，不知所措。如果看不到这么清澈，把一切都放在美好之上，自然会追逐、自然会热烈。那么，清醒后的结果反倒是悲剧。奥涅金在决斗中杀死了好友，他痛恨不已。错失了爱情，他痛不欲生。对于生活，对于爱情，奥涅金的解读错了吗？没有，他接受了启蒙，看到了真切，燃烧了改变的欲望。当然，只是欲望。最终，他的清醒带给他无尽的痛。看清一切没有错，清醒本身却是错。

普希金塑造的达吉亚娜对爱情可以勇敢地表白，热烈地追求。当被奥涅金拒绝后，她选择嫁给了一位功勋将军，成为贵妇。从乡间来到圣彼得堡，她成了社交界的名流。当奥涅金反过来追求她时，她选择忠贞于婚姻，拒绝了奥涅金。同样，她的选择，留给自己无限的伤痛。生活的结局就是悲剧吗？在电影《奥涅金》的结尾可以看到，即使奥涅金没有收到达吉亚娜的邀请信，他也会走出家门，直奔达吉亚娜的宅邸。他们的未来，一定演绎着奥涅金曾经预测的故事。正如达吉亚娜的姨妈所说，婚姻是安身，而爱情则是你承受不了的奢侈品。

这种欲望，因为没能实现，便愈加强烈。如果不是，恐怕故事的情节一样，角色却要换成别人。

"爱情是承受不了的奢侈品"

想象的空间

2017 年 7 月 5 日

飞机由 LAX 机场起飞，经过 13 个小时的飞行，从洛杉矶、旧金山、温哥华、雅库塔特、阿拉斯加安克雷奇、阿纳德尔、堪察加彼德罗巴普洛夫斯科克、库页岛萨哈林斯克、哈巴罗夫斯克、东京到上海浦东。一直在平面地图上看到的两点一线的距离，从上海至美国任何城市，应该直线越过太平洋，而困惑飞机为何绕圆弧北至阿拉斯加，甚至极地。这一疑惑曾被解释为是出于航行的安全。沿陆地飞行，可以处理突发事件。不过，当球面地图出现时，你会发现情况却截然不同，两地的最短距离正是飞机飞行的线路。民航称其为大圆航线。显然，被展开的平面地图，在某些方面严重扭曲了地理的真实，它让我们面对所谓精准的地图得出了如此错误的答案。

不过，无论是平面地图，还是球面地图，在实际的飞行体验中，从一地到另一地，你会凭借机身震动、气压、冷暖，凭借窗外的景色、云层、昼夜变幻，凭借椅背电子屏幕上地图的标志、线条、

符号、数字,想象你在空间中的位置,以及从一地到另一地的位移。对空间的认知,是一些碎片图景的拼合,其中包括你的想象。

凝视 触摸 想象

2017 年 7 月 8 日

"T—O"地图，是中世纪教会的地图。它以耶路撒冷为圆心，最外围的圆圈是海洋，中间区域是亚洲、欧洲、非洲三大陆地板块，它们被顿河、尼罗河、地中海组成的 T 字形分开。

地图、地球仪试图描绘出我们所在的生存空间，它以精确、科学、理性的方式呈现出一个完整的、恒定的、真实的写照。对地图、地球仪的凝视，让我们相信自己已经把握了这个世界。

真的是这样吗？

托勒密出错了，否则不会有哥伦布发现的美洲大陆。绘图法想让现实变为可见之物，除了扭曲之外别无选择。"形变"这一技术性手段，让某个部分扩展，某个部分压缩，尽管它是建立在古代数理知识基础上的几何投影法，然而，更重要的形变来自意识中的想象，"T—O"地图必定会把图的上方标示为亚洲，因为那是代表伊甸园的所在地。上方是上帝的住所，神圣不容置疑。中心为圣城耶路

撒冷、巴别塔、诺亚方舟都在四周。而远离中心的岛屿和边缘地带，却布满奇怪的异形人和怪兽。它们都是上帝惠顾不到的狂野物种。这些奇异造型源于中世纪大受欢迎的世俗文本彩绘动物寓言，以及各种或真或假的异域游记。"T—O"地图是在中世纪神学理念观照下的历史地理图，它呈现了人对时空秩序化定位的雄心，饱含了信仰的威慑，满足了天方夜谭的迷恋。

想象犹如充满动力的神经，贯穿在凝视中，倾注在触摸中，在视觉、手指的体悟中游荡。

人文主义、人类中心主义宣称，人是万物的尺度，空间在人的设计和掌握中。作为尺度的人，他的凝视、触摸、想象是如此的多变、狭隘和片面。人的大脑、视觉、身体器官，会在不同环境中产生兴奋、热烈、仇恨、恐惧。你如何相信一个遭受了失重、体温过低、生物功能紊乱的宇航员对宇宙空间的描述？如果相信，那么，来自福柯的《另类空间》中，那些白痴、精神病儿童、偏执女人的话语，也是对这个世界的体悟，你也应该聆听。

事实上，人们在空间中想象，人们同样想象着空间，这种想象是乌托邦的、异托邦的混杂，充满了欲望，携带着力量，穿透了四周的存在。

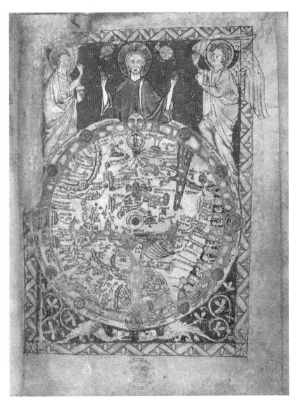

"人在空间中想象，人同样想象着空间"

吸吮毒汁的生命

2017 年 7 月 11 日

百合、鸢尾、罂粟花、郁金香，娇柔挺拔，蜿蜒舒展。扭曲、翻转、游动、缠绕，这其中饱含湿润汁液的涌动，勃勃的，不容置疑。当你凝视生命的旺盛、鲜活、艳丽，如果不是欣喜、欢愉、享受，那又会是什么？是恐惧、是孤傲、是冷峻？是的，罗伯特·梅普尔索普（1946—1989）镜头下的花朵释放着极度的诱惑。那花朵张大的吸引力让身体被定住，你欲抚摸、贴紧甚至拥抱、缠绕。然而，这样的爱欲却被拒绝。梅普尔索普让花朵在美艳、浓郁中夹杂着孤冷而绝世的声音。那是生命在灿烂阳光下的阴影，透射出即死的微笑，每片润泽的花瓣中不是蕴含着普通的水分，而是毒汁，它喂养生命，给它充沛的动力，让它勃起、伸展、昂首、展露，却同样预示着死期将至。每朵花都是无比孤伶、千娇百媚地立于一个不属于它的空间，装扮得完美无瑕，毫无顾忌地裸露出表层细腻的空隙，呼吸起伏。当毒汁的气息笼罩着四周，爱欲不可抑制地吞噬着毒汁，滋养生命。生死也许并不重要，毒汁滋养激发的爱，是欲罢不能的。

拥抱生的同时，也一定接纳了死亡。滋养的汁液中，不仅有养分，同样有毒素。必须有足够的勇气，你才能让生命前行，在柔美中绽放坚挺，在渴望中释放孤傲，在迎接中宣布拒绝。

梅普尔索普说过：我可以是这样，也可以是那样。他涂抹了界限的清晰，在钢丝上左右摇摆，当你惶恐之时，他得到了满足。在黑暗中浮现出的面孔边，紧紧陪伴着的是权杖上的骷髅。

《马蹄莲》1988 年 罗伯特·梅普尔索普

《马蹄莲》1988 年 罗伯特·梅普尔索普

《罂粟花》1989 年 罗伯特·梅普尔索普

（美）罗伯特·梅普尔索普（1946—1989）

有限者的思考是有限的

2017年7月17日

当历史、时间的概念进入了知识范畴,并成为塑造知识对象内在的、必然的因素时,我们如今理解的"人"就诞生了。

在19世纪的现代知识体系中,人既是知识研究的对象,又是知识的主体,人开始思考人是什么的问题。在有限时空中诞生的人,必然是有限的人。一方面,人是由知觉、感官机制、运动神经构成的,这成为生理学、解剖学等知识的基础;另一方面,人是历史的、社会的、经济的,人被放置在这些领域中被分析、被理解。无论从哪方面讲,这都是基于经验的分析,也就是一种被困于人自身经验下的认知分析,这是有限度的分析。那么,笛卡尔的"我思故我在"就被颠倒了,那应该是"我在故我思"。[1] 人的思考,思考获得的知识,都基于人这一主体的经验。有限的经验,让人成为有限的人,有限者的思考必然是有限的思考。

以人的经验为基础的现代性知识由康德构型、开创,他影响了整个

[1] 刘北成:《福柯思想肖像》,中国人民大学出版社,2012年版,第119页。

19世纪的思想史。对此，法国思想家米歇尔·福柯给予了敌意和嘲笑。福柯借尼采之力，拉开了毁灭现代哲学大厦的序幕。他说：对于所有那些希望谈论人，谈论他的统治和他的自由的人，对于所有那些仍然自问人的本质的人，那些将人作为寻求真理的起点的人，将知识反溯至人自身的真理的人，那些没有人类学就拒绝形式化，没有解神秘化就拒绝神话的人，认为只有人在思考他才思考的人，对于所有盘旋缠绕的反思形式，我们的回答只能报以哲学的嘲笑——在某种程度上，即一种沉默的嘲笑。[1]

在身体经验的分析中，我们无法回避一种言语之外的感悟，无法回避在我思的深处，是"无意识"之"否思"领域的存在，这种否思，在弗洛伊德、叔本华、马克思、黑格尔那里都是知道的，在萨德、尼采、巴塔耶那里也是知道的。而福柯更要说，这不是纯粹的思辨，恰恰相反，它是一种行动的方式。这意味着什么？它意味着，19世纪以来以人为中心的现代知识型的消失，意味着当否思成为人的行为背景时，无法控制才是我们的常态。

有限者行走在时空中，有生有死，有可见也有不可见。有限者的所见、所思是有限的，包括对有限者自身是什么，无法设问，也无法回答。

[1] 转引自汪民安：《福柯的界线》，南京大学出版社，2008年版，第82页。

界外的思考

2017 年 7 月 19 日

如果科学史、思想史选择的是数学、物理学、天文学为研究对象，那么为什么不选择生物学、语言学和经济学呢？是前者具备更为本质的、不变的真理，体现了理性，而后者代表了直觉经验的知识，是无法稳定和明确的吗？这样的学科选择、划分和界定是由人决定的，是一种以人为中心的构筑。如果人消失了、被去除了，那学科研究又会是怎样呢？把人的概念、体验排除到界外，承认有某种体系、某种规律、某种法则、某种无意识的存在，它们自行运作，这样就打破了人人熟知的划界。学科知识和事物在新的关联中发生碰撞，范畴、类属便拥有了新的组合和界定。

从历史的角度看，人在知识学科中占据的时空是有限的（自 16 世纪以来的欧洲文化），人既然会出现，也必然会消失。福柯说道，人将会像海边沙滩上画的那副面孔一样被抹掉。[1] 人、世界、知识相互之间是什么关系呢？知识难道不是人对世界的发现、界定和解释吗？难道知识也包括我们使用的语言是可以独立于人而存在的吗？甚至

[1] 刘北成：《福柯思想肖像》，中国人民大学出版社，2012 年版，第 122 页。

人是被话语支配的吗？"不是人说话，而是话说人。"[1] 我们生活在一个凡事都要被说出来的世界。话语不仅标示了世界，还创造了世间万物。古老犹太神秘主义卡巴拉（Kabbalah）认为，话语在先，世界在后。《圣经·创世纪》这样写道，神说"要有光"，就有了光；神说"诸水之间要有空气，将水分为上下"，神就造出了空气，将空气以下的水和空气以上的水分开，事就这样成了。博尔赫兹在《神的文字》里有一个十四个字凑成的口诀，这十四个字的口诀是无所不能的。当它被大声读出来时，能摧毁囚禁巫师的地牢，能让白天进入黑夜，能使人返老还童，长生不死，能用圣刀刺进入侵者的心脏，重建帝国。文字、话语、知识、事物、事件以及人与人之间的秩序究竟是怎样的？这种秩序在历史的时空中发生着怎样的变化？福柯用一部相当艰涩的著作《词与物》阐释了这一切。这是一部关于话语分析的著作，福柯让说话的人站在界外，留在界内的词与物自主地演绎着一切。无论是词还是物，都不再是人的意识下的词与物。

尽管看不见人的世界如此透彻、冷静、深刻，然而，它终究是在人的观念下、人的视野中，只不过这个人站在界外。

[1] 刘北成：《福柯思想肖像》，中国人民大学出版社，2012年版，第140页。

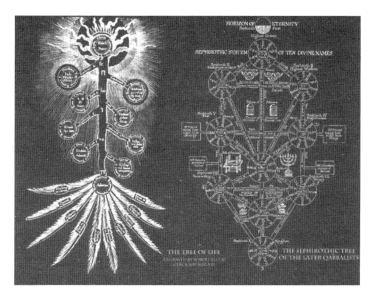

"话语在先,世界在后"

话语的自律

2017 年 7 月 20 日

既然人无法操控话语,那么话语是如何运作的呢?是什么操控着它呢?

话语是自我做主、自行其是的。话语极端地自律,无须历史实践的制约。话语在一定的时段、一定的文化内,具有明确的知识规范性。福柯在《词与物》一书中创造了一个核心的关键词:知识型,以此来研究控制话语的决定性形式。如果把知识看成是一块空间领域,那么,在此会有潜在的条件和某些规律。这些规律是知识显现的基础,决定着各种异质话语产生新的关联,决定着呈现形式上的共通性。话语又处于时段中,不同时段的话语具有不同的共通性。知识型是不同历史时段相异话语形式构成的类别指向。比如,文艺复兴时期的知识型是指文艺复兴时期各种学科知识有着共通的知识形式。17、18 世纪是古典知识型,19 世纪是现代知识型。文艺复兴的知识型是词与物的统一,古典时期的知识型是词的秩序再现了物的秩序,19 世纪以来的现代知识型是词的秩序不表征真实的物,而表征了人对物的阐释。福柯认为,历史从一种型转变为另一

米歇尔·福柯（1926—1984）
"它不会像云烟一样飘散而去"

种型，其中无任何关联，像巨大的裂变。为什么会出现这样的裂变？它是如何造成的？遗憾，福柯没有研究。

有一种无人掌控的、潜在的规则在学科、知识、话语中穿行，这是20世纪60年代风行一时的结构主义的思想观念。它去除了历史、时代、社会、体制、权力，去除了人的意识、阶级、身份、财富，给予研究一个自足的、空泛纯粹的领域，只看到规则、代码、秩序、表征、分类、深度、复杂性、命名、生成、消失。

福柯的研究是结构主义的，尽管抛开了历史主义宏大的、连续的传统观，但他还是采用了历史的分期原则。尽管抛开了具体的人，但他还是强调话语不是语言，话语研究的是语言的形式，不是语言的结构。

话语与语言的区别是什么呢？话语是被说出来的语言，有确定、有质疑、有选择、有角度、有轻有重、有冷有热、有长有短、有关于事物的话语，它充斥着、网络着世界。它不会像云烟一样飘散而去，它留存下来，决定着以后将会说出的东西。从话语与语言的区分中，我们看到福柯的研究，尽管仍然站在结构主义的队列中，却始终不是一个彻底的结构主义者。

缘起于偶然

2017 年 7 月 21 日

研究工作的开场总是要做两件事，一是界定，对研究问题涉及的学术名称作概念性界定；二是溯源，对研究对象追根寻源，从起源开始娓娓道来。这样一来，研究工作才显得科学、客观、中立、具有专业性，尤其对本质规律的把握和揭示被视为是研究的基础及核心。福柯在《尼采·系谱学·历史学》中说道，事物在历史的开端处，没有清晰完整的统一体存在，比如在人的入口处站着猿猴，它龇牙咧嘴地嘲笑着人类学的庄重。起源并不存在，那里是无定性的、弥散的、复杂的，在任何开端之处是无数的偶然，是颠倒、错误、残缺、偏差、异质。正是这种状况，导致了今天看似有价值的事物的诞生。

虽然如此，研究中解读与溯源并不是福柯要批评的，他要抨击的是传统的历史观、传统的历史方法论。

传统的历史观相信真理的存在，将具体与多样纳入一个抽象恒定的统一体，如同一场怀旧的化妆舞会，用拟定的原型角色来揭示历史

的剧目。在福柯面前,打开的历史充满冲突、暴力和压迫,充满本能、情感和欲望,充满狡诈、恶毒和贪婪。它的真实来自此时此刻的激情、意愿,来自身体的每个细胞和神经。福柯以反历史、反记忆的姿态修正历史,反抗一种理论的、一元的、正式的、科学的话语表述,因为其中散发着强制的气息。他为我们建造了一种完全不同的时间、历史和记忆。

有一根绳子名叫逻辑,顺着它摸索而去,其中有兴盛、有衰亡,其中有激烈、有平缓,再向前有萌芽、抽枝,再向前有起源、开端。如此环环相扣的逻辑,永远扎根在意识之中。

然而,另一个故事被打开了,它的叙述者叫福柯。他说,我为什么要写这样一部历史呢?只是因为我们对过去感兴趣吗?如果这意味着从现在的角度来撰写一部关于过去的历史,那不是我的兴趣所在,如果这意味着撰写一部关于现在的历史,那才是我的兴趣所在。

用现在的角度看历史,去言说、命名、判断、解释,一切都是肯定、必然,而正在演绎的此时此刻却是盲目、琐碎和偶然的碰撞。

为艺术产下又一个处女

2017 年 7 月 23 日

顺着丹尼尔·布伦(1938—)的条纹斑马线,你能看到后现代艺术迈着不间断的步子,已经走到何处。

1127 年,巴黎圣德尼修道院院长苏杰站在重建的教堂前,企图让这项工程越过中世纪野蛮的哥特风,复兴古希腊、古罗马永恒的样式。面对即将开始的仿制,苏杰称其为唯一、永久的具备古典精神的现代作品。这是现代的开始吗?

苏杰站在中世纪至文艺复兴之间的历史节点上,关注的是过去。西方的历史被历史学时段化了,后一时段必然拒绝和否定前一时段,拒绝、否定传统正是西方的传统。这种品质被认为是活力和进步的象征。"过去"与"现在"永远是话语世界争论不休的二元,两个对立的面。

对西方历史的另一态度是决定论。谁决定了历史?是人吗?马克思说:"人类总是只会处理那些能够解决的问题……我们总是只有在物质条件或问题的解决方案已经存在或至少已在形成过程中时,

才会发现问题本身的出现。"[1] 这意味人总是慢了一步,他是迟缓的、无力的,他不是事物发展的推动者,他甚至不能看清事物的来龙去脉。"尾巴摇不动狗",尾巴是局部,局部的尾巴决定不了作为狗的整体本身。当各种生产关系、物质关系运作后,甚至一种以此为基础的意识形态被设定后,思想方才登场。那么,思想的价值就是反映现实吗?思想的自由在哪里呢?

1907年,毕加索拿出了一幅真正意义上的现代主义画作《亚威农少女》,一幅起源于对性病恐惧症而作的画。最后,这幅画却直逼艺术的现实主义,使其羞愧难当,无地自容。为什么会出现一种风格对另一种风格的暴力呢?

事实上,现实主义艺术始终手握着镜子,它要反映现实,将世界万物真实地再现出来。它告诉我们,思想能够反映世界。看,我的画笔,告诉你们世界是怎样的。但是之后,镜子被镜头打破了,细小的碎片飞溅出去,砸向人的面孔。在摄影机咔嚓的一瞬间,一切化为乌有。最真实的是机械复制所为。马克思没错,我们所生产的总是比我们所思想的快一步。谁决定了谁?复制取代了手绘的唯一和纯

[1] 转引自(英)克里斯·加勒特、扎奥丁·萨德尔:《视读后现代主义》,宋沈黎译,安徽文艺出版社,2009年版,第10页。

洁，大规模的生产让技术呈现了原创的魅力，而传统的表现却成为对现实软弱的仿制。

现实主义不是被强暴、奸杀了，而是自杀了。毕加索来了。他不是凶手，他是拯救者，他为艺术产下了又一个处女。

(法)丹尼尔·布伦(1938—)

《布伦柱》1986年 丹尼尔·布伦

"你能看到后现代艺术迈着不间断的步子,已经走到何处"

让"反艺术"成为合法化的艺术

2017 年 7 月 24 日

艺术史演化成战争史,这就是现代艺术。塞尚挑战了印象派,毕加索、布拉克攻击了塞尚,杜尚又挑战了毕加索。每一代艺术都以自己的沦陷、毁灭宣告终结,新一代艺术必定又踏在"尸体"上诞生。艺术首先是反艺术,之后才能成为艺术,艺术首先是后现代的,才能成为现代的。

毕加索试图让摄影对艺术的侵占成为滑铁卢。他让《亚威农少女》成为镜头无法企及的地块版图,他重建了手绘的权威。但是,摄影的魔力远远不只是对再现现实的摧毁。1936 年,本雅明的《机械复制时代的艺术》描绘了原创艺术的灵光——一种包围着艺术品的魅力光环,它预示着艺术品的不可复制、独一无二、不可取代性。本雅明指出,大批量生产的摄影印刷品、书本、海报直至今日的广告,广泛而快速地传播,将使灵光黯然失色,原创性在印刷机器的轰鸣声中,在纸质印刷品的四处飞舞中,无声地解体了。

从毕加索开始,现代主义艺术抛开了再现现实的企图,企望灵光依

然照耀，马列维奇以白色背景上的白色方块，展现了至上主义的崇高；荷兰风格派蒙德里安的进化树，竭力做到纯粹，让纵横的枝丫幻化为永恒的交错和无语的线条本身。德国的包豪斯、俄国的构成主义、意大利的未来主义都唱起了乌托邦之歌。然而，纯粹的抽象起始于表达崇高，最终却穿上了衣衫褴褛的政治外衣。在德国，纳粹将其全面封杀。在美国，为自由主义代言的表现主义，让波洛克郁郁寡欢，酗酒自杀。

理想堕落了，虚无登场了。

大规模机械化工业铸造了第一次世界大战的杀人武器，机械枪、毒气、坦克、飞机，对工业文明的讴歌迎来了人类自身的毁灭。1916年，在苏黎世伏尔泰小酒馆的一片尖叫声中，达达主义诞生了，为痛苦、彷徨、无序找到了落脚点。柯特·施威特的《梅尔兹》，杜尚的《泉》，以及报纸碎片、纺织品、木条、柳条编藤、麻绳、白铁皮、瓶架、尿壶，当它们排着队走进艺术殿堂时，笔和颜料就被挤到角落里。一个虫罐被打开了，爬出的绦虫吸食了物的灵光，艺术家吐出的一切都是艺术。我们不再问,什么样的东西可以成为艺术？而此时，一切远未停止。博伊斯让空气、场所和每件道具都充满了萨满的气息，沃霍尔将平庸的日常生活用品，算式般地排列在人们的眼前。

一只死兔子，一排金宝汤罐头，一个涂满蓝色颜料在帆布上滚动的女性裸体，艺术的灵光熄灭了吗？哪怕是小便池，神圣之光也愿在此归宿。反艺术成就了艺术，成就了现代艺术。杜尚说："当我发现现成物时，我想到会阻碍美学。""作为一种挑衅，我把瓶架和尿壶向他们脸上扔去，而现在他们却因为它们的美而对它们大加赞赏！"[1]

他们是谁？杜尚想阻碍的美与他们所赞赏的美是一回事吗？他们让一切现成品合法化了，成了一种后美学。真正的后现代来了吗？

显然，今天的时代是消费时代。让本雅明不知道的是，铺天盖地的印刷品图像并未使梵·高的向日葵跌价，相反，人们愿意为此付出更多的金钱。无论是原作还是复制品，它们都是可以被消费的图像。让·鲍德里亚提出一个图像与现实关系的理论，这其中分为四个历史阶段：第一，图像是基本的、现实的反映；第二，图像伪装并歪曲了基本的现实；第三，图像标志着基本现实的空缺；第四，图像与任何现实都毫无关系，它是纯粹的拟像。[2]

[1]（英）克里斯·加勒特、扎奥丁·萨德尔：《视读后现代主义》，宋沈黎译，安徽文艺出版社，2009年版，第41页。
[2]（英）克里斯·加勒特、扎奥丁·萨德尔：《视读后现代主义》，宋沈黎译，安徽文艺出版社，2009年版，第54-55页。

人们抛弃了现实，活在拟像的世界里，拥有图像就拥有了现实，这意味着后现代生活的开始。那么，最核心的问题浮出水面了：谁让那些无法接受的东西成了时尚、流行和先锋，成为经典、标榜和巅峰？谁制定了品味的标准？答案是消费时代的艺术交易商、艺术藏家。他们使艺术家吐出的一切成为艺术，成为一件可出售的商品。拍卖行、美术馆、博物馆、艺术评论媒体共同构筑了制度化的平台，所有合法化的操作，都在这个平台上进行。

(法)马塞尔·杜尚(1887—1968)

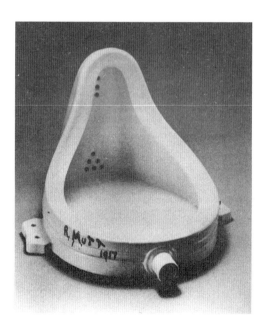

《泉》1917年 马塞尔·杜尚

"理想堕落了,虚无登场了"

《梅尔兹》1933 年 柯特·施威特
"作为一种挑衅"

《金宝汤罐头》1962年 安迪·沃霍尔

《如何向死兔子解释绘画》1965年 约瑟夫·博伊斯

《亚威农少女》中的知识考古学

2017 年 7 月 28 日

毕加索的《亚威农少女》在艺术史上的地位被认为是视觉语言的一场革命。他将多视角下观看到的形象，在平面中以几何块状拼接在一起，形成了一种新的立体表达。从此，文艺复兴以来绘画以定点透视表达立体空间的独唱被打破了。一直以来，对《亚威农少女》的话语解读普遍集中于视觉语言的形式分析。变形、几何化、正面和侧面的拼贴、秩序重新排列、非洲面具，这些关键词都表明了这件艺术品使传统的创作原则、创作方法彻底地改变了。那么对这幅作品在题材或主题上的话语分析是否存在、是否有意义呢？

赫伯特·里德在对这件作品进行了大量形式结构的话语分析后，有这样一段转自纽约现代艺术博物馆馆长巴尔的评述，值得关注。

"立体派画家一向被认为对题材不感兴趣，无论是客观的或象征性的，但他们所偏爱的一系列重复的主题也许是有意义的。""这些主题、人物和事物，经常属于艺术家和波西米亚人的生活范围，而且形成了艺术家工作室和咖啡馆的一种图象，究竟它们仅仅是反

映艺术家的环境,还是以一种更积极的、但肯定是无意识的方式,象征艺术家同一般社会的隔离,仍然是一个可争论的问题。"[1]

无论是对艺术家和波西米亚式生活环境的反映,还是艺术家远离平庸社会,独立处世的态度,这都意味着毕加索作品还是有一个层面的话语可以被言说的。

毕加索说:"我去了巴黎圣拉扎尔医院,去观察被拘禁在那里的妓女。"[2] 也就是说《亚威农少女》中的五个几何裸女的身份来自妓女。画作名称中的亚威农,也是指巴塞罗那的亚威农大街,此街以妓院林立而闻名。作品最初的名称曾是《罪恶的报酬》,草稿上还能看到有水兵,毕加索打算让他们手持鲜花和骷髅站在画中。他试图以象征的方式表达死亡是对罪孽空虚的报应。

妓女,她们被社会归为哪一类人?有谁与她们为伍?她们与艺术家是什么关系?毕加索在圣拉扎尔医院看到了什么?那些被拘禁的妓女除了精神心理之外,外形上有什么不同吗?她们是否提供了某种犹如非洲木雕式的灵感呢?

[1]（英）赫伯特·里德:《现代绘画简史》,刘萍君译,上海人民美术出版社,1979年版,第51页。
[2]（英）克里斯·加勒特、扎奥丁·萨德尔:《视读后现代主义》,宋沈黎译,安徽文艺出版社,2009年版,第85页。

西方现代主义最重要的、有决定性作用的思想之一是达尔文主义。一种以优胜劣汰为基本观点的物种进化观。神经生物学、精神病学、人类学、人体测量学等多种学科知识都以此为前提条件。由此，我们建立了健康与疾病、优生与退化、理想与次等、适者与不适者、野蛮与文明等对立概念。而那些野蛮的种族、精神病人、罪犯、疯人、妓女、流浪汉是区别于社会正常人群的异类。甚至这些所谓的次等人种，在外形上都有着某些特质。在经过不计其数的头颅、鼻子、耳朵、四肢的分类测量后，理想的人体比例标准被确立了。而妓女这种异类，被认为会显示出一种非对称的脸部特征和男子气的身体特征。《亚威农少女》中少女的躯干、腿、胳膊都无可置疑地显示出粗壮有力的男性气概，面部的扭曲翻转和不对称，也迎合了体格测量标准中对某些人群的描述。面对《亚威农少女》的福柯，可能会发现毕加索作为一个西班牙男性已深陷某种自恋的、保护欲的情感中。他的焦虑来自妓女梅毒传染的威胁，他的惊恐源于妓女狂野放纵的力量。

对福柯而言，艺术和知识紧密相连，艺术是知识话语的一部分，是寓言式的表述，是元知识。

《亚威农少女》在福柯知识考古学的拷问下，其刺目的、颠覆性的

画面，不仅是形式的革命，那些体块的几何堆砌，正、侧面视角的拼合、变形，非正常地宣布着另一种呼声，诉说着一个关于被排斥的、边缘的社会异类的故事。

种族优生学是现代性知识的一个基本组成部分，它不仅揭示自然状态下的生存淘汰法则，同时也导向纳粹主义，成为将所谓"劣等种族"集中灭绝的人为大屠杀的借口。《亚威农少女》是毕加索以无理性的理性反对和抗议理性主义的癫狂。

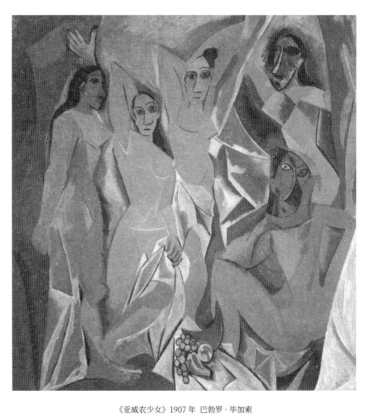

《亚威农少女》1907年 巴勃罗·毕加索

"以无理性的理性反对和抗议理性主义的癫狂"

元语言叫醒逻各斯

2017 年 7 月 29 日

元语言是一种被设计出来的语言，它被定义为能解读其他语言中意义的谜团。结构主义、符号学理论、杜尚的《泉》、毕加索的《亚威农少女》都宣布了对其他语言的揭示。但在维特根斯坦看来，不存在一种真正的万能的钥匙般的元语言，超越一切的元语言实则是一种立场和态度，是被设计出来的海市蜃楼，因为你不可能站在语言之外说话，语言没有任何出口。

逻各斯（Logos）是古希腊至中世纪常用的哲学概念，赫拉克利特用此词说明万事万物生灭变化是具有一定尺度的，人能够把握这个尺度。亚里士多德用这个词表述事物的本质，事物内在运作的公式。柏拉图思想中的"理念"一词，可以视为是逻各斯的衍生词，晚期希腊哲学常把逻各斯解读为诸理念的统一。斯多亚学派认为逻各斯有外在和内在之分，内在是指事物的本质、规律，外在是指传达这种本质和规律的语言。当语言说出了本质，即为理性的表述及对真理的把握。

能唤醒本质、真理的元语言存在吗?如果元语言不在,那么我们如何触摸逻各斯呢?它永远沉睡在一个我们看不见的地方。

生命中不可回避的

2017年8月3日

你在用怎样的眼光来打量自己，打量周围穿梭而过的人群？是羡慕、欣赏，还是无奈、失望，甚至鄙视、厌恶？眼光之所以这样，是经过了滤涤，在大量公共媒体如广告、影视、摄影、时尚表演笼罩下，眼光饱尝了享乐和满足，再用虚拟反观现实。你不爱自己，你只爱手机图像中的自己。你热烈地拥抱虚拟，让时间定格在此不动。

每个当代人都塑造了一个梦幻的自我，无休止地满足于视觉和心理的欢愉。珍妮·莎维尔说，超越当代生活的身体，是我感兴趣的。那么，何为当代生活的身体？那应该是已经被定义的、被认同的、被追捧的身体。当代生活的身体让原始的、本能的、肆意的血肉之躯消失了，让鲜活的、不羁的、特有的表情融化了，让欲望、愉悦、狂喜变得有章可循。在温特布劳博士的手术台边，莎维尔看见手术刀正在鲜血横流中实现着疯狂的愿望，他在让非正常回归正常。肥硕的、堆积的脂肪意味着无节度地失控，偏离理性的标准，所

有的恐惧与痛苦都记录在美容整形外科医生的黑色文件夹中，同样也记录在莎维尔的作品中。你无法掩盖面对莎维尔作品时感受到的恐惧、震惊。堆积的、沉甸甸的、如山的人体向你压来，无数肥硕、溢满脂肪的肉纠缠着、挤压着、叠加着、膨胀着，意味着人的意志力的微不足道，意味着自我控制的丧失。面对莎维尔的人体，古典传统的人体表现瞬间被击碎，散落一地，再也无法复原。在被标准化、理想化清洗过的眼光里，莎维尔越界了、颠覆了！

显然，莎维尔对令人惶恐的身体有自己的理解，甚至是情感上的迷恋。她说：如果有叙事，我希望这个叙事就在身体里，我试图使这个场所（指身体）尽可能保持非特定的性质。[1] 这种包裹在身体中的叙事是关于什么呢？那种非特定的性质又是什么呢？在莎维尔工作室的桌子上、地上、墙面上充斥着她收集的资料。无论是医学书籍中的图片、插画，无论是委拉斯贵兹、德·库宁这些艺术家的复制品，还是战场遗址、损毁的建筑照片，都是关于伤痛、残缺、怪诞、畸形，都是关于厮杀、扭曲、消亡、毁灭，这些话语正是莎维尔的非特定性，那种抛弃了虚幻完美的另类叙述。"在我们生活的时代里，那样的（指肥胖）体型被认为是令人厌恶的，

[1] 曹爽：《重塑身体的双重含义——珍妮·萨维尔作品分析》，中央民族大学，美术学硕士论文，2011年4月，第6页。

一个这样的尺寸的身体意味着超重、缺乏控制、越界,超过了社会可接受的程度。而我想让画本身就成为'极为肥胖'的,对画面来说呈现为患病的特质……我想突出身体,比如有个很大的膝盖向你伸来,我喜欢膝关节部位大腿肌肉的张力,你可以在身体中看到动物的肉体,某种自然本质转而进入了文化的情景。"[1] 在这番创作体验的谈论中,我们强烈地意识到身体的物质性存在,它存在于每块肌肉和骨骼的牵扯中,其中蕴含的强大的对抗性的张力正是画面不安的由来。身体是物质的、机能的,甚至与动物肉体一样,这一点我们一直在回避。文明希望让许多东西变得视而不见。失控的肥胖不可接受,令人生厌,而莎维尔正是要塑造这样的特质,因为这正是生命本身,这点你不可回避。

千百年来,人类一直在证明自己的存在是崇高的、智慧的、不可征服的,现在,这颗骄傲的心被莎维尔的人体击毁了。无论是人类或动物,都共有相似的肉体。我们开始正视,不可回避,生命的存在是一切皆有可能。

[1] 曹爽:《重塑身体的双重含义——珍妮·萨维尔作品分析》,中央民族大学,美术学硕士论文,2011年4月,第6-7页。

（英）珍妮·莎维尔（1970— ）

《支撑》1992年 珍妮·莎维尔

《逆转》2003年 珍妮·莎维尔

"这正是生命本身，你不可回避"

非拥有感的存在

2017 年 8 月 7 日

当我们用眼睛扫视玛琳·杜马斯的作品时，立即会感到一股精神的气息正穿过流淌的墨色和粗粝不羁的线条，拨动着神经，无法用语言描述。这种气息强烈而饱满，震慑而复杂。这种存在能够感受，却无法抓住，这就是非拥有感。杜马斯说，南非的白人和黑人都会屠戮当地的"圣族人"，因为他们都想拥有"圣族人"的土地。不论是谁，所有的人都想得到对这片土地的所有权，除了游牧的圣族人自己——他们只想自由自在地生活在这片土地上。我喜欢这种只是自由自在而不是想拥有的感觉。[1] 对画面中的形象、笔触、色彩和某种话语的固定联系、相互指认就是一种拥有，而杜马斯更倾向于开放的、更多可能性的甚至是无话语的话语。

一种看似非常直接的、亲密的、曾经体验过的感觉被激发了，但无法归类、命名、诠释。视觉与画面对峙之间是私密的窃语，这些对话散乱、碎裂，但诚实、自然。与此相对的是新闻报道、业界评论，

[1]《巴芭拉·布罗姆对玛琳·杜马斯的访谈》，丁亚雷译，中国书画网 http://www.chinashj.com。

传颂着一个有关南非和欧洲两种文化挤压下生成的故事,一个金发女人,一个只能用画笔来表达自己的难民、流亡者。那是一个所有人都希望看到的故事。"通常肖像画家都说想抓住人的精神,或者抓住人物,摄取精髓,这种谈论形象的方法我觉得是可怕的,他们说得那么权威,不是会拥有,正相反,你会离作品很远。"[1] 杜马斯最终抛弃了西蒙娜·德·波伏娃,拥抱了塞缪尔·贝克特。真正可以相互靠近(包括人与画、人与人)一些的是不确定的、无法占据彼此的、非定义的、无期待的,甚至如《等待戈多》那样是荒诞的东西。同样,杜马斯也不会对某个艺术大师顶礼膜拜,她喜欢戈雅、委拉斯贵兹,尽管她生活在一个曾经拥有过维米尔的国度里。

我们无法用一种颜色来界定某个物,也无法用一句话来解读某个人,除非你希望他是被解读的。一直以来,黑色的使用被套上了许多禁锢的规则,比如,调和颜色中最好不要加入黑色,那会减弱色相,使画面的色块看上去很脏。雷诺阿对马蒂斯说过,我不是真喜欢你的作品,但你把黑色当作一种颜料用,所以你是一位不错的画家。如果说,马蒂斯给予黑色一种声音,那杜马斯就是赋了黑色以人性,黑色的眼睛,黑色的面孔,黑色的人体,黑色在画面中四处

[1]《巴芭拉·布罗姆对玛琳·杜马斯的访谈》,丁亚雷译,中国书画网 http://www.chinashj.com 。

游走，串起了局部与局部之间的关系。最终，黑色说出了一种暗示，关于南非、关于种族、关于隔离、关于歧视，对于杜马斯是关于自己的羞愧和自责，关于他人的痛心和忧伤。尽管杜马斯鄙视套话和被定义，但黑色让她感觉很好。1992年，她画了一系列黑色的脸，题名为《黑色素描》，第一次有意识地将白人排除在外。

黑色在色彩学中被称为是无彩色系的色彩。一位金发白种女性对黑色的爱恋意味着什么？在错综复杂的争议中随心所欲，最需要的勇气是直面自己。

形象中的黑色，黑色中的形象，画中的黑色不断滑动，它永远不会让话语所拥有，困在类别或定义的铁盒中。杜马斯的模棱两可、不置可否、无尽渴望与过激越界，最终都是一幅挂在墙上的画。

杜马斯已经知道，想要用话语、用文字来诠释作品，成为权威的拥有者，那只会离作品越来越远。

《黑色素描》1991—1992 年 玛琳·杜马斯

"无法困在铁盒中的类别和定义,最终都是一幅挂在墙上的画"

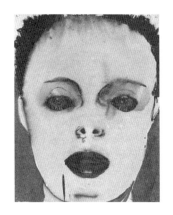

《形象的负担》1994年 玛琳·杜马斯

《女画家》1993年 玛琳·杜马斯

(南非)玛琳·杜马斯(1953—)

《白色疾病》1985年 玛琳·杜马斯

以完美的名义

2017 年 8 月 10 日

女人的身体美可以达到一种什么样的程度？或者说身体达到怎样的程度女人才是最美的？比例、重量、围度、弹性度、色泽度，可以用数字尺度加以度量、估算、限定，在严谨刻意的裹挟下追求完美的梦想。意大利艺术家瓦内萨·比克罗弗特，以真人女性模特为材料，制造了一幕幕惊人的艺术与时尚的秀场。在比克罗弗特的作品中，模特以群体的形式在各种特定的空间里有序规整地排列，或站或坐或卧。她们全身裸露，惊艳的身体修长匀称，皮肤细腻柔滑、起伏有致，一切都是身体完美的归宿。然而，比克罗弗特却营造了超乎理想的场域氛围。模特个个高低均等、排列划一、动作僵硬、表情木然。她们更近乎 T 台美女，更近乎橱窗模特，如同芭比娃娃、充气玩偶、机器人，没有温度、体感，没有欲望、情爱，身体的每一块都变成了被掏空的毫无内容的冷冰冰的物。比克罗弗特的手段是苛刻的，对模特精选训练，对场地、布景、道具，以及模特的身高、肤色、发质，每个细节都刻意打造雕琢，没有变通。这种苛求的无限度，让我们看到了一个对应

的现实。在生活中，无视个体生命的鲜活，为了一步步接近所谓的美的标准，对身体不择手段地施加虐待，痴迷狂热地追求完美，直至成为一具冷漠僵死的空壳。

这是关于当下的命题，理性的背面是非理性，完美的另一个名字叫疯狂。我们看见，为重建秩序挑起战争，为纯化人种实施杀戮。比克罗弗特的创作视角正是来自她自身的体验。美国艺评家说道：比克罗弗特作品中的美学含有法西斯的精神。比克罗弗特出生在单亲家庭，英意混血，母亲是激进的左翼活动家。比克罗弗特与许多模特一样患有严重的厌食症和强迫症。她的作品虽然是活人表演，却有着强烈的画面形式感。2001年的作品《VB48》，在瑞士日内瓦公爵府推出，时值八国元首峰会，30位表演者仅一位白人，其余全都是黑人模特，强烈的色彩反差形成了戏剧性的画面效果，更引发了有关种族问题的质疑。2007年威尼斯双年展上的作品《VB61》，以黑人模特横卧在泼洒红色液体的白色地板上，指涉了苏丹部族不断升级的流血冲突，黑色躯体在鲜红的血泊中，屠杀和死亡的场面震慑了每个在场者的心灵。无论是对比的色彩，还是有序的排列，都是比克罗弗特精心营造的。她希望模特儿能和观众之间现出适宜的距离，这样他们看上去就会是整个画面背景的一部分，是一幅人体肖像画，而不仅仅是静止的实物。一种距离，

使得我们可以去观照,引发大大的疑惑和质问:我们如何看待自己的身体?以完美的名义,歧视它、虐待它、杀戮它?

(意)瓦内萨·比克罗弗特(1969—)

《VB—华伦天奴无题01》2016年 瓦内萨·比克罗弗特

"完美的结局是冷漠、僵硬的空壳"

《VB52》2003 年 瓦内萨·比克罗弗特

身体的故事

2017 年 8 月 12 日

艺术中关于身体，无外乎有两种情况：一是用身体说故事，一是说身体的故事。相比较，我喜欢听后者。身体从幼小、稚嫩，到青涩、成熟，再到枯槁、衰竭，直至无踪影地消亡，它用一种物质的形与态，演绎无数的悲喜交加。

"有什么事情让你不爽吗？""我讨厌在街上陌生人对我说要微笑，似乎你笑了，他们的日子就会好些；我讨厌 300 公里外正在发生的战争，不断有人丧命，我们却束手无策，或许是根本不在乎；我讨厌媒体总试图操纵我们的想法，看起来平常，其实是现代法西斯；我讨厌在别的国家穿黑色的衣服，发着脾气或发布自己的意见时，他们会说，喔喔，好法式，好可爱喔。""那么，有什么事情让你困惑吗？""五万年前，地球上只有不到一百万人口。一万年前，地球人口增加到两百万。现在地球上有五六十亿人。如果我们都有自己专属而独特的灵魂，那它们是从哪里来？现在的灵魂只不过是原始灵魂的一小部分吗？因为如果是的话，在过去五万年里，每

个灵魂被分裂成五千个,而五万年不过是地球历史长河的一个极小片段。所以,最多我们只算是人类的一个微小的分裂,走来走去。这就是我们如此分散的原因吗?这就是人以群分的原因吗?"[1]

你相信身体是有感觉的,但许多事情发生了,你却无动于衷,身体的感知,在彼此之间无法传递、传播。灵魂是身体的一部分,它会轮回,不死,随着人口的不断增加,你和我也许都是来自一个相同的魂魄,都是相同中的一小部分,你和我又如何划分呢?

我们抚摸每一寸肌肤,感受肌肉的收缩与舒张的力量,感受血液流动带来的温度,对我们来说,血肉之躯才是一个真实的你和我。当有一天支撑血肉的骨架暴露在我们的眼前,那时,我们就意识到生命已经逝去,无人会满怀爱意地去轻捼腰椎,拥吻锁骨。巴哈马艺术家杰妮·安东妮用钢丝刷和打磨机在树脂上轻柔地塑造了一双手与一块尾骨的融合,完成了不可能的存在,一种想象的触摸。安东妮让我们看到,骨骼不再是死亡的象征,它与我们贴得很近,它与脸、它与手、它与腿、它与屋顶的装饰条、它与日常用品组合一体,如此牢固、彼此不分、共同生长、消融你我。为什么艺术家会如此看待身体?她想告诉我们什么?身体的每个部分都应

[1](美)理查德·林克莱特:《爱在黎明破晓前》,1995年拍摄,影片对白。

该得到同等的关注吗？看不见的部分与表面的可见之物一样重要吗？生命与万物一样是可用的功能之物吗？安东妮用米拉哥罗斯来称呼她的作品。米拉哥罗斯是西班牙语 Milagros，表达了神迹、奇迹和魔力的意思。传说中人的身体如果感到不适，用具有米拉哥罗斯力量的替代物，指代病痛部位，拿到教堂，挂在屋顶上，即可以祈求被治愈。也许，每一块具有米拉哥罗斯力量的骨骼都隐藏着不死的灵魂。

《Crowned》2013 年 杰妮·安东妮

《Mary》2017 年 杰妮·安东妮

《To return》2015 年 杰妮·安东妮

《To long》2015 年 杰妮·安东妮

"一种不可能的存在,一种想象的触摸"

无疑，你拥有一个清晰的结局

2017 年 8 月 14 日

每一天，我们都亲眼目睹身体在文化的外衣下悄然老去。20 世纪 60、70 年代的艺术家曾经用身体诉说了抵抗的话语，惊世骇俗地将美丽一词涂抹得令人羞愧难当。1974—1982 年，汉娜·威尔克在她的作品中不停地发出 SOS 的求救信号，裸露着年轻、性感的身体，在镜头前摆出无数魅惑的动作。这些动作都是女性在古典油画或时尚摄影中的经典姿势。然而，在气质非凡的面孔上，在弹性光洁的背部、胸部、腹部，布满了密而小的颗粒体。仔细观看，这些细小的颗粒体是威尔克用咀嚼后的口香糖残渣制作出的小雕塑。它们犹如被撕裂的小伤口，布满身体的每一处。威尔克暗示了潜在的凝视，无数隐形的眼光在扫过身体的同时，像一把把小刀割裂开女性的每寸肌肤。所谓美丽的魅力，或许只是身体器官的某种替代词。威尔克大胆尖锐的图像，带有强烈女性主义立场，她把身体作为一篇政治反抗的檄文，书写了占有与被占有，歧视与被歧视的历史故事。

"假如在一个岛上,有九十九个女人和一个男人,那么,一年后,就有九十九个婴儿。如果岛上有九十九个男人和一个女人,一年后,只有一个婴儿。""也可以这么说,在一个岛上,为了占有一个可怜的女人,九十九个男人因为互相残杀,一定只会剩下一半。""或者,在另一个岛上,会有九十九个女人和九十九个婴儿,没有男人,因为她们已经联手把这个男人吃掉了。"[1]

究竟是女人要摧毁男人,还是男人要征服女人?这是一场政治权力的竞争,还是生命体的欲望搏杀?女性的身体,究竟是隐射了屈辱的伤口,还是敞开的愉悦?作为艺术品,其实没有答案。

如果用文化讲述关于身体的故事,总是让你看不清结论。那么,身体自身的叙述却能给予每个人无可争辩的结局:衰老与死亡。1993年,威尔克走完了她生命的旅程,在最后的一段日子,她一如既往地完成着关于身体的作品,用摄影记录下治疗癌症期间自己身体发生的变化。稀疏零落的细发在光秃的头顶上孤独地悬挂下来,浮肿鼓胀的腹部沉重地陷在床上,赤裸的身躯牵扯着输液管无力地坐在医用马桶上,威尔克将这些等人尺幅的摄影系列作品命名为《内在的维纳斯》。那么外在到哪里去了?曾经以为拥有完美

[1]（美）理查德·林克莱特:《爱在黎明破晓前》,1995年拍摄,影片对白。

无瑕，才可以挑战投注的目光，才可以击碎欲望的意念，而当病痛、衰老，当松弛、残缺，当脱落、抽搐全都降临，与你为伴，依然拥有敞开的勇气，这大概就是内在的维纳斯的面孔。作品中威尔克的眼神是复杂的，直视着观众，似乎在说，丑陋吧，恐慌吧，无奈吧。身体正在不可逆转地奔向故事的结局，一切都被改变了。唯独威尔克的眼神，在经历了一切之后，依然还是当年的锐利、镇定和淡然，穿透画面直逼过来，让你无法躲闪。

汉娜·威尔克死了，那些关于男人和女人的故事，那些关于身体征服的故事，还在继续。身体作为故事中的角色，一个个快速地枯朽而去，情节任你编撰，结局清晰而无法改变。

"是屈辱的伤口,还是敞开的愉悦?"

《内在的维纳斯系列》1991—1992 年 汉娜·威尔克

《甜蜜的十六》1978 年 汉娜·威尔克

"这大概就是内在的维纳斯的面孔"

一种令你迷失的黑

2017 年 8 月 15 日

在观看一幅郁金香球茎摄影作品时，萨姆·瓦格斯塔夫问帕蒂·史密斯："见过最黑的东西是什么呢？"帕蒂猜测着回答："日食？""不，"萨姆指着面前的照片，"就是这个，一种能令你迷失的黑。"[1] 这便是罗伯特·梅普尔索普的摄影，他几乎永远离不开黑色，尤其是那深不可测的黑色背景。他在黑色中寻找那些意想不到的东西，寻找那些从未见过的东西。他找到了吗？在黑色的深渊中，在特定的布光笼罩下，你看到的不再是普通的所见。黑色中浮出了盛开的马蹄莲、郁金香，浮出了熟悉或不熟悉的面孔，浮出了健硕有力的人体。梅普尔索普让黑人、同性恋、性虐恋、异装癖、女健美冠军等人群进入了镜头，他让裸露的身体、性器、同性的情爱直面观者。尽管涉足黑暗的禁区，但他真正的魅力却是让黑暗成为一种无法捉摸的美。正如萨姆所说，那是会让你迷失的美。

[1]（美）帕蒂·史密斯:《只是孩子》，刘奕译，广西师范大学出版社，2017 年版，第 291 页。

梅普尔索普有着精湛的摄影处理技巧，以简洁描绘了极致，激发心灵从未有过的体验。在翻转起伏的花瓣上，在紧缩饱满的肌肉里，在优雅对称的古典构图中，在柔弱弥散的光线下，梅普尔索普看到了什么？他让你看到了什么？花非花，人非人，那些关于性别、性、种族的主题也并非重要，却令人获得一种无可表述的视觉感悟。没有性别，没有性，没有黑白，没有命名，没有分类，也没有人体面孔表情，更没有服装道具场景，剩下的只是无性的性爱，无性的躯体。或者说，剩下的只有爱，只有生命，抛开一切直逼你的是通透、起伏、挪动、悬挂、飞扬、升腾、柔和、压迫、紧张，线条、光线、块面占据了所有的画面，它们在游走、冲撞、勾连，一种巨大的、绷紧的力量，和一种优雅的、阴柔的抚摸，纠缠彼此、混为一体、不分你我。

1989年，梅普尔索普死于艾滋病。这位黑暗王子为自己拍摄了最后一张肖像，黑色的衣衫融入黑色的背景中，只有惨白的面孔和手浮在空中，还有手杖上骷髅的微笑。梅普尔索普的眼神依然充满困惑，他将拄着死亡之杖，去另一个世界寻找不曾见过的东西。

去世前，梅普尔索普问过帕蒂："是艺术俘虏了我们吗？"[1]

[1]（美）帕蒂·史密斯：《只是孩子》，刘奕译，广西师范大学出版社，2017年版，第340页。

"是艺术俘虏了我们吗？"

《ORCHID》1988 年 罗伯特·梅普尔索普

"一种巨大的、绷紧的力量"

被否认的羽毛

2017 年 8 月 19 日

1895 年，27 岁的美国人爱德华·柯蒂斯在西雅图遇见了印第安酋长的女儿阿安吉利娜公主（1800——1896），但这并没有上演一段刻骨铭心的白种男人与土著少女浪漫相爱的故事，因为公主这时已经 96 岁高龄，之所以成为历史的一段记忆，是他们的相遇促成了柯蒂斯为印第安人拍摄的第一张肖像作品。在这之后的 30 年里，柯蒂斯开始了漫长的探险之旅，他考察、拍摄印第安人，结果是为世人留下了 20 卷《北美印第安人》的摄影巨著，其中每卷包括几千幅图片和详尽的文字说明。柯蒂斯沿着密西西比河拍摄了 80 个印第安部落，完成了 4 万张底片，撰写了部落酋长悠久神秘的传记故事。这些影像和文字记录了印第安人的起居饮食和生活环境，以及服饰穿着、庆典、信仰仪式等特有的人文风俗。柯蒂斯的工作受到摩根大通公司的大力资助，罗斯福总统为他的著作撰写了前言。然而，对柯蒂斯的历史评价却是无法调和地撕裂为两种对立的态度。一方面，他被称为是美国英雄式的殿堂级的摄影师；另一方面，人们认为他是实施魔幻的摄影师，这些装扮后摆拍的影像，引导了美国人对印第安族裔错误的认知，控制性地书写了宏大的文

化符号，用视觉讲述了一个奇异的浪漫故事，让更为真实地活在历史进程中的立体影像被消解了。这一幻术，甚至让人们忽视了美国所制定的对于印第安人毁灭性的国策，如今他们像标本一样，被圈居在保留地。

如果哥伦布没有发现美洲大陆，这里会发生什么？时值1992年，为纪念哥伦布发现美洲500周年，当代美洲土著艺术家拉里·麦克尼尔（Larry McNeil）创作了他的《羽毛》系列作品。这些作品，后来被美国国家研究收藏机构史密尼森美洲印第安国家博物馆收藏。用一根羽毛来比喻原住民，因为他们与羽毛存在着共性，那就是与土地和动物的联系。作品中有羽毛与骷髅并置，象征着500年来印第安原住民与死神相伴。原本这根羽毛可以挺立升起，越过密布着高楼和桥梁的大地，而在1942年，羽毛被折断，消失了。纳瓦霍人威尔·威尔逊用影像对印第安居住地日益恶化的环境提出了质问，在一片荒寂的、经历了浩劫的土地上，污水横流、满目疮痍，岩石、土壤都发生了异变。位于画面中的艺术家本人戴着防毒面具，凝视着这一切。摄影图片记录了一场毁灭性的灾难，采铀工程产生的放射性液体流入保留地，造成大面积的环境破坏，人为的破坏使得印第安人直面危机的来临，生存将无以为继。柯蒂斯的纳瓦霍峡谷还依然存在吗？拥有神奇武力的太阳舞者还依然存在吗？对自

然敬而不畏的人们还依然存在吗？

他们在威尔逊用铂金摄影技术拍摄的作品中凝视着这个世界。威尔逊十分迷恋柯蒂斯发明的铂金印相手工技术，他以此技术完成了2000幅精美绝伦的作品，细腻柔和的颗粒影像散发着昏黄的光晕，破损的边角参差不齐，这一切犹如山谷的回声，穿过柔风轻拂的密林，穿过溪水洗涤的碎石，从遥远的过去走来。用双手抚摸照片，你会发现那并非跨越百年而来的故人。乔·D. 霍斯·卡普特尔是蒙大拿印第安人部落的成员，也是明尼阿波里市艺术博物馆美洲原住民艺术馆的副馆长，照片上卡普特尔手持 iPad，用平板荧屏展示着他的祖先，那是一位紧握步枪的老者。祖先的照片是由柯蒂斯拍摄的。纳科塔·拉兰斯是霍比部落自治区的市民，作为一个出色的传统圈舞者，他6次获得了圈舞大赛的冠军，是全球土著现代舞创作协会的会员。照片上，他肩挎舞圈端坐着，同时手持一本日本卡通杂志和一台游戏机，戴着耳麦。也许，这一切就是威尔逊作品的魅力，书写了又一篇关于印第安人的故事。与柯蒂斯不同，威尔逊修正了那些使原住民冻结在过去历史中的浪漫图景，拒绝了简单的身份归类。他要告诉我们，一个传统的舞者，同时也是一个流行文化的追随者。一个手拿 iPad 的艺术馆馆长，犹如他的祖先手握着战枪。

（美）爱德华·S. 柯蒂斯（1868—1952）

(美)威尔·威尔逊(1969—)

《苏族人》1907年 爱德华·柯蒂斯

《Nakotah LaRance》2012年 威尔·威尔逊

《Joe D.Horse Capture》2012年 威尔·威尔逊

不是与是 ——— 241

《自动免疫反应》2004 年 威尔·威尔逊

"柯蒂斯的纳瓦霍峡谷依然还在吗?"

为自己找个理由

2017 年 8 月 21 日

"潜水时有何感觉?"

"好像滑落的感觉","最难的是在海底的时候,要找个理由浮上来,很难找到这个理由。在深不可测黝黑的海底,没有恐惧,没有无助,有的是失重后浮游的飘然,水流划过周身的温存。此刻,不是逃离,而最难得的是找一个让自己浮上去的理由,千百个让自己向下的理由其实早已扎在心中,向下寻找你永远达不到的深处"。[1]

吕克·贝松在电影《碧海蓝天》里塑造了一个在海底畅游却不需要呼吸的人,他叫杰克·梅隆。在海底潜水时,杰克全身的血液会集中于脑部,心跳急速减慢,这种能力,动物里也只有鲸和海豚才具备。对杰克而言,游向海洋的深处,不仅是挑战身体的极限,更是一种无法阻挡的渴望和迷恋,尽管陆地有爱的等待,但在一次下潜时,他最终还是双手放开了下潜器,平静、微笑地选择不回头地游向黑暗的深渊。海底是生命永恒的归宿,从此没有赛场的征服,

[1] (法) 吕克·贝松:《碧海蓝天》,1988 年拍摄,影片对白。

没有情爱的牵盼，因为这已经不再是理由。

我们都在为自己找一个理由，为出去或归来，为抓紧或放弃，为微笑或哭泣，为爱慕或怨恨。其实，这个关于生命存在的理由，早已埋在那里。在那里，只要你注意倾听，就能听到它呼唤你的声音。

杰克·梅隆这一角色，虚构的色彩太过浓重，因为他过于纯粹。吕克·贝松想让我们看见生命对纯粹的追求，但纯粹对于人性而言极为罕见，因而杰克·梅隆是一个更像海豚的人，或者更确切地说，他是一个具有人性的海豚。

(法国)电影《碧海蓝天》剧照 1988年

"关于生命存在的理由早已埋在那里"

偶遇

2017 年 9 月 9 日

在城市后街无人的小巷中，两个男人迎面而行，他们相遇了，擦肩而过，这是一次偶遇 *Chance Meeting*。

因为相识，偶遇是一种礼仪，我们点头致意；因为熟识，偶遇是一种欣喜，我们驻足聊天；因为不识，偶遇是一种常态，我们匆匆而过。

一个上了年纪、西装革履的男子，从画面的深处走来。他的身体紧贴左面的高墙，神情局促不安，双眼注视着向他迎面而来的另一位男子。这位男子从右侧背对观者，走向画面的纵深处。这次偶遇，如此特别，两位男子一定不相识，但上了年纪的男子为何如此不安，是疑惑自己在哪里见过对方？还是二人之间莫名的吸引力？在画中，我们无法找到答案。

这是美国摄影家杜安·迈克尔斯的作品《偶遇》。系列摄影是迈克尔斯摄影的一大特色，他常常以多幅连续的镜头给出如电影叙述般的故事。然而，迈克尔斯并非为构筑故事而拍摄，他呈现的不仅仅是视觉的看，在看的同时，还会生出那种来自心底的欲望、遐

想、灵动，会触动身体的悲伤、孤独、疑惑、惆怅、不安、恐惧。迈克尔斯说："最好的部分不是看到了什么，而是感受。人们乐意相信眼睛，那是错的，这也是为什么我觉得大部分摄影师很乏味，这些无害的、迷人的照片，带来了又一次日落，又一处瀑布。但是在个人经历的舞台上，那些悲伤、孤独种种，你要如何拍摄欲望？这关乎你是谁而不是你看见了什么。"[1]

为什么你会一反常态注视一个素不相识的陌生人？把一次寻常的擦肩而过视为偶遇？背对画面的男子，在连续的画面中，始终没有改变动态，一如既往地挺直腰背向前走去，尽管看不到他的面部表情，不变的背影却一步步加强了刻板、沉闷的气息。唯一变化的是，随着背对画面的男子不断地挤向左边空间，使得在两人交会时，上了年纪的男子不得不侧身而过。这样的身体，难道不是一种无言的语言吗？当回身望见远去的身影，上年纪的男子在疑虑、不安中，又增添了惆怅。因为对他而言，偶遇在几步的时空中已画上了没有答案的句号。然而，迈克尔斯又出人意料地给出了作品的最后一幅，在小巷的深处，始终背对画面远去的男子突然回首，凝视着空寂的小巷，此刻上年纪的男子已不在画中，因而他的凝视直逼画外的我们。

[1] 津门网：《【诡异影像】杜安·迈克尔斯的无限循环世界》，搜狐网，2018年2月。

也许，身体的偶遇常常发生，而共同的关注和感受却很难在同一时空中偶遇。迈克尔斯的作品在可视的画面中，在叙事的情景中，掀起了我们内心莫名的情绪，细微、飘忽、不可言状，这正是迈克尔斯的魅力所在。

85岁的迈克尔斯曾经回忆自己的童年。在他7岁时，母亲常带他去服装店购物；她让我坐在一把椅子上，说：待在这儿，我马上回来。几分钟后，她把几个购物袋放在我的腿上，然后又消失在衣架中间。我耐心坐了五六分钟，突然感到非常恐惧，她为什么还不回来？她不要我了吗？过了一会儿，母亲回来了。[1] 也许，从那个时候起，迈克尔斯就开始明白了一个小男孩在服装店长椅上焦急等待疯狂购物的母亲时的内心状态，当他长大以后，可能会忘记这段经历的时间、地点和当天买了什么，然而，那种被遗弃的恐惧和无助却伴随其一生，永远永远挥之不去，并常常在不同的时空中回归降临。

摄影会让你看见一件曾经发生过的事件，迈克尔斯却让摄影成为一种体验，它让你经验了那些不可见的、不可说的东西。

[1] IG映界影像艺术馆：《他的摄影是灵魂剧院的午夜电影：Duane Michals 杜安·迈克尔斯》，搜狐网，2018年6月。

《偶遇》1969 年 杜安·迈克尔斯

"共同的感受和关注很难在同一时空中偶遇"

《我是谁》1994 年 杜安·迈克尔斯

《刺痛》1982 年 杜安·迈克尔斯

这是决定性的

2017 年 9 月 12 日

摄影将现实事件中的某个瞬间凝固在画面中,在这一刹那,时间幻化成永恒。就是在这一刹那,经典的摄影,将各种形式要素如光线、构图、动态、节奏等完美地契合于一体,共同叙说强有力的、涵盖了广阔意义的视觉话语,这便是通常所说的"决定性的瞬间"。

"决定性的瞬间"作为一个专业理论术语,定义了何为摄影。由此,卡蒂埃·布列松的《男孩》、威廉·克莱因的《枪》、罗伯特·卡帕的《倒下的战士》都成为对这一理论术语最好的诠释。

通往这一神圣瞬间的是不容回头的途径,抵达目标要在变幻莫测和稍纵即逝中拥有敏锐的捕捉能力。布列松说:你不能跟人说,拜托再笑一次。生命只有一次,是永远,而且不断翻新。[1]

20 世纪 50 年代,法国和美国相继出版了布列松的摄影画册《决定性瞬间》。此后,"决定性的瞬间"这一理论即成为摄影艺术界的标

[1] 后浪电影:《经典之作——布列松的"决定的瞬间"》,豆瓣,2012 年 7 月。

杆，用以测定作品的优劣高低，布列松也当之无愧地成为这一理论的开创者。他到过中国、印度、印尼、缅甸、巴基斯坦、墨西哥，在广阔的时空中，他抓捕了一个个瞬间，其作品是最具代表性的摄影实践。

关于"决定性的瞬间"，布列松曾谈道："我是偶然想到了雷兹（Retz）红衣主教回忆录里的一句话，他写道：'世间万物皆有其决定的瞬间。'我把这句话作为法文版书的题铭。在我们考虑为美国版定书名的时候，可能的方案写了满满一页纸。突然，迪克·西蒙说：为什么不用'决定性的瞬间'呢？大家一拍即合。于是我就变成了，怎么说来着，一个剽窃者。"[1]

前言里的一句话，装点门面的转载摘录，苦思冥想和一拍即合的命名，最终成就了一个世纪不可磨灭的经典理论，一个驰骋于评判业界的标准。

其实，十分简单，"决定性的瞬间"就是咔嚓一声，按下你的快门。不过，要在正确的时间。

[1]（法）克莱蒙·舍卢、朱莉·琼斯：《观看之道：亨利·卡蒂埃-布列松访谈录（1951-1998）》，秦庆林译，中国摄影出版社，2016年，第49页。

《战士之死》1936 年 罗伯特·卡帕

"神圣的瞬间是不容回头的途径"

缺席者的痕迹——小记忆

2017 年 9 月 25 日

法国艺术家克里斯蒂安·波尔坦斯基的作品总是与数字相关。在日本直岛的一间小屋子里，保存了波尔坦斯基录制的成千上万人的心跳；在巴黎大皇宫，作品《无人之境》展出了他收集的 4 万件破旧衣服；在威尼斯双年展上，他循环播放着出生仅一天的 2000 个波兰婴儿的录像；在德国沃尔夫斯堡艺术博物馆，他以 1200 张罪犯和受害者的肖像组成了他的作品《人》。纵观波尔坦斯基的作品，汇集如此惊人的视觉数字，其目的只有一个，那就是以尽可能多的量达到质的确立，以此获得一个普遍性的概念。更为重要的是，这个概念并非以抽象的文字作出的宣言和结论，而是来自视觉和身体的体验，从心灵深处升腾而起，伴随着呼吸，冲撞着激起血液的涌动。

逝者的容貌、衣物、心跳声被保留、被展现，曾经的他们都有一个名字，都有一段历史。今天面对这些，我们看到的不仅是留存的遗物，而且是一个个的个体。哪怕素不相识，无法知道每个个体生命的痕迹，他的国家、他的职业、他的爱人，他为何而死，是战犯还是英雄，相对载入史册的宏大叙事，我们只知道他们鲜活地存在过，

书写过自己的欢笑和悲伤，如同今天的我们。然而，生命终究像浮尘散落在空中，再多的遗物也只能标示他的远逝和缺席，而成千上万遗物的堆砌，使得这一命题更为确凿和沉重。

"童年是我们每个人最先逝去的一部分。"[1] 那个小克里斯蒂安·波尔坦斯基还留存在现在的身体里吗？还是早已被掩埋、被遗忘在时间里？那些童年的照片、物件，那些在脑海中时常翻滚的"小记忆"，都是碎片般的影像。所有的，都是曾经的痕迹，一切都无法重塑。生命，正在一段段死去，这是确凿的。

"我之所以是现在的样子是不是因为我的父母在彼时彼刻，在那个特定的时间节点上做爱？如果在下一秒钟做爱，我是否会完全不同？或者说，有处已经规定了我应该在某时某刻出生？""我相信偶然，而非命运。"[2]

我们拥有祖母的眼睛，曾祖母的嘴巴，曾曾祖母的额头，尽管我们早已遗忘了她们，但这组成了我们今天的脸。

偶然的出生，必然的死去，偶然与必然正是这场生命游戏所遵循的规则。

[1] 李丹丹：《克里斯蒂安·波尔坦斯基：艺术家不是职业，艺术让我可以坦然面对死亡》，《艺术世界》，2016 年第 6 期。
[2] 同上。

《人》1994年 克里斯蒂安·波尔坦斯基

（法）克里斯蒂安·波尔坦斯基（1944—2021）

《Réserve du musée des Enfants II》1989 年 克里斯蒂安·波尔坦斯基

"生命正在一段段死去,这是确凿的"

《无人之境》2010 年 克里斯蒂安·波尔坦斯基

《无人之境》2010 年 克里斯蒂安·波尔坦斯基

自毁是一种超越和自由的途径

2017 年 9 月 30 日

"火与水这两个传统的自然元素,在这里不仅是以破坏的力量出现,而且还显示了它们具有净化、涤罪、变形和再生能力。这样看来,自毁是面向超越和自由的必要途径。"[1] 美国艺术家比尔·维奥拉对自己的作品《穿越》是这样说的。在双面投影的视频中,作品显现了一个孤单的人被水流和火焰吞噬的过程,当一个活体在倾泻的急流和灼热的火焰下逐渐消失得无影无踪时,我们体验了超越现世的感悟,视之为净化,视之为洗涤罪恶、步入自由。这样的体验将精神的力量注入其中,摒弃了悲哀的、痛心疾首的死亡,在物质消亡的同时,我们抓住了精神,获得了释放,超然地理解自然物质的转化过程。

面对维奥拉的作品,在反复循环的播放中,是否能感受到这样的转化?是否能被召唤,进入无物无我的境界?难道一种超验的境界,必定要通过对物质的毁灭才能获得吗?

[1] (美)简·罗伯森、克雷格·迈克丹尼尔:《当代艺术的主题:1980 年以后的视觉艺术》,匡骁译,江苏美术出版社,2013 年版,第 330 页。

自我的肉身与火、与水碰撞、搏击、融合直至最终消亡，视觉在观看这一过程时，内心被一种无言的力量侵入、摄取、提拉、席卷，血液加速流动，体内的能量急剧膨胀，不可阻挡的力量冲过骨骼、肌肉、皮肤，由内而外向四周撞击、横扫一切，淹没无数曾经看得见的东西，直达整个宇宙；在这个瞬间，实体变为虚无，灵魂挣脱了载体，瞬间幻化出了永恒。与精细、柔滑、滋润、舒适不同，与激荡、亢奋、癫狂、放纵也不同，此刻的瞬间，我们获得了崇高。

何为崇高？18世纪爱尔兰政治家、理论家、哲学家埃德蒙德·帕克（1729—1797）从哲学上区分了美与崇高这两个概念。崇高是一种强大的感受，是敬畏、愉悦、恐惧的心理结合，是内心被一种力量所控、撞击、牵扯、裹挟。崇高的反应，由非同寻常的宏大壮观的景象所诱发，如面对大自然的壮丽奇观，敬畏的崇高感油然而生。德国哲学家伊曼努尔·康德(1724—1804)完善了崇高的概念。他认为面对高山峻岭、狂风暴雨、广袤无垠或雄壮有力等事物时，我们的认知、想象、感受力都受到禁锢，只有所谓的知解力能把握产生崇高感的对象。他把知解力视为理性的功能，这种理性并非如平常我们用思维识别对象并将其概念化的过程，而是驾驭了一种不断剧增的能量，这种能量来自事物并在此过程中得以不断提升。康德指出，理性是人类道德和自由的源泉。以这种方式与非同寻常

的事物发生关联,并使人类心灵获得超常体验,这个过程涉及物质的毁灭、自由能量的释放,这就是崇高。

《穿越》1996 年 比尔·维奥拉

的事物发生关联,并使人类心灵获得超常体验,这个过程涉及物质的毁灭、自由能量的释放,这就是崇高。

《穿越》1996 年 比尔·维奥拉

《殉难者之土、空气、火、水》2014年 比尔·维奥拉

《暴风雨》2005 年 比尔·维奥拉

"无数曾经看得见的东西被淹没,直达宇宙"

终于有了连续/解解的书. 读完了美国
大学的输生研究院的秘籍教程的《
终结之后——当代艺术与历史的庙塘》,
是海南前在台湾诚品书店买的. 由麦田
2004年出版. 我这本是一九九九年的
打印本. 阿尔托在1984年发表艺术的终
结. 1995年在华盛顿国家美术馆讲。
这研究上的讲题。

亚瑟饮顿的观点从表现上非常简单
艺术史进行划界, 从1400年至1880年是
画模仿现实的时期. 1880—1960
定义时期. 1960年后的后艺术时期。
为艺术时代结束之后的时期. 为一新

当代艺术之所以被称为艺术终结的
艺术, 是指现代艺术与当代艺术之间
断裂, 它结束了六百多年以来的连续
的逻辑叙事. 那种以单一话语去
述艺术的时代. 艺术的终结不是艺
身的终结, 而是艺术大叙述的终结
只是艺术进步历史观的终结
可把它做为叙述(作)的?? 开始
有艺术. "结束的是叙述本身

结果,早在那里静候

2018 年 9 月 8 日

在刚过去的夏日里,曾经有多少人在议论今年的世界杯,谁是最后的赢家。当尘埃落定,一切都会在喧哗中快速沉寂,悄无声息,甚至在记忆中都无法找到它的划痕。结果,总是在未来到的时刻,如此地令人忐忑不安,期待、猜测、遐想、忍耐、焦虑、烦躁,有着明确的目标设定,然而,一切却如此地不清晰,变幻莫测。

喘口气,我们知道,结果,早已在前面等候你。

当时间推着你与之相遇,这一页会迅速翻过。牵肠挂肚、翘首以盼的日子与结果有关联吗?结果,对未来的轨迹有影响吗?一年?两年?

翻看前一篇,竟然已相隔一年。写下这几行字,一年后再看时,心境又是如何?

一切出现了,一切又消失了。这一切,对于我们似乎如此重要,但我们知道,那只是——经过。

快感文本的价值所在

2019 年 4 月 28 日

58 岁的巴特完成了《文本的快感》。

《文本的快感》是巴特最后十年写作的定位,在其中写作是一种生存方式。巴特有自己的道德伦理,他让《文本的快感》成为写作实践的理论依据。快感、欲望、享乐、身体体验,以一种理论的陈述,给予写作一种全新的价值论。

巴特的写作生涯历经 30 年。20 世纪 50 年代(35 岁至 45 岁),关于社会学;60 年代(45 岁至 55 岁),关于结构主义;70 年代(55 岁至 65 岁),关于后结构主义。他从马克思走到索绪尔,最终拥抱了尼采。

文本的价值、写作的价值、阅读的价值是什么呢?如何设置?显然,巴特抛开了文本的真理方案与利益方案。他认为,揭示本质的宣言是滑稽的幻觉,滔滔不绝的雄辩是水池中转瞬即逝的泡沫。写作中永远存在的是,非真理性。

当真理价值破灭后,利益价值使写作走向异化,走向与其他生产方式一样的劳动,而那些宣称以探求真理为己任的写作,就变成了彻头彻尾的虚伪之举。

抛开写作的真理价值、利益价值,巴特设置了快感价值论,无金钱、无功利的写作、阅读,构筑了巴特写作的最后十年。

巴特在《文本的快感》中不仅设置了价值论,同时还演绎了文本写作的理论,为写作描绘了一条新的生产路径。

叙述本身与叙述对象

2019 年 12 月 3 日

2004 年，美国哥伦比亚大学约翰生研究院教授亚瑟·丹托所著的《在艺术终结之后——当代艺术与历史的藩篱》一书出版。

此书大部分章节是亚瑟·丹托 1995 年春天在华盛顿国家艺廊进行的梅伦讲座上的讲稿。亚瑟教授的结论从宏观上看非常简单，一是他对艺术史进行了划断，从 1400 年至 1880 年是西方绘画模仿现实的时期，1880 年至 1980 年为现代主义时期，1980 年后为后艺术时期，或称之为艺术时代结束之后的时期。二是他把当代艺术称为艺术终结之后的艺术。他认为现代艺术与当代艺术之间是断裂的。六百多年以来那种对艺术的宏大叙事，以单一话语生产、评述艺术的时代已经结束。艺术的终结不是艺术本身的终结，而是艺术大叙事的终结，更是艺术进步历史观的终结。作为叙述对象的艺术没有死去，"结束的是叙述本身，而不是叙述对象"[1]。

[1] 亚瑟·丹托：《在艺术终结之后：当代艺术与历史的藩籬》，林雅琪、郑惠雯译，麦田出版社，2005 年版，第 28 页。

20世纪80年代中期，面对罗伯特·瑞曼的全白绘画，面对丹尼尔·布伦的单色条纹，"艺术终结"的喧声曾风行一时，丹托的观点并非此意。在他看来，艺术不仅不存在枯竭的征兆，相反极度地生机蓬勃。正在兴起的是一种新的实践结构取代了我们曾经拥有的样式，尽管这种新结构现在还如此模糊，无法看清。

这种新的实践结构被称为当代艺术，它的到来悄然无声，没有对过去艺术的指控，没有鲜明的标榜和自我的宣言。它的特质是任意挪用、拼贴，却摒弃了原有的初衷。所有的艺术品都能进入美术馆，美术馆也不再有任何先验的标准去判定艺术应该是什么相貌。观者发现，这些艺术除了艺术家赋予他们的意义之外，与历史无任何延续性的关联。

"如此模糊,无法看清"

《无题》1965 年 罗伯特·瑞曼

[页面为手写中文笔记,字迹潦草难以准确辨识]

国际超级巨星（一）
2020 年 3 月 17 日

1970 年 5 月，安迪·沃霍尔的作品开始国际巡回展。首展在加州帕萨迪纳美术馆，之后展览去了芝加哥、巴黎、伦敦，1971 年春，回到纽约惠特尼美术馆。

巡回展在加州开幕后，帕克·博尼特画廊以 6 万美元拍卖了安迪的《金宝汤罐头》，这是当时美国活着的画家的最高拍价，由此安迪的作品在世界各地生意兴隆，许多欧洲的美术馆和藏家都争先收藏。

开展之前安迪依然集中精力于拍摄电影，他有一种不安，觉得自己在绘画上被年轻的一代甩在了后面。他不愿意搞什么回顾展，宁愿创作些跟得上时代的作品。当被问及想画哪类东西时，他说：目标是"创作虚无"，"评论家是真正的艺术家，经纪人也是新的艺术家"，"我不再绘画了，绘画已经死了"。[1] 看来，安迪希望自己与绘画保持一段杜尚式的距离。

[1] 宏飞：《波普教父：安迪·沃霍尔传》，上海人民美术出版社，2000 年版，第 150 页。

画展之后，安迪被评论界称为是"自毕加索以来，第一位真正的艺术大师"，具有"超人的洞察""源于上帝的力量""不可思议的直觉本能""超凡的悟性"，"60年代令人敬畏的大智者"，"能看到所有人身上正在发生的事"。不过，卡尔文·汤姆金斯指出，美国60年代最后十年发生的事，安迪不感兴趣，他的冷漠无人能超越。[1]

面对这样的描述，安迪本人说："说法很有趣且与众不同，但一切都稍稍有误，人们对事物的记忆是与真实的情况有所不同的。"[2]

画价猛涨，将安迪不由自主地拉回到绘画上，赚钱对他来说是第一位的。

70年代，安迪的另一面是非常实际的生意人，"工厂"正在精明的律师和会计师的打造下组成了真正的公司，他们要让公司股票在华尔街上市。安迪认为"新艺术实际上是一种生意"[3]。

所有的律师和咨询人士都对安迪能够准确把握一桩生意的基本情况从而顺利地完成它而感到吃惊。他是生意上的高手，但这一切来自于他的直觉。

[1] 宏飞：《波普教父：安迪·沃霍尔传》，上海人民美术出版社，2000年版，第152页。
[2] 同上。
[3] 宏飞：《波普教父：安迪·沃霍尔传》，上海人民美术出版社，2000年版，第153页。

国际超级巨星（二）

2020 年 3 月 18 日

回顾展在多地持续，一直到 1971 年 4 月结束。在巴黎期间，安迪团队同时开拍电影《迷情》，并在巴黎购置房产建立起沃霍尔社交圈。这是一个充斥着梅赛德斯轿车、头衔、夜生活、同性恋和吹牛的世界，帕洛马·毕加索、埃里克·德·罗斯柴尔德、依夫·圣·罗兰等都是其常客。《迷情》中女主角的服饰成了 1971 年圣·罗兰时装新款。在伦敦，媒体尽管有评论称安迪像从石板中爬出来的僵尸，应该回到太平间去，但更多的是忙成一团的热捧。

声誉的巅峰来自西德，安迪的绘画大受收藏家和美术馆的欢迎，那里的马克思主义者称他为"激进的""颠覆的"，他们喜欢超市形象的幽默以及灾难事件的惊悚，除此安迪的影片也获得了极大的成功。《垃圾》《肉体》，这些被认定为地下片的作品更增添了对安迪的神秘崇拜。德国艺术史学家雷纳·科隆写了第一部关于安迪的著作，各种报道中充满了狂热的溢美之词："波普王子的德国征服"，"大众的君王"，"每到一处就像皇室光临"。回到纽约，大都会和惠特尼的巡回展开幕典礼，可称为是最引人注目、最眼花缭乱、

最疯狂、最美丽、最蛮横的美术馆开幕典礼，而美国的评论文章已把他说成是国际性大思想家，就像卢梭、杜尚、王尔德。

而此时的美国艺坛，另一流派相当活跃，那就是激浪派艺术。在人人都关注着诸如越战、民权等涉及政治运动和海外战争的问题时，安迪和他的伙伴们正全身心地打造名声，一门心思地赚钱。

英国评论者在《私眼》杂志上发文说，他是一种寄生虫，会毁掉占据的主体，使受害者丧失能力。

安迪是多面的，恰恰是这种多面赢得了人们的关注。

当朋友问他对惠特尼展有什么感受时，他拉开衣衫指着胸口说："看这里，这伤疤有何感觉？"[1]

[1] 宏飞：《波普教父：安迪·沃霍尔传》，上海人民美术出版社，2000年版，第162页。

国际超级巨星（三）

2020 年 3 月 19 日

20 世纪 70 年代末到 80 年代初，美国涌现出了新一代年轻的艺术家，他们以不拘一格的丰富的画面、艳丽奔放的色彩，以及搅乱人心的形象，让观者激动不已。尽管有些评论者轻视绘画的力量，并预言其周期短暂，而公众和媒体的热情以及日益兴盛的艺术市场，加上新一代艺术经纪人和藏家的青睐，甚至在美国之外的欧洲和日本，都有人为此付出意想不到的价格，这使得年轻的艺术家们迅速走红，成为富有的人物，这就是被称为"新表现主义"的风格。

1970 年，纽约的画廊有 73 家，到 1983 年发展到 500 家。老一代画家的价格是百万美元，如贾斯伯·约翰斯是 100 万，新一代如朱利安·史纳贝尔是 10 万，新手毕竟只是时间的问题，趋势不可阻挡。因为无论新或老，他们走的是同样的路线，基斯·哈林、肯尼·沙大、让 - 米歇尔·巴斯奎伊特的身上都有沃霍尔的影子。

安迪仍按老一套方法耕耘他的绘画，十位"运动员系列"，十幅"著名的 20 世纪犹太人肖像画"，十种"濒临灭绝的珍稀动物"。艺术

商业的成功操作，为安迪团队带来了滚滚的财富，而其又即刻转变为各种投资和花费迅速消失殆尽。新工作室大楼的买断和装修，新电影的拍摄，杂志、收藏、乐队、画展、旅行、派对，就像一个闪光炫目的环链，金钱在其中生成，又在其中被耗尽。

安迪史无前例地接纳一切，甚至购买土地债券，甚至用自己的形象为大公司做广告，纽约航空、可口可乐、CDK、索尼、巴尼服装，AVG公司更是创造了一个价值40万美元的安迪机器人，能模仿四种安迪的典型动作和声音。

当别人说他没有艺术品位时，他说："是的，你们说对了，我喜爱一切。"当别人说他喜爱一切的做法，已经把他从一个激进的艺术家降格为纯粹的商品时，他说："是的，这样我对你们来说更有用。"[1]

一切都是喜爱，一切都是艺术，一切也都是商品，名利是其中的润滑剂，他让一切不断地向前，继续向前。

然而，有一样东西的出现在悄然地改变一切，那就是厌倦。安迪说："如果能回家脱下我的安迪服，那该多好啊。"[2]

[1] 宏飞：《波普教父：安迪·沃霍尔传》，上海人民美术出版社，2000年版，第185页。

[2] 宏飞：《波普教父：安迪·沃霍尔传》，上海人民美术出版社，2000年版，第190页。

您走了

2020 年 3 月 23 日

您走了,
阳光依然灿烂,
春天依旧来临,
鸟儿一遍遍鸣叫,
人们又一次奔向花丛。

您走了,
餐桌上依旧是时令佳肴,
电视里依旧是海峡两岸,
时光一圈圈转动,
人们又一次睡下醒来。

您走了,
有一个角落,
阳光再也无法照到。

有一种对话,永远停止在内心深处。
有一种称呼,变成软弱的眼泪难以止住。
有一场团聚,将要跨越高山流水星辰大地。

您走了,
清晰的话语,
将相伴每一次咖啡午茶。
定格的笑容,
会滋润日益衰老的容颜。
记忆的温暖,
让血液永无止境地流动。
隔空的遥望,
让心脏坚定不息地跳跃。

您走了,
从此,
阳光灿烂中依然相会。
从此,
春风温暖时依旧畅谈。
从此,从此……

手持无数绳索，却不让其缠绕自身

2020 年 4 月 19 日

一直以来，杜尚被认为是艺术史上最为奇特、最富影响力的人物。

如果仔细研读美国记者卡尔文·汤姆金斯的《杜尚》，那层用话语编织的神秘面纱将被揭开。

在这层迷雾般的面纱中，拥有无数纵横交错的时空、观念、思想、事件、作品、人物，托姆金斯试图用细致烦琐的笔墨重塑一个活生生的生命。

尽管托姆金斯是杜尚的崇拜者，但他的人物书写，同时呈现了多面的杜尚，那里有基于生命各个阶段的基本诉求，艺术人文生态的各种声音。

如果杜尚仅仅做到无为，那今天的艺术史中便没有他，我们也不会认识他，研究他，崇拜他。杜尚是有为的、有欲望的，但他又是无为的、无欲的。他的魅力在于手持无数绳索，不让其缠绕自身。在其中，生命依然自在、鲜活。

我们知道，书写本身离真实相去甚远，人永远无法把握真实，只是用听、看、写、说，用文字、用语言去认识这个世界。经过媒介的过滤，一切都是思想的附属物，都是残缺的，残缺得只剩其一。用哲学中的本体论、认识论和价值论三大体系之间的关系，就可以解释人们对本体论的讨论，无论如何离不开认识论和价值论，本体是在认识、价值的判断条件下生存的。

杜尚是谁？究竟为什么他会在艺术史中留名？如果抛开艺术和艺术史，对这个生命标本，我们又能言说些什么？

她来找我,我不能拒绝

2020 年 4 月 24 日

1917 年 4 月 6 日,凯瑟琳·德雅在给美国独立艺术协会主席威廉·格莱肯斯先生的信中谈道:"我非常认同杜尚的才华和原创精神,我知道自己的局限性,跟不上他的步伐,但他绝对是真诚的,他的真诚让我始终想要听听他的意见。他不想把自己的意念强加于别人,让别人真正地沿着自己的思路去思考,这件事成就了他的伟大。"[1]

德雅是谁?她为何对杜尚有如此高的评价?他们之间是什么关系?

1916 年,为准备美国继军械库之后的又一次现代艺术展,一群艺术家成立了独立艺术家协会,四十岁的德雅女士作为董事会成员之一,认识了同样是协会成员的杜尚,那年杜尚二十九岁。

凯瑟琳·德雅,家住纽约布鲁克林区,是富有的德国移民后代。她曾在布鲁克林艺术学校和普拉特学院学习过艺术。多年后艺术圈内

[1](美)卡尔文·汤姆金斯:《杜尚》,兰梅译,武汉大学出版社,2019 年版,第 205 页。

"一个自视为艺术家的女性"

对她本人的艺术造诣并没有肯定，他们称她是一个自视为艺术家的女性。因为富有和出色的组织才能，她被任命为独立艺术协会董事会成员。独立艺术协会组织是由三个不同的艺术家群体组成的，代表了当时美国现代艺术的生态。第一个是美国现实主义画家的群体，又称八人画派。他们的绘画表现的是当时底层无产阶级的日常生活，所以又被称为"垃圾箱画派"。第二个是阿森伯格艺术沙龙的成员。他们思想前卫，不拘一格，推崇欧洲现代艺术。第三个是在美国最早介绍欧洲现代艺术的斯蒂埃格里茨群体。他们对印象主义艺术观念十分执着，与阿森伯格沙龙的达达氛围十分不同。

1917年4月10日，在莱克星顿大街大中央宫的巨大展厅里独立艺术大展开幕，十二个著名的纽约富商资助了这一次展览。这次展览的规模，几乎是上次军械库展的两倍，共展出了1200位艺术家2125件作品。这次展览之所以在艺术史上占据重要的位置，除了无可比拟的规模以外，更重要的是杜尚作品引发的小便池事件，它被称为《泉》。

在开展前一个小时，董事会的十位成员以投票的形式拒绝展出这件作品，杜尚和阿森伯格即刻退出委员会。正是在这种情况下，才有了本文开篇德雅对董事会主席威廉·格莱肯斯说的那段话。她以溢

"我总是找你帮忙,你是我的另一个侧面"

她来找我,我不能拒绝

美之词高度赞赏了杜尚给自己留下的印象。杜尚是一个不可多得的睿智的人才，不仅仅在艺术上，更是他对事情的判断力、处事方法，那种从不强求和从未确定的审视态度，都化为独特的、极富魅力的个人气质，吸引着与之相处的人。德雅在艺术修养上的局限，使她无法理解杜尚对《泉》这一作品采取的态度和作品真正的含义，但这并不妨碍她为杜尚说话，相反，这促使他们之间的关系进一步发展。之后，德雅在杜尚的私教课上学习法语，成为他的学生。逐渐地接近使德雅对杜尚的情感从欣赏、羡慕发展为崇拜、迷恋。

1920年杜尚和曼·雷帮助德雅共同组建了一个名为"无名者协会"的艺术公司，在租来的一套办公室内，杜尚负责维修，将旧墙皮铲除，重新涂上油漆，找了一个大壁橱做书架，摆放一些参考书和期刊，还和曼·雷一起设计了协会的旗帜。旗帜上的图案是象棋中的骑士形象。德雅希望这一协会能促使艺术完成提高人类精神品质的使命。这是一个非常规的博物馆，非营利的机构，一个传播艺术的教育中心，试图通过展览、讲座和出版物来推动美国的现代艺术发展。"无名者协会"寄托了德雅对美国公共艺术事业的追求和理想。1913年军械库展之后，美国人对现代艺术的兴趣逐渐淡化，德雅的意愿是想把现代艺术带回到美国人的生活中。现在看来，的确如此。协会存在的二十几年中举办了84次展览、无数的艺术讲座，

还出版了艺术刊物。当然，杜尚对于艺术独特的见解和无私的帮助，也是促使德雅这项事业之舟向前发展的划桨。

杜尚在一次推荐"无名者协会"的报纸访谈中说道："当欧洲现代艺术第一次传到美国时，人们很严肃地对待它，因为美国人相信我们对待艺术非常严肃"，"大量的现代艺术只是意味着好玩，当美国人看我们的作品时，只要记住他们著名的幽默感"，"现代艺术就会变成他们自己的"。[1] 看来，美国人在面对欧洲艺术的时候曾经迷失了方向，作为来自法国的杜尚，希望以乐观主义的态度为美国人找到自信，面对现代艺术时，要自己思考，而不要只听批评家的。作品《泉》的做法也正是一个法国人在告诉美国人，什么叫现代艺术，或者说，要以什么样的态度看待现代艺术。

1927年，杜尚结婚，没有邀请德雅。德雅写道："我被忽视了，但母亲的心可以原谅一切。"[2] 看来，此时的德雅已经将杜尚看成自己的养子。

杜尚结束了1927年令人沮丧的第一次婚姻后，常常陪德雅去欧洲

[1]（美）卡文·托姆金斯：《达达怪才：马塞尔·杜尚传》，张朝晖译，上海人民美术出版社，2000年版，第194页。
[2]（美）卡文·托姆金斯：《达达怪才：马塞尔·杜尚传》，张朝晖译，上海人民美术出版社，2000年版，第242页。

"他们之间是什么关系?"

各地收集艺术品。

1929年春，杜尚穿着德雅为他买的新外套，陪同德雅去了西班牙和德国旅行，并采购艺术品。其间，他们在迪索拜访了在包豪斯的康丁斯基。作为德裔美国人的德雅，对康定斯基倡导的艺术精神作用的理论非常着迷，他们共同讨论神智论。德雅认为，康丁斯基和杜尚都是具有天生洞察力的人，通过努力和修炼，可以获得通灵的感应。"德雅相信，杜尚拥有人类精神与睿智的最高境界。"[1] 尽管杜尚常常玩世不恭或刚愎自用而又反复无常，但在德雅的眼中，杜尚毫无怨言地帮助、支持和指点她，却是任何人不可替代的。

在多年的交往中，德雅会不断地对杜尚提出请求，许多情况下杜尚都是全力以赴，甚至是亲力亲为。当德雅来巴黎，他会安排住宿，买家具；德雅收购艺术品，他会负责打理一切，包括艺术品装框、打包、运输；德雅旅行，他会一路陪伴。当然，他最重要的职责是德雅的艺术品收藏顾问。甚至，对于自己不屑一顾的毕加索，因为德雅需要购买其作品，杜尚也会写信请求上门看画，然而却被毕加索无情地拒绝了。

德雅对杜尚情感的迷恋已经转为事业的相助和精神的崇拜。不过，

[1]（美）卡文·托姆金斯：《达达怪才：马塞尔·杜尚传》，张朝晖译，上海人民美术出版社，2000年版，第248页。

面对德雅的要求,杜尚依然常常会说"不"。德雅在给杜尚的信中说:我总是找你帮忙,我总觉得你是我另一个侧面,因此,不论你说多少次"不",我还是要回头来找你。[1]

德雅试图聘请杜尚为"无名者协会"的负责人,并付给他固定的薪资。杜尚拒绝了。

他说他宁愿尽可能单独地生活,而不愿为任何事业和信仰而战。

"请理解,我愿逐渐减少自己的活动。"[2]

杜尚对德雅的拒绝,是以个人对艺术独特的解释为名,以个人独特的生活态度为名。这便是杜尚的睿智。

多年的交往,德雅与杜尚的关系是多重的,其中还包含对艺术品买卖的交易。德雅从杜尚的手中买入布朗库西的作品,在财力不足的情况下,会多期付款。1935 年,杜尚制作了 500 套光学玩具,起名《凹板浮雕》,在罗浮尔宫附近一年一度的业余发明者展览会上摆摊售卖,每套 14 法郎。在令人遗憾的商业惨败后,杜尚将作

[1]（美）卡文·托姆金斯:《达达怪才:马塞尔·杜尚传》,张朝晖译,上海人民美术出版社,2000 年版,第 248 页。
[2] 同上。

品寄给了在美国的德雅,并告诉她,巴黎的光学科学家们对他的作品评价很高。随后,德雅找了纽约现代艺术博物馆馆长阿尔弗雷德·巴尔,希望将作品放在礼品店售卖,并提出在之后的"立体主义和抽象艺术"的展览中展出这一作品。而杜尚对德雅的帮助同样也付出了他生命中大量的精力。他与耶鲁大学艺术史学家哈密尔顿共同完成了无名者协会藏品的图录。在与皮埃尔·卡巴纳的访谈中,杜尚提到这事:"她来找我,我不能拒绝。我把这事做得比它应该有的地位更重要。"[1] 德雅去世后,杜尚作为遗产执行人之一,处理了德雅大量藏品在美国各大博物馆的安置工作。

1950年,在德雅75岁生日时,杜尚送给她一幅象棋骑士的画,上面写道:凯瑟琳·德雅——无名者协会的斗士。第二年,德雅因癌症去世。她把自己的一生奉献给了美国现代艺术事业,她是令杜尚敬佩的人。

杜尚和德雅持续了三十五年的关系是丰富而多变的。对于杜尚而言,德雅是他作品的主要收藏者,是他在美国的主要宣传者、资助者之一。著名的作品《大玻璃》一直存放在德雅家中,直到德雅去世后,被捐赠给费城艺术博物馆。

[1]（法）皮埃尔·卡巴纳:《杜尚访谈录》,王瑞芸译,广西师范大学出版社,2013年版,第162页。

"她希望艺术能完成提高人类精神品质的使命"

可以说他是一个搭档

2020 年 4 月 27 日

究其一生，杜尚与人的交往关系，大都始于别人对其长相、性格、才能的敬仰和膜拜。而毕卡比亚似乎是个例外，他是唯一一个以自身个人魅力反过来吸引和影响杜尚的人。

1911 年，24 岁的杜尚在巴黎的生活还笼罩在家庭庇护的阴影中。那时，在以杜尚兄长为首的普泰克斯艺术圈中，常常聚集着一批艺术界前卫的变革人士，他们激情四溢，喜欢对现代艺术问题做激烈的思辨。内敛甚至有些羞涩的杜尚总是坐在一边静静地旁听，从不挑战那种争论的氛围。直到这一年秋天，杜尚认识了毕卡比亚，他才看到了自己的另一面。从此，他内心的自信被激活了。

毕卡比亚比杜尚大 8 岁，身强体壮，高大敦实，精力过人。他放纵地成长在富足的家庭中，性格豪放，无所顾忌，喜欢冒险，热衷新奇刺激的事物。在巴黎狂欢作乐是他的生活常态，他有着广泛的人脉，对权威和规矩更是极度蔑视。正因如此，毕卡比亚对那些跟随毕加索的立体主义艺术家不屑一顾。

（法）弗朗西斯·毕卡比亚 (1879—1953)　　（法）马塞尔·杜尚 (1887—1968)

"我们的友谊就从那一刻开始"

无论是外表还是做派,毕卡比亚和杜尚,两人都相差很远。1911年秋季在沙龙展相识后,杜尚说:"我们的友谊就从那一刻开始。"[1]杜尚喜欢和毕卡比亚在一起讨论,"和他在一起,无论你说什么,他总是说:'是,但是……'或者:'不对,是……'他总是对抗你,这是他的游戏。"[2]他们的交谈充斥着相互的攻击和诋毁,在嬉笑怒骂中,艺术的所谓神秘、高尚和必须秉持的原则,都一一坍塌了。这种争论让杜尚相信,他应该远离那过分严肃的普泰克斯艺术家群体,获得一种对待生活的全新态度,即对艺术、对生命轻松、无界定的态度。他意识到,总是把现代艺术的问题,用非常理论化的方式进行严肃的讨论,实在令人感到无趣。"他试图在没有任何理论或原则的支持下走出一条自己的路,发现一个完全属于自己的艺术天地。"[3]杜尚欣赏毕卡比亚所具备的那种难得的精神,骚动不安,求新求变,不拘一格。他说:"有些人是抱住一件事,做个半年一年,有些人则跑到别处去了,毕卡比亚就是那种跑到别处去的人,他一辈子都那样。"[4]杜尚承认:"我像毕卡比亚那样,对变动有一

[1]（美）卡文·托姆金斯:《达达怪才:马塞尔·杜尚传》,张朝晖译,上海人民美术出版社,2000年版,第54页。
[2] 同上。
[3]（美）卡文·托姆金斯:《达达怪才:马塞尔·杜尚传》,张朝晖译,上海人民美术出版社,2000年版,第73页。
[4] 王瑞芸:《杜尚传》,广西师范大学出版社,2017年版,第99页。

种狂热。"[1] 对于一个 24 岁的年轻人来说，毕卡比亚让杜尚看到了另一种生活态度，这种全新的态度有别于他那外省公务员家庭的保守教导。在杜尚的父亲和兄长看来，设定目标，靠不断地努力去挣得成就，这是成长的必经之路，必须遵循。杜尚在这个家庭中是弱小和受庇护的，尽管自在、无需承担责任，但他并不清楚还有其他的活法。和毕卡比亚在一起，让他看到，人原来可以靠蔑视和否定一切来支撑人生。这实在令人振奋。杜尚说："显然，这为我打开了一个新视野。"[2] 新视野是什么？是如何对待艺术，当然还有喝酒、派对、飙车，女人，甚至鸦片，尽管杜尚从未尝试。

可见，毕卡比亚这种游戏炫耀，蔑视原则的艺术态度、人生态度对杜尚影响很大。

毕卡比亚并非整日玩世不恭、饮酒作乐的家伙。他曾在弗拉德·卡蒙的画室认真严肃地学习过五年的绘画，卡蒙也是布拉克和杜尚哥哥雅克·威伦的老师。毕卡比亚变动的性格，让他的绘画风格从印象派、后印象派到野兽派都尝试了一遍。1905 年，他成功地举办了个人画展，评论界认为毕卡比亚似乎是应运而生，富有魅力。

[1] 王瑞芸：《杜尚传》，第 2 版，广西师范大学出版社，2017 年版，第 99 页。
[2]（美）卡文·托姆金斯：《达达怪才 马塞尔·杜尚传》，张朝晖译，上海人民美术出版社，2000 年版，第 55 页。

那时,他的作品大都是印象主义式的绘画。和杜尚相识的时候,他的画风正在后期印象主义与立体主义中变换。而杜尚给了他一个新的视野。他开始对女性裸体感兴趣,并和杜尚共同探索,逐渐发展成一种类似机器形象的画风。

1913年,美国纽约举办国际艺术现代大展,就是著名的军械库画展。来自欧洲的现代艺术作品,引起了极大的反响,震撼了美国。毕卡比亚是唯一一个前往美洲大陆参加这次画展的欧洲艺术家。他像旋风一样,无拘无束的性格深受美国人的欢迎。在接受多家报刊采访时,毕卡比亚强调了自己作为一个立体主义领导人对现代艺术的看法。在军械库展结束两天后,毕卡比亚又在纽约的阿尔弗莱德小画廊举办了个人展览。在这些活动中,毕卡比亚认识了许多美国著名的艺术家、作家、编辑、社会活动家,甚至成了纽约现代艺术291画廊的明星。当他回到法国后,美国的朋友写信说:"你会想念这个小地方,正如我们想念你。"

1919年,毕卡比亚在瑞士疗养时认识了在那里组织苏黎世达达的扎拉。扎拉在评论性刊物《达达》第三期上热捧毕卡比亚,称他是"反画家",高呼"毕卡比亚万岁"。之后,毕卡比亚回到巴黎组织了巴黎达达。他在秋季的独立沙龙展上,展出了自己机械风格

《圣母院阳光的影响》1906年 毕卡比亚

《非常罕见的地球图片》1915年 毕卡比亚

《春天》1912年 毕卡比亚

的绘画。尽管和毕卡比亚关系甚密,杜尚却没有正式介入热闹的达达。这时候的杜尚,心系纽约。在去纽约前,他完成了三件作品,《丹尼尔牙医的支票》、*L.H.O.O.Q.*、《500 cc 巴黎的空气》。这些作品都带有强烈的达达色彩,轻松、搞笑、幽默的做法和以往煞费苦心的画面探索全然不同。1920 年,当扎拉从苏黎世来到巴黎后,巴黎达达的活动更是风起云涌,热火朝天。扎拉希望在美国的杜尚能寄一些作品给他,在几次三番的邀请下,杜尚只回复了几个字的电报:"给你个球。"[1] 不过,毕卡比亚将《丹尼尔牙医的支票》和 *L.H.O.O.Q.* 发表在自己的杂志《食肉类》上。*L.H.O.O.Q.* 是毕卡比亚自己买了一张明信片仿造的。当杜尚从美国回到巴黎时,毕卡比亚把他介绍给了达达团体的人,大家对他仰慕已久。后来成为超现实主义发起人的布列东,也是在达达团体中和杜尚相识的。布列东立刻感受到他与杜尚在心灵上的沟通与默契。团体中还有一位年轻人马索特,同样生动地描绘了他在毕卡比亚公寓看见杜尚时的情景:"有什么人从窗前走过,而且他的衣兜里还装着一瓶科涅克白兰地,那是我一年前就听说过的杜尚。他的每一个动作,说的每句话经常在我的脑子里复现,这仿佛对我未来的发展提供了许多启迪,我马上喜欢上他那张脸,那个令人羡慕而又无与伦比的清晰的轮廓,他

[1] 王瑞芸:《杜尚传》,第 2 版,广西师范大学出版社,2017 年版,第 189 页。

的服饰、动作、言谈举止都透着庄重和优雅,他那高贵而时兴的气质,表现出十分细腻而精致的教养。"[1] 这种对杜尚外表和气质的崇拜着迷,似乎发生在很多人的身上。尽管杜尚在不同的达达宣言上有过几次签名,但他从未想过加入他们,他唯一介入的是毕卡比亚发起的一次活动。毕卡比亚邀请了 50 个人,在一幅名为《含卡科奇的眼睛》的作品上签字或画画,杜尚写了罗丝·萨拉维的名字,并在这个名字的前面加上了字母 R。在签名的两边他贴上了两张自己的小照片,一张留着非常短的头发,是从布宜诺斯艾利斯回来时照的,另一张是他剃成五角星的后脑勺,这就是杜尚自己的达达。

在杜尚的眼中,达达主义者过于胡闹,没有真正的幽默感,不过,除了毕卡比亚。只要是毕卡比亚的邀请,他都会照做。1924 年,毕卡比亚将达达玩到了舞蹈、戏剧和电影等其他领域。在他编导的电影《间隙》中,杜尚和曼·雷充当演员,坐在一家戏院建筑的顶上下棋,表情夸张,看上去十分搞笑,下棋结束时,一股强大的水流冲过了棋盘。在毕卡比亚编排的戏剧中,杜尚还赤身裸体地扮演过亚当的角色。

1926 年,杜尚买下了毕卡比亚 80 幅艺术作品,这些作品代表了毕

[1]（美）卡文·托姆金斯:《达达怪才:马塞尔·杜尚传》,张朝晖译,上海人民美术出版社,2000 年版,第 203-204 页。

《含卡科奇的眼睛》1921 年 毕卡比亚

"杜尚扮演亚当"

电影《间隙》剧照 1924 年 毕卡比亚

卡比亚各个时期的风格，有油画、素描和水彩画。杜尚甚至把这些作品精心地重新装框，并设计了一本由罗丝·萨拉维作序言的图录，然后全部拿去拍卖。这是他尝试的第一笔艺术品生意，这次拍卖被认为是相当成功。自此，杜尚在他的人生轨迹中又走出了另一条道路——艺术画商。毕卡比亚和他之间也由此增加了一层关系，除了挚友、艺术合作者之外，他们是艺术商业上的合伙人。作为挚友，毕卡比亚对待艺术、生活的态度，启迪了杜尚，但在艺术商业上，杜尚却是独辟蹊径。

1953年，毕卡比亚去世，杜尚给他发去了电报："亲爱的毕卡比亚，我很快就要和你见面的。"[1]

1967年，法国专栏作家卡巴纳采访了80岁的杜尚，他问："谁是您最好的朋友呢？"杜尚回答："肯定是毕卡比亚，可以说他是一个搭档。"[2]

对于喜欢推敲用词的杜尚，他认为，形容他和毕卡比亚之间的关系，"搭档"一词比"朋友"更好。

[1]（法）皮埃尔·卡巴纳：《杜尚访谈录》，王瑞芸译，广西师范大学出版社，2013年版，第168页。
[2]（法）皮埃尔·卡巴纳：《杜尚访谈录》，王瑞芸译，广西师范大学出版社，2013年版，第194页。

我现在可以坐飞机的头等舱旅行

2020 年 4 月 29 日

1921—1922 年，杜尚萌发了不想画画的念头。

这个时期的杜尚关于艺术的想法好像已经用光，未完成的作品《大玻璃》已经搁置了 7 年。杜尚说他越来越没有兴趣，"我变得很讨厌它了"，"我问自己，继续下去的用途是什么呢？"在给朋友罗奇的信中他又说："对当一名画家或做一名制片人感到厌倦了。"[1] 不过，面对无奈的瓶颈，杜尚并不像其他艺术家那样沉溺酒色甚至试图自杀，那种用悲剧手法去跨越极限的做法对他不合适。杜尚仅仅是将视线挪开。有两个事情可以帮助他，一是下棋，二就是挣钱。

杜尚开始尝试推销一种小金属手链的业务，每只可赚一美元。他试图说服达达领袖扎拉，让他负责欧洲市场的推销，自己在美国拓展这项业务。杜尚还和一个移民美国的法国艺术家共同开了一家专门染布料和羽毛的商店，这位艺术家是染料工艺方面的专家。杜尚用

[1]（美）卡文·托姆金斯：《达达怪才：马塞尔·杜尚传》，张朝晖译，上海人民美术出版社，2000 年版，第 208 页。

从父亲那里借的 3000 法郎来合股创业,"我已经是个生意人了"[1]。杜尚在写给曼·雷的信中宣布:"哈特尔和我买了一个染色商店,他染色,我直接接活,如果成功的话,我们不知道会做些什么。"[2]然而,只持续了半年,梦想就破灭了。

1922 年秋天,杜尚曾在信中与美国艺术藏家阿森伯格谈到艺术商品买卖的事宜,建议阿森伯格通过巴黎画商罗伯格卖掉他收藏的毕加索的作品,杜尚说自己可以从中做介绍,这是他一生中第一次表示愿意从事艺术品商业活动,然而阿森伯格并没有请杜尚帮这个忙。

《大玻璃》的工作几乎停止,当斯蒂埃格里茨和奥基芙来到杜尚的画室时,发现那里一片狼藉,满是尘土。此时的纽约生活对杜尚而言十分的不顺。他感到落魄和无奈,艺术停滞,生意惨败,加上生活的窘迫,杜尚决定返回巴黎。之后的 20 年,直至第二次世界大战德国入侵巴黎。杜尚基本都是居住在巴黎的。

杜尚从 1923 年回到欧洲开始,便不再是一名艺术家了。美国作家托姆金斯在《杜尚传》中写道:真实的情况是从 1918 年至 1933

[1](美)卡文·托姆金斯:《达达怪才:马塞尔·杜尚传》,张朝晖译,上海人民美术出版社,2000 年版,第 211 页。
[2] 同上。

年大约十四年间,杜尚的任何活动都很少与艺术相关。[1] 这里的"艺术"一词,应该是指的绘画。

杜尚把所有的心思都用在参加各种象棋锦标赛上,他对自己新的赞助人杰凯斯·杜赛特表示,在外比赛的日子令他十分开心。杜赛特是巴黎一家时尚女装店的老板,拥有大量的艺术收藏品。在第一次世界大战前,他卖掉了自己收藏的18世纪法国绘画、陶瓷和家具。现在,他聘请布列东为艺术顾问,开始收藏最新的现代艺术品。1924年,他们去参观了毕加索的画室,买下了著名的《亚威农少女》。同时,在布列东的推荐下,杜赛特也买进了两件杜尚的作品。之后,杜赛特又向杜尚定制了新的作品,这件作品类似光学机器,即后来的作品《转动的半圆》。尽管有杜赛特的收藏和资助,杜尚的精力依然不在艺术创作上。在象棋比赛间隙,他又开始对玩轮盘赌发生了兴趣。在给毕卡比亚的信中,他谈到了许多轮盘赌的细节,并说自己经常会赢。他说:"我并没有放弃当一名画家的想法,我现在用偶然性来画画。"[2] 什么是他说的偶然性画画?这便是《蒙特

[1](美)卡文·托姆金斯:《达达怪才:马塞尔·杜尚传》,张朝晖译,上海人民美术出版社,2000年版,第218页。
[2](美)卡文·姆托金斯:《达达怪才:马塞尔·杜尚传》,张朝晖译,上海人民美术出版社,2000年版,第224页。

《蒙特卡罗契约》1924 年 马塞尔·杜尚　　　　　　曼·雷拍摄杜尚头像 1924 年

卡罗契约》，一个具有强烈商业开发意识的作品。杜尚称自己研究了一个数学推算方法，可以用于轮盘赌博。他将《蒙特卡罗契约》印刷了 30 张，并在上面签有罗丝·萨拉维的署名，每张售价 500 法郎。按照契约背后的条文，投资者的投资，将用于杜尚对轮盘赌系统方法的探索以及科特达祖尔矿山的开发。购买者可以每年得到他们投资 20% 的分红。在契约的画面中，是艺术家曼·雷拍摄的杜尚头像：他的脸颊上涂满了剃须泡沫，头上顶着象征魔鬼的犄角。

杜尚给纽约的《小评论》杂志编辑寄去一份，在这本杂志上做起了广告。广告上说，假如什么人想经营艺术品投资的生意，这儿有一项投资杰出艺术品的良机，光是马赛尔·杜尚的签名，就远远高出那 500 法郎。之后，大约 12 个人买了契约的印刷品，其中包括杜塞特。

对于这些事情，凯瑟琳·德雅和布列东都感到不解和失望。他们觉得，对于杜尚这样一个智慧、敏锐和富有创造力的人来说，这些事情是有害和令人沮丧的。

1926 年，杜尚买下了毕卡比亚的 80 幅作品，包括油画、素描和水彩。这些作品是毕卡比亚各时期不同风格的代表作。杜尚将大多数的作品重新装框，并编辑了一本由罗丝·萨拉维做序言的图录。3 月

8日举办的拍卖会非常成功，杜塞特买下了6幅毕卡比亚达达时期机械风格的水彩画，布列东买了5幅，而杜尚获得了10%的利润。这是杜尚第一次成功的艺术品经营活动。

1924年，杜尚的朋友，美国艺术品藏家约翰·昆恩去世。昆恩是爱尔兰人，律师。他曾四处游说，废除了美国已经实行了20年的进出口艺术品税。1913年，昆恩参观了美国军械库艺术展，自己也因此买入了不少现代艺术作品，从而成为一个艺术品收藏家。杜尚初到美国时，昆恩是杜尚教授法语课上的学生，他帮助杜尚找了一份图书馆的工作，并请杜尚翻译一些与法国来往的信件，以此补贴生活。在杜尚身体和心情不佳的时候，还出资让他去海边疗养。这个阶段，昆恩对杜尚的帮助极大。

约翰·昆恩的藏品包括50幅毕加索的作品，修拉的《马戏团》、卢梭的《正在睡觉的吉普赛人》，还有德朗、马蒂斯、布朗库西、威伦以及杜尚的作品。因为昆恩没有子女，所以，在他去世后，大量的艺术品遗产被决定组织拍卖，这一消息震动了欧美。不过，当时的现代艺术市场还未发展到可以一下接受这么一大批艺术品的程度，巨大数量的藏品一下涌入市场，可能会导致作品的跌价。杜尚和他的好友罗奇商议后觉得应该在拍卖前共同买入一些昆恩的收

藏品。他们买下了杜尚自己的4幅作品，另外还有29件布朗库西的作品。杜尚将自己的作品《下棋》，转手卖给了布鲁塞尔的收藏家。罗奇收藏了另一幅杜尚的作品《关于小妹妹》，另外两幅，在1927年的拍卖会上分别由斯蒂埃格里兹买下了《棕色皮肤》，阿森伯格买下了《下楼的裸女第一号》。之后，杜尚开始经营布朗库西的作品，他找到了在纽约的艺术商约瑟夫·布鲁摩。1926年秋天，布鲁摩在自己画廊为布朗库西举办个人展览，其中的展品主要来自昆恩的藏品。杜尚带着他工作室收藏的20件布朗库西的作品，远渡大西洋，乘船来到纽约。这次展览，杜尚和罗奇卖出了布朗库西6件作品，换回7100美元，这让他们收回了原来的投资。展览结束后，杜尚又负责将剩余的作品打包运往芝加哥，在那里再展出一个月。1927年1月，杜尚参加在美国艺术馆举行的为期三天的约翰·昆恩藏品拍卖会（这是第二次拍卖，1926年10月在巴黎已举办了一次）。杜尚在这次拍卖会上买下了毕加索的两幅油画和一幅德朗的素描，还有他哥哥威伦的作品《猫》。2月，杜尚又带了几箱未卖出的布朗库西的作品回到了巴黎。来去匆匆，风尘仆仆，杜尚似乎在艺术品经销市场中走出了一条路。从1927年杜尚离开纽约回巴黎的一张照片中可见，杜尚满脸笑容，这样的笑容很少看到。他身穿长款裘皮大衣，手拿礼帽，俨然是游走于欧美两地淘金的富商。

1927年杜尚离开纽约去巴黎

"这是百分之百的错误"

在回巴黎的轮船上,他和跟随他结伴而行的一位年轻人谈笑风生,边抽烟边讨论有关色情艺术的话题。这位年轻人在布朗库西的画展上和杜尚相遇,他劝说自己百万富翁的父亲买下了布朗库西的大理石雕塑《空中的鸟》。年轻人喜欢电影制片,对现代艺术又非常迷恋,杜尚就鼓动他去巴黎和曼·雷一起进行实验电影探索,他欣然答应一同前往。

1927年的春天,杜尚开始与汽车制造巨商的女儿莉迪娅恋爱。

与五年前相比,因为艺术品的生意,杜尚显然已经不同了。

托姆金斯说:"对杜尚来说变成一个艺术商显得更为新奇。"[1]

事实上在此之后,对于杜尚的理解,无论是艺术还是思想,都不应该撇开商业意识。

1930年,阿森伯格从美国来信,要求杜尚帮他买布朗库西的大理石石雕《新生》。这件作品原本是昆恩收藏,现在已经到了罗奇和杜尚手中,杜尚很愿意帮这个忙,尽管阿森伯格对杜尚的1000美元开价感到震惊,最终还是接受了。从此,杜尚成为阿森伯格在欧

[1]（美）卡文·托姆金斯:《达达怪才:马塞尔·杜尚传》,张朝晖译,上海人民美术出版社,2000年版,第232页。

洲的艺术品代理人和采购人。那些年,杜尚帮阿森伯格在欧洲收购了 35 件作品。

1933 年秋天,布鲁摩画廊又要为布朗库西举办个展,这次无需布朗库西亲自出面,杜尚会作为全权代表打理整个过程,安排了 58 件作品进行展览,关注和收集了有关展览的评论和观众的反映意见。之后又去费城见了收藏家巴纳斯,向他推荐收藏布朗库西的作品。杜尚奔走于画廊、博物馆、艺术家、藏家之间,在艺术品、艺术展的宣传、策划、营销,无论哪一方面,杜尚都得心应手,操作自如,他可称之为是一个全方位称职地道的艺术商人。

除了艺术品经营活动,这个时期杜尚完成了他一个重要的作品《绿色盒子》。在这个盒子中,杜尚搜集了与《大玻璃》直接相关的 72 条笔记、一些素描,另外还有他早期的 17 幅作品。这些东西并未装订成册,而是以散页的形式放置在一个绿色的盒子里,因而被称为"绿色盒子"。

杜尚计划将《绿色盒子》印制 300 套,另外加上 10 套精装版本。为了印刷绿色盒子,杜尚动用了父母给他的一部分遗产,另外还求助于罗奇,用手中的一件布朗库西的雕塑作为抵押,向罗奇借贷了 5000 法郎。1934 年,第一批《绿色盒子》正式出笼,出版商是罗

《绿色盒子》1934 年 马塞尔·杜尚

丝·萨拉维。仅到年底，杜尚就已经卖出了35套和10套精装本，基本上收回了印刷投资。1935年，在《绿色盒子》的基础上，杜尚又萌发了继续做一个包括自己所有作品在内的盒子，那就是后来著名的《手提箱中的盒子》。"一个包括我以前任何作品的册页"[1]，杜尚在给德雅的信中这样描述道。他将自己认为值得保存下去的作品，都按缩小的比例复制出来。他计划先复制10幅比较好的作品，然后卖出去，接着再完成整套册页。托姆金斯说："《绿色盒子》的销售已使他收回成本，所以杜尚觉得他如果能完成这个册子，卖得肯定会更好一些。"[2]

这一时期的另一件作品，光学玩具又称《凹板浮雕》，就更带有直接的商业倾向。

杜尚设计了几个不同中心的圆和椭圆形，将它们印制在唱片上，唱片转动时，这些图形就变成了三维空间的形象。做6张这样的唱片形成一套，每套卖14法郎。在每年一度位于凡尔赛附近的业余发明者展览会上，杜尚赶制了500套这样的《凹板浮雕》。开幕的那

[1] （美）卡文·托姆金斯：《达达怪才：马塞尔·杜尚传》，张朝晖译，上海人民美术出版社，2000年版，第256页。
[2] （美）卡文·托姆金斯：《达达怪才：马塞尔·杜尚传》，张朝晖译，上海人民美术出版社，2000年版，第257页。

《凹版浮雕》1935 年 马塞尔·杜尚

天,杜尚亲自到场,在自己的摊位前宣传。当时,罗奇忍不住诱惑去了展览会,他以不屑的口吻回忆道:"他周围的唱片都在转。"[1] "有的在水平转,有的在垂直转……但我必须说,杜尚的这小把戏一点儿也不吸引人,寻找乐趣的参观者很少在他的摊位面前停步……当我走到杜尚的摊位面前时,他笑着对我说:'这是个百分之百的错误,至少这一点十分清楚。'"[2] 展览的前三天,杜尚仅卖出了3个,两个卖给了好友,另一个卖给陌生人。而在之后的一个月里,杜尚雇佣助手帮他看摊,连一件都没有卖出。杜尚并没有就此停步,他想方设法在艺术圈内推销自己的作品,把一套寄给了美国的德雅,另外几套寄给了纽约的批评家麦克布莱德,他希望能在纽约得到推广。杜尚还对德雅说,这个作品已经拿给巴黎的几位光学科学家看过,他们认为这是一种前所未有的形式,产生了迷幻般的空间形象,甚至可以帮助盲人恢复视力。果然,德雅将《凹板浮雕》推荐给了纽约现代艺术博物馆的馆长阿尔弗雷德·巴尔,让他放在艺术礼品店售卖,并建议在接下来的"立体主义和抽象艺术"的展览中,展出这件作品。

[1](美)卡文·托姆金斯:《达达怪才:马塞尔·杜尚传》,张朝晖译,上海人民美术出版社,2000年版,第257页。

[2] 同上书,第258页。

1941年，杜尚完成了第一件《手提箱中的盒子》，这是一个带手柄的皮革手提箱，里面装载着69件各自独立的作品。杜尚已经用了6年的时间来完成内部册页的制作，它制作精美、设计巧妙，是一部关于私人作品的视觉自传，是一座微型的私人艺术博物馆。之后，对于这只手提箱的复制生产，动用了更多的人力，经过了漫长的时间，陆陆续续一批一批地做，时间跨越30年，直至1971年才将最后一件完成，大约生产了100多套。其中帮助制作的人有美国著名的音乐家约翰·凯奇的妻子珍尼亚·凯奇，还有马蒂斯的孙女杰克林·马蒂斯。

付出如此代价复制自己的作品，是出于什么样的考虑呢？杜尚声称并十分强调的艺术理念不是拒绝重复自己吗？

杜尚不光复制自己的作品，也请他人复制自己的作品。他甚至认为，这样的作品可以被视为是两个人共同完成的。早在1914年，他完成了现成品《晾瓶架》。当杜尚离开巴黎后，《晾瓶架》被他的妹妹在清理画室时当垃圾扔掉了。后来出现的《晾瓶架》是他委托曼·雷在法国重新购买的。

阿森伯格对收藏杜尚的作品近乎疯狂，他希望得到杜尚所有的作品。1915—1918年间，他买到了杜尚的《下楼梯的裸女第一号》，

这幅作品其实是在原作放大照片的基础上加工染色而成，杜尚在这件复制品上签上了"马塞尔·杜尚 1912—1916"，以证明这幅作品是原作的儿子，真正的原作阿森伯格直到 1930 年才拥有。早期，杜尚并没有意识到，自己的现成品和绘画一样有等同的价值。他常常喜欢把现成品送给朋友，《隐藏的声音》送给了阿森伯格，《药房》送给了曼·雷。

1953 年，杜尚开始允许年轻的艺术家悉尼·杰尼斯复制自己的作品，杰尼斯为一次达达展复制过《自行车轮》和《泉》。

1961 年，两位瑞典艺术家为在斯德哥尔摩举办的画展复制了杜尚的《大玻璃》。这件复制品又在 1963 年，被借往美国加州帕萨迪纳艺术博物馆举办的杜尚个人展展出。1966 年英国艺术家汉密尔顿组织了伦敦泰特美术馆杜尚的全部作品展。这位英国波普艺术的代表对杜尚有着浓厚的兴趣，他深入研究杜尚的作品和笔记，曾经花了三年时间翻译了英文版的《绿色盒子》笔记，详细解读了关于大玻璃和绿色盒子笔记之间的关系。他认为瑞典艺术家的《大玻璃》复制品与原作相去甚远，在泰特艺术馆展览中，《大玻璃》复制品是他自己花了一年时间亲手制作的。在制作的过程中，他从美国收集了有关《大玻璃》的所有参考资料，并不断地写信请教杜尚。

在这件作品上，汉密尔顿和杜尚共同签名，被认为是他们共同合作的作品。

杜尚认为，现成品不应该是独一无二的作品，没有理由阻止别人去复制他。

如果说这些复制品的作用仅仅是参加展览，而非出售，那么，米兰画商阿托洛·施瓦兹的复制就让许多人大为震惊。德国超现实主义艺术家恩斯特对此曾说，现成品所建立的美学价值，也向商业价值妥协了。

施瓦兹自称，杜尚建议他在有限的印刷品中复制一些重要的现成品。施瓦兹对复制品的要求是与原作无任何误差，对于这一点，杜尚十分满意。施瓦兹请了一位米兰的陶瓷家，根据斯蒂埃格里兹的照片复制了《泉》，杜尚给予了认可。1964年，施瓦兹在画廊中将杜尚的13件展出作品介绍给米兰的观众，这些作品全部都是复制品，每件又复制8个，每套复制品的价格是2.5万美元，施瓦兹和杜尚将平分收益。

施瓦兹的做法，可以让杜尚获利。他不仅认可，而且相当满意。80年代施瓦兹复制的一件《自行车轮》私下里已经卖到35万美元。

艺术品是否可以进行商业性副本的复制？意义何在？

杜尚说："我们现在可以乘飞机的头等舱旅行。"[1]

杜尚的聪明，是他从不回避矛盾的言行。晚年，他把所有的复制活动丢给了他的崇拜者和追随者，而他可以一如既往地发表关于不要重复自己的观点。

[1]（美）卡文·托姆金斯：《达达怪才：马塞尔·杜尚传》，张朝晖译，上海人民美术出版社，2000年版，第348页。

真正的转折点

2020 年 6 月 3 日

1912 年，马塞尔·杜尚完成了他的作品《下楼梯的裸女》。他将这幅作品提交到了巴黎春季独立沙龙参展，在展览开幕的前一天，杜尚的两个哥哥被评委会委派来和他商议作品之事。杜尚在 50 年后回忆起当年的情景。那天，他们穿得过于正式，黑色的礼服像去参加葬礼一样。他们说："立体主义艺术家们认为它有点出格"，"你至少应重新考虑一下作品的标题"。[1] 看来，委员会当时并非完全拒绝它，只是需要改变一点就能参展。然而，杜尚的决定是拒绝。他不修改，不参展。

《下楼梯的裸女》被拒的原因是什么？是杜尚画得不够好，还是资历太浅。杜尚的研究者们并未过多追究，他们更感兴趣的是杜尚被拒后做出的选择和这一事件对他艺术生涯的影响。我们可以还原 20 世纪最初十年法国巴黎前卫艺术的生态环境，从各艺术派别

[1]（美）卡文·托姆金斯：《达达怪才：马塞尔·杜尚传》，张朝晖译，上海人民美术出版社，2000 年版，第 72 页。

之争的背景中去看待杜尚事件。

当时的巴黎，每年有两个重要的展览，一个是春季独立沙龙展，另一个是秋季沙龙展。这两个展不像其他艺术沙龙展那样只限于正式的美术协会成员才能参展，它可以向任何艺术家开放，只要作品被评审委员会通过，并且入选3次后就能成为沙龙的会员，以后参展再不需要通过评审。1908年的秋季沙龙展，杜尚的两个哥哥都是展览执行委员会委员，当年杜尚入选了3幅作品。1909年，杜尚在秋季沙龙展上又有3幅作品入选，到1910年秋季沙龙展上杜尚更是顺利展出了5幅作品。自此，27岁的杜尚已经完成了3次入选，这意味着今后的展览他不再需要评委会的评审就可以参展了。尽管杜尚如此顺风顺水，但那时他的作品在艺术界并未产生很大的反响，一些批评家认为没有什么值得评说的。

1910年的巴黎丁香咖啡馆，常常有一群画家在此聚会讨论正在兴起的立体主义画派，他们是罗伯特·德劳奈、阿尔伯特·格雷茨、亨利·勒福科尼耶、费尔南·莱热。立体主义起自毕加索和布拉克。他们试图使画面不再像一扇向外打开的窗口，绘画的空间被压扁，图像和背景融合，具象和抽象并置，最关键的是打破了固定的观察视角，将不同视点下的图像叠加组合在一起。丁香咖啡馆的艺术

家们对立体主义非常热衷,他们聚集在一起激烈地讨论关于这一新派别的理论和原则。在作家阿布利奈尔的支持下,他们说服了独立沙龙评审委员会,给出一个大厅,让他们在1911年春季沙龙举行一次集体联展。开幕的那天,场面的确轰动一时,在四十一号大厅展出了这些新生代艺术家的立体派作品,观众将这里围得水泄不通,除了看热闹,许多人都带着自己准备好的愤怒来抨击这些让人困惑的绘画。阿布利奈尔在《不妥协派报》上发表了长篇评论,用犀利的语言抵挡暴风骤雨般的负面抨击。也正因为这篇评论,阿布利奈尔成为立体派运动的拥护者和代言人。然而,真正的立体派创始人毕加索和布拉克却远远地离开了,没有参加这次展览。他们不想与这些习惯于在理论上空谈的家伙搞在一起。毕加索和布拉克两人的作品常常出现在巴黎的卡恩韦勒私人画廊,以巨大的革新面貌让公众应接不暇,引领艺术风潮。那些在丁香咖啡馆的艺术家们,常常被卡恩韦勒视为是立体派的二传手,冒牌货。和毕加索不同,对于四十一厅的这伙人来说,立体主义应该具有社会内涵,应该关注城市现代化的建筑和生活,比如阿尔伯特·格雷茨的作品《足球队员》和罗伯特·德劳奈的作品《埃菲尔铁塔》。而毕加索他们只是以日常用品为素材,画一些桌子上的静物。

不过,尽管1911年春季沙龙展是没有创始人的展览,但却影响非凡。

《埃菲尔铁塔》1911 年 罗伯特·德劳奈　　　　《足球队员》1912 年 阿尔伯特·格雷茨

这群艺术家迅速地扩大了自己的组织。

1911年秋天，杜尚兄弟三人已经融入了这个团体，他们和四十一厅的立体派艺术家来往密切，还说服了下半年秋季沙龙展的评委，将他们作为一个团体展出作品。每逢周日，他们都会聚集在杜尚哥哥的家中，热烈讨论。因为在普泰克斯，所以被称为普泰克斯团体。团体还吸收了巴黎及其他一些绘画协会的艺术家。在这个群体中，艺术家们代表着完全不同的审美取向，但他们都热心于探讨正在兴起的立体主义革命。除了周日在普泰克斯的聚会以外，周一他们还会去格雷茨位于库尔布瓦的郊外画室，或依然去丁香咖啡馆。

从格雷茨和梅清格尔1912年写的《立体主义》一书中可以看到，这一群体当时讨论的核心议题是反对视网膜艺术。艺术原本是可以通过形象启迪智慧、宣传真理、教化人类的，写实主义绘画把这一切全给否定了。他们看到古斯塔夫·库尔贝把艺术变成了一门专事视网膜的行为，艺术家变得像傻子一样只画看得见的东西。如今，艺术家都在开始寻找远离视网膜的艺术，探索超物质的视觉感受。

普泰克斯的立体派艺术家以艺术开启智慧为基础，设立了以科学为依据表达第四维度的目标，试图理解和表达第四维度的概念。事实上，20世纪头十年，对于宇宙中超越时空观念的第四维度的探索，

在许多国家相继兴起，法国和英国的报纸、杂志、卡通漫画都出现了这一话题，四处传播，甚至还有以第四维度名称设立的作文比赛。直到爱因斯坦相对论的出现，才把第四维度扫到了历史的角落。当时，许多科学上的新发现，让越来越多的人认为，一些看不见摸不着的东西更具有重要的作用。比如 X 光射线和放射性物质，又比如无线电波和电磁波。另外，对于事物是建立在连续的基本结构上的看法，也受到质疑。普泰克斯群体的艺术家，希望通过第四维度去发现更能接近真理和真相的东西，建立一种全新的艺术表达的标准。他们常常聚集在一起，听一位叫莫里斯·潘塞的小伙子讲解数学和第四维度。潘赛是做精算保险业务的。杜尚却总是静静地旁听，不参与任何辩论。他也默默地研读一些数学著作。在他当时的《大玻璃》笔记中，就记录了关于这些数学家著作中的理论，并用其中的原理进行了一些运算。不过，他最终获得的认知不是数学的，而是诗意的。他说，光落在一个三维的物体上，投射出二维的影子图像，那么，我们的三维世界为什么不能被看成是一个四维世界的投影呢？但在晚年的采访中，杜尚讥讽地说道，第四维度是一件不懂也能聊的事。

普泰克斯聚会并非总是高谈阔论，他们在午后的树荫下打保龄球、射箭和玩一种靠骰子推木马前进的游戏。杜尚亲手刻木马和制作游

戏的道具。杜尚兄弟还养了一只暹罗猫和一只叫"公交车"的老柯基犬。聚会时他们常常饮酒作乐,气氛融洽。

1911 年,杜尚绘画的革新最为明显。在春季,杜尚的作品还带有明显的主题寓意性,手法写实。比如《灌木丛》,画中有两个女子,一个站立,一个跪下,一个金发,一个是黑发,肤色的差别也明显,可以看出这是两个不同种族的妇女,似乎在完成某种庄重的仪式。

另一幅《春天里的年轻人和女孩子》更像传统的宗教题材亚当与夏娃。

到了 1911 年秋天,杜尚开始抛开文学性的寓意,对立体主义风格进行实验性的探索,画面形象以生硬僵直的线条代替了原有的圆润,组合交叠的体块试图表达一个形象在空间中的运动变化。比如,《杜希妮的肖像》,描绘了一个杜尚在街上常常遇见的陌生妇女,画面展现了这个妇女在五个不同方向、不同视角下的样子,头部分开,身体却以几何块状并置交叠。作品《关于小妹妹》,人物身体拉长变形,以抽象几何的轮廓简单地再现弯坐的动态。另一幅《桑纳塔》则是从春季画到秋季才完成的作品。这幅作品让我们更明显地看到杜尚的转变,从寓意主题到立体主义跨越的转变痕迹。作品描绘了杜尚家庭音乐会的场景,母亲和他的三个姐妹被描绘成一如

杜尚和两个哥哥在普泰克斯 1912 年

"第四维度是一件不懂也能聊的事"

既往地各做各的事情，演奏着同一首曲子，却相互冷漠而毫无交流。人物在灰色惨白的色调中，几何直线的造型显得僵硬而各自为阵。在这些作品中，与毕加索分析立体主义不同，杜尚并没有表达同一个形象在不同视点下的重叠。他的实验，着重在人物体块上，更趋于几何机械感，以及形象在空间中的位移运动。但可以看出，此时杜尚的探索显得如此的生涩不得要领。

转机似乎来自另一幅作品《下棋者的肖像》。这幅作品创作于1911年12月，杜尚为这幅作品画下了7幅草图，作品的主题一如既往地描绘了他喜欢的下棋，有几幅草图带有明显的人物特征，而另一些却将人物简化为几何状的线条勾勒、线条的重复叠加和移位。《下棋者的肖像》开始了带有个人风格的创作，被研究者视为是有别于立体主义的作品。画面除了形式探索以外，还突出表现了下棋者的思索和两人对弈时的紧张气氛。

1911年12月，杜尚创作了《下楼梯的裸女第一号》。据他自己所说，这幅作品只是在创作一首诗歌的插画时偶然获得的灵感。《下楼梯的裸女第一号》还保持着某种可见的人物特征，而《下楼梯的裸女第二号》，就根本无法分辨人物的性别特征了。一连串连续的机械块状拼接出下楼的动作，形象的移位表达了强烈的运动和速度感。

《灌木丛》 1910—1911 年 马塞尔·杜尚

《桑纳塔》 1911年秋 马塞尔·杜尚

《下棋者的肖像》 1911年12月 马塞尔·杜尚

与 10 月杜尚创作的《火车上伤心的年轻人》相比，两件作品形式上似乎更有某种联系性。《火车上伤心的年轻人》表现了杜尚从巴黎乘火车回家乡的情景。在画中看不到年轻人悲伤的脸孔，刀削似的块状几何形让人模糊地联想到一个弯身忧郁的人物，重复叠加表达了列车在运行中的晃动。黄褐色调让整体的气氛布满了强烈的忧伤感。

从杜尚 1911 年一年中创作的作品可以看出，他绘画的风格发生了一系列连续的变化。不过，尽管画风变了，可他对作品标题的命名方式从未改变。他始终喜欢采用那种寓意性的、文学性的、有内涵的话语，哪怕画面和标题没有任何联系，他更喜欢这种矛盾、幽默和游戏，这就是杜尚的风格。

当然，问题恰恰在此。1912 年春季独立沙龙展前，杜尚提交了他的《下楼梯的裸女》。普泰克斯艺术家群体对这次展览寄予了很高的期望，他们要再次用一个大厅隆重推出群体艺术家们的新作，在公众面前引发最大程度的曝光。格列兹和梅清格尔是这次展览的带头人，他们确立的展览理念是彰显理性的立体主义及他们探讨的科学的第四维度观念。杜尚的作品，在评审中被认为不符合此次参展的原则。其原因集中在两个方面，一方面是作品的标题，标题带

《火车上伤心的年轻人》 1911年10月 马塞尔·杜尚　　　《下楼梯的裸女第二号》 1912年 马塞尔·杜尚

有明显的文学描述性的寓意，甚至有情色的暗喻。什么裸女下楼！要么像古往今来一样，裸女斜躺在床上，要么扭动身姿手举瓦罐，或者让标题与画面吻合，改为"运动的研究"或者"无题记号"都可以。《下楼梯的裸女》这一标题不仅与画面矛盾，更有悖于普泰克斯群体倡导的理性美学。另一方面，杜尚的作品带有强烈的未来主义色彩。分析立体主义与未来主义的不同在于，分析立体主义常常是用一个形象来探讨多视点的表现，未来主义却强调形象在空间的位移，再现一种快速运动的速度感，如贾科莫·巴拉的作品《灯》和《拴着的狗的动态》，画出了辐射扩散的光线和小腊肠狗的 20 条腿与 8 条尾巴。杜尚的作品正是具有这种倾向。

杜尚并非借鉴了未来主义。1911 年的秋天，意大利未来派的波菊尼和卡拉来到巴黎，看到了立体派的绘画和雕塑作品。1912 年 2 月，在巴黎的贝尔兰青年画廊举办了 45 位未来派画家联展。直到此时，杜尚才看到这一来自意大利的未来派。未来派的这次巴黎画展是对巴黎立体派的直接挑战，他们把自己标榜为最前卫的现代艺术，把立体主义视为腐朽的传统学院派，而立体派却认为未来派使用了他们的技法。

3 月的独立沙龙展正是在这样派别林立、针锋相对的背景下拉开序

幕的。这个展览，普泰克斯群体不仅要面对来自意大利未来派的挑战，还有传统的学院派和毕加索的立体派以及犀利的评论界和吵吵嚷嚷的公众。杜尚的作品《下楼梯的裸女》显然违背了普泰克斯立体派展览的核心宗旨，是一种不和谐的噪音。

开幕的前一天，杜尚知道自己作品被拒的消息后非常伤心，他没有表露，他取回了作品。似乎这并非大事，之后评审团又改变意见，让《下楼梯的裸女》参加了接下来的西班牙巡展。在1912年秋天举办的"黄金分割展"上，这件作品又亮相了。不过，人们对这件作品依然反响平平。

多年后，杜尚的这句话让我们知道，这件事对他艺术生涯的影响是巨大的。

"这真是我人生道路上一个转折点"，"从那以后，我再也不会对任何艺术家团体感兴趣了"。[1] 杜尚开始走一条自己的道路，在没有任何理论和原则的支持下，寻找一个属于自己的空间。现在看来，这条路是任何艺术家从未走过的道路。

[1]（美）卡文·托姆金斯：《达达怪才：马塞尔·杜尚传》，张朝晖译，上海人民美术出版社，2000年版，第72页。

消解之后的存在

2020 年 7 月 12 日

在《绿盒子》中有一篇杜尚 1913 年写的笔记,"一个人是否可以完成一件不是艺术的作品?"[1] 杜尚在思考什么?他在质疑艺术是什么。所谓的艺术品和非艺术品有什么区别?当一件不是艺术的作品被制作出来后,既不是艺术品也不是普通日常用品,那是什么呢?它何以不是艺术品,又不是日常用品?

杜尚要做的是试图打破一个冠名的标准。1913 年的作品《三个标准的终止》意味着标准是可以打破重建的,标准是人设的,标准具有偶发性。

1915 年冬日的纽约,杜尚在一把普通的雪铲上签名:"马赛尔·杜尚, 1915 年"。在铲子背面的金属横梁上他又写道:"把柄折了之前"(In Advance of the Broken Arm)。做完这些以后,他写信给远在巴黎的妹妹苏珊娜:"听着:在纽约,我以同样的目的买了各种

[1] (美) 卡文·托姆金斯:《达达怪才:马塞尔·杜尚传》,张朝晖译,上海人民美术出版社,2000 年版,第 111 页。

不同的物品,我把它们当作'现成品'。"[1]

一件既不是艺术品,也不是日常用品的东西,它有了新的冠名叫"现成品"。

那么,现成品的存在标准是什么呢?

这时的杜尚,除了雪铲还有另外两件放在巴黎工作室的东西,现在可以追认为是现成品。一件是自行车轮,它的诞生只是为了好玩;另一件是法国人晾晒空酒瓶的架子,杜尚在信中指导妹妹在架子底部内圈上签上自己的名字。与自行车轮不同的是,这个酒瓶架从商店买回来便没有做过任何改动,而自行车轮却是被倒插在一个圆凳子上,改造它的初衷只是为了转动自如。

"现成品"这个词出现后,有一些东西就可以被视为是去除艺术的作品了,只要签上艺术家的名字。这就意味着一件日常用品成为艺术家的现成品。[2]

现成品与一般艺术品不同的是,它摆脱了艺术家的表现技巧,摆脱

[1]（法）卡罗琳·克劳丝:《杜尚》,陆汉臻译,北京大学出版社,2010年版,第46页。
[2]（美）卡文·托姆金斯:《达达怪才:马塞尔·杜尚传》,张朝晖译,上海人民美术出版社,2000年版,第115页。

了艺术流派的主张，摆脱了它的意义所在。

签名，标志着我把这个东西看成是，那它就是。

无意义的题语是让一件东西的实用性和艺术都跌入迷雾，找不到归宿。

1916 年的《梳子》，杜尚在一把铁制的给狗梳毛的梳子的侧面用白色颜料写下："放下身段，不等同于同流合污。"正面签名：MD，1916 年 2 月 17 日上午 11 点。

至此，现成品的创作已经足够完整了，甚至包括细致精准的时间记载，一个作品诞生的瞬间是不可忽视的事件。

与审美无关，不丑不美；与实用无关，高高挂起，搁置，可看可玩，变成观看或玩耍之物；与意义无关，没有象征宣教。

现成品的创作途径，一是选择一件不代表你的品位，不会引发视觉感受的物件。偶发是摆脱意识嵌入的好办法。二是打破实用性，摆脱寻找意义的线索，加入那些读不懂的话语，那些随意的涂鸦。

1917 年，杜尚的《泉》让现成品面向公众，不再被堆放在屋角，积满灰尘，但它同样没有逃脱被当成垃圾扔掉的命运。

那么，是什么力量使"现成品"打破了"艺术"而最终又成为艺术

史中的话语?一件消解了传统艺术,消解了技巧、审美、意义的东西,为何能够走进艺术的殿堂?

《三个标准的终止》 1913—1914 年 马塞尔·杜尚

"标准是人设的,标准具有偶发性"

封面之邀
2020 年 7 月 12 日

第一次世界大战后,杜尚从避难的阿根廷回到了巴黎。1919 年 12 月,他订了去纽约的船票,临行前完成了三件作品,《给丹尼尔牙医的支票》、*L.H.O.O.Q.* 以及《50 毫升巴黎的空气》。

奇妙的是,当你看那胡子时,蒙娜丽莎就自然成了一个男人。[1]

我想用她开一个玩笑。[2]

这并非是一个化妆成男人的女人,那是真真切切的男人,这是我的发现,尽管我当时并未意识到这一点。[3]

从这一刻起,杜尚以他法国式的幽默、轻松和直接,开启了性与性别的游戏。

到了纽约,杜尚的另一个身份诞生了,他叫罗丝·塞拉维,女性。

[1](美)卡文·托姆金斯:《达达怪才:马塞尔·杜尚传》,张朝晖译,上海人民美术出版社,2000 年版,第 191 页。
[2][3] 同上。

他要有两个身份。直到 1941 年，罗丝的签名常常出现在杜尚的作品和文字中，一张曼·雷的摄影让罗丝正式登场了。她时尚华贵，做作深情，风韵撩人，正如她的名字，粗俗地告诉人们"生活不过如此"。塞拉维的照片被制作成一款香水的标签，下面还写有典型的杜尚式的双关语：美妙的气息——水做的面纱。1920 年，杜尚和曼·雷得到了达达领袖扎拉的授权，创办了《纽约达达》杂志，这款香水瓶成了该杂志的封面。与此同时，杜尚的 *L.H.O.O.Q.* 也登上了巴黎达达杂志《391》的封面，尽管这部作品是杂志主创毕卡比亚的仿制品，但无论是对达达领袖扎拉，还是热情推荐杜尚的毕卡比亚，或是达达的追随者们来说，远在美国缺席的杜尚和他的现成品都是热火朝天的巴黎达达运动的一部分。

杜尚认为，达达是无聊的。他回到巴黎后，始终和达达团体保持着距离，静观远望。

杜尚的现成品从原先的游戏自娱，如何开始步入艺术的话语圈？正是一场达达主义运动，让这些堆在屋角无人知晓的玩意正式登堂入室，并冠以达达的名义。尽管杜尚的初衷是避开主义，尽管杜尚并未加入达达组织，但没有毕卡比亚，没有达达风潮，现成品永远只是私人的秘密。一件不想成为艺术的作品，最终还是在追捧、热议中定义了一场新的艺术风潮。同时，它也真正找到了自己留在艺术历史中的位置。

《着女装的杜尚》1921年 曼·雷　　　　用罗丝·塞拉维形象做的香水标签 1921年

"他叫罗丝·塞拉维"

我不能给它下定义

2020 年 7 月 16 日

杜尚说：是否可以完成一件不是艺术品的作品？[1]

他做了。

这些东西，

不是艺术品。

它们是什么？

杜尚说：我把它们当作"现成品"。[2]

什么叫"现成品"？

杜尚说：现成品有意思的地方是我不能给它下定义也不能为它做出一个我自己满意的解释。[3]

那么，它是什么？

[1]（美）卡文·托姆金斯：《达达怪才：马塞尔·杜尚传》，张朝晖译，上海人民美术出版社，2000 年版，第 111 页。

[2] 王瑞芸：《杜尚传》，第 2 版，广西师范大学出版社，2017 年版，第 155 页。

[3]（美）卡尔文·汤姆金斯：《杜尚》，兰梅译，武汉大学出版社，2019 年版，第 162 页。

它是一个重新定义艺术的东西。
杜尚是要用无法定义的"现成品"去重新定义"艺术"。

杜尚什么也没做？
他做了。
在"现成品"上签名，涂抹，
给观众看不懂的留言。
消解了意义、消解了美，
杜尚说，我说不准现成品的概念是不是我作品产生的唯一重要的概念。

现成品
否定了艺术品，
重新定义了艺术；
现成品
以一个不是"艺术"的概念占据了艺术的历史。

现成品
是不是可以
被定义为
不是艺术品的艺术品。

《酒瓶架》 1914年 马塞尔·杜尚

《断臂之前》 1915年 马塞尔·杜尚

不是与是 ———— 351

《梳子》 1916年 马塞尔·杜尚

"以不是'艺术'占据了艺术的历史"

《门》 1927年 马塞尔·杜尚

引起震动的好画

2020 年 7 月 20 日

杜尚说：一张画不能引起震动，就不是一张好画。[1]

一张好画，前提是引起震动。

什么是震动？

杜尚说：在任何一个天才的作品中，他一生中数得上的东西也就四五件，剩下的就是一些填充物了。[2]

就是这四五件，是天才的作品，

当它一出现，就足以震撼人。

杜尚说：一个人——或者竟是个天才——生活在非洲中心地带，每天画出非常出色的画来，却没有任何人看到它们，那么他等于是不存在的。[3]

[1]（法）皮埃尔·卡巴纳：《杜尚访谈录》，第 2 版，王瑞芸译，广西师范大学出版社，2013 年版，第 131 页。

[2] 同上。

[3]（法）皮埃尔·卡巴纳：《杜尚访谈录》，第 2 版，王瑞芸译，广西师范大学出版社，2013 年版，第 132 页。

天才的好画,没人看见,意味着不存在。

不存在就无所谓好与坏。

杜尚说:曾经有千百个天才存在过,他们死了,自生自灭了,因为他们不知道如何让人们知道自己,吹捧自己,让自己成名。[1]

一个艺术家必须被人知道,他才存在。

如何被人知道、如何引发震动?

杜尚说:这是由两点构成的产物,一头是做出这个东西的人,另一头是看到它的人,我给予后者和前者同样的重要性。[2]

你不觉得观众的作用是很重要的吗?你不觉得美术馆的作用很重要吗?你不觉得评论的作用很重要吗?

震动也就是赞扬和接受。

杜尚说:是观看者形成了美术馆。一个社会决定接受某些作品,然后建一个罗浮宫,让它一直存在几个世纪。[3]

评判标准决定了好画的存在,美术馆正式宣布了这个结果,观看者

[1] (法)皮埃尔·卡巴纳:《杜尚访谈录》,第2版,王瑞芸译,广西师范大学出版社,2013年版,第132页。

[2] 同上。

[3] (法)皮埃尔·卡巴纳:《杜尚访谈录》,第2版,王瑞芸译,广西师范大学出版社,2013年版,第134页。

鼓掌认同。

杜尚说：美术馆应该算是观看、评判形式最后的场所吗？[1]

引起震动的画才是好画。

是一出现就震撼人心的那种画？还是经过评判在美术馆和观众注目下轰动的那种画？

也许，它们是同一目标的不同步骤；

也许，它们是同一命题存在的不同前提；

也许，它们之间有着必然的联系；

也许，这两者并不矛盾。

杜尚做了一件作品，

一只手提箱，

摆放自己所有作品的手提箱，

被称为是私人美术馆的手提箱。

省略了前提和步骤，概括了矛盾和联系，

杜尚让作品本身就成为一座美术馆。

一张画，因为是好画才产生震动，还是因为震动才称为好画？

[1]（法）皮埃尔·卡巴纳：《杜尚访谈录》，第2版，王瑞芸译，广西师范大学出版社，2013年版，第134页。

一出现就震撼的一定是天才画家的好画，但可能不存在，
高悬在美术馆的一定是著名画家的好画，但可能出现时并不震撼。

杜尚说：我已经二十年不去卢浮宫了，它不能吸引我。[1]
但今天，我们得去费城美术馆，杜尚所有的作品都在那儿。

[1]（法）皮埃尔·卡巴纳：《杜尚访谈录》，第2版，王瑞芸译，广西师范大学出版社，2013年版，第134页。

"这是由两点构成的产物"

不是与是

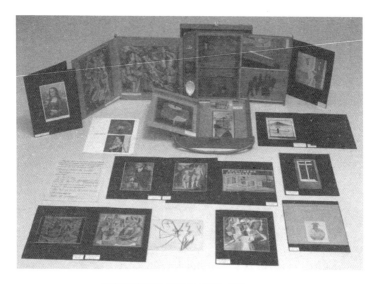

《手提箱里的盒子》 1941 年 马塞尔·杜尚

"美术馆正式宣布了这个结果"

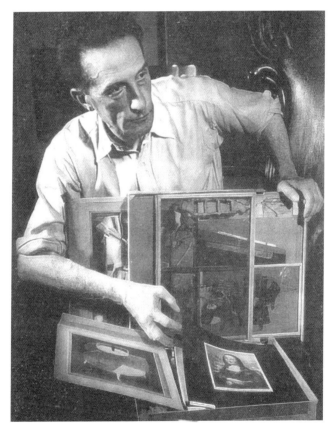

"被称为私人美术馆的手提箱"

寻找意义,却丢失了神秘

2020 年 8 月 11 日

面对画面,你总在想
它象征什么?它表达什么?

为什么头戴礼帽的男人反复出现?
为什么飞鸟拥有树叶的身体?
为什么白云盛放在酒杯上?
为什么苹果悬浮遮挡着人脸?
为什么画烟斗却说不是烟斗?

在坠入空虚和茫然的深谷之前,
你必须找到救命索。
答案一定存在,
那种不可知的象征意义一定存在。

马格利特说:

寻找象征意义的人们，未能把握物象中固有的诗意和神秘感。
什么是物象中的诗意和神秘？

在一个黑夜，
马格利特从睡梦中醒来，
把笼中的鸟错看成了一只蛋。
马格利特说：
我即刻捕捉住这奇异的、令人吃惊的诗意。

有一种相遇叫无关，
它们
与常识无关，
与违背常识也无关。

当鸟笼和鸟蛋相遇，
当巨石和天空相遇，
当白天和黑夜相遇，
当图像和文字相遇，
当虚拟和现实相遇，

当相关与无关相遇,
碰撞的面目
神秘、诗意、不可知。

这种神秘和诗意你也看到,
只是惧怕,
你一定要去寻找答案,
寻找不可知背后可知的意义。
马格利特说:
无须去理解,
这些问题也没有存在的理由。
你要使自己
停留在画面前,
定格在物象中,
别走开,
因为没有背后。

空虚、茫然
甚至无法理解的恐惧,

也许,
本身就是神秘、诗意的。
马格利特说:
如果有人不拒绝这种神秘感,他一定会有着完全不同的反应。

你要的就在眼前,
别谈论,
马格利特说:
神秘,它在任何时候都可能降临。
专注地看。

《透视》 1936年 勒内·马格利特

《灵视》 1936年 勒内·马格利特

《心弦》 1955 年 勒内·马格利特

《语汇的运用 I》 1928—1929 年 勒内·马格利特

世界是相互依赖的

2020 年 9 月 11 日

劳森伯格说:

因为没有人想再去画那些腐烂的橘子,

我们是否可以创造一件

"在任何人眼里都不一样的东西"[1]。

或者说

"'对观众的审视有反应'的艺术"[2]。

什么叫作不一样的东西?

什么叫作对审视有反应的艺术?

它不是指

一件艺术品

激发了你和他不同的感受,

而是

[1] 张朝晖:《艺术与生活:劳申伯格传》,上海人民美术出版社,2000 年版,第 94 页。
[2] 张朝晖:《艺术与生活:劳申伯格传》,上海人民美术出版社,2000 年版,第 93 页。

一件艺术品

在你和他注视下有着不同的样子,

这怎么可能!

在作品面前,

你和他的

脚步,轻重不同,

话语,高低不同,

动作,快慢不同,

这件作品

都会做出不同的反应。

脚步移动灯光变幻,

声音高低气泡涌动,

揿压按钮装置说话,

你和他的感知,

听、看、说、动,

会触动

金属、泥石、

光线、颜色。
你相信,
作品的面貌
是专为你定制的。
你确定,
作品的意义
是由你决定的。

然而,
在你与作品之间,
隐藏着
无数看不见的
更多联结。

声音、麦克风、电子处理器、
信号、灯光、丝网印椅子。

声音、麦克风、脉冲驱动气囊、
气体、释放、工业泥浆气泡。

控制按钮、调频器、音量、

广播喇叭、传送器、金属。

人和物互动

是

劳申伯格大胆的设定,

他跨越了艺术和技术的界限。

人类和机器的问题,

不可回避。

劳申伯格说:

"技术是'当代的特质'"[1],

"这十分令我着迷"[2]。

那么,

当

技术与艺术、

[1] 张朝晖:《艺术与生活:劳申伯格传》,上海人民美术出版社,2000年版,第90页。
[2] 张朝晖:《艺术与生活:劳申伯格传》,上海人民美术出版社,2000年版,第89页。

人类与物质

牵手前行时,

是

技术为艺术所用?

还是,

技术决定了艺术?

是

人类掌控物质?

还是

人类等同物质?

劳申伯格说:

"作品反映了一个事实,

那就是

世界是相互依赖的。"[1]

我们总是

[1] 张朝晖:《艺术与生活:劳申伯格传》,上海人民美术出版社,2000年版,第98页。

决定、掌控或利用。

然而,

真正隐藏的事实,

是

相互依赖。

《探测》 1968 年 罗伯特·劳申伯格

"作品在你和他注视下有着不同的样子"

《预言》 1965 年 罗伯特·劳申伯格

《泥缪斯》 1968—1971 年 罗伯特·劳申伯格

"因为没有人想再去画那些腐烂的橘子"

你会试着去填充关于他们生活的片段

2020 年 9 月 23 日

她是自己作品的中心,

她沉浸在化妆、着装、场景布置中,

她让我们一眼就看到

在图像的世界里

每一个我

竭尽所能

涂抹、乔装、扮演,

塑造出另一个我。

舍曼说:

"我希望创造一些文化之外的东西。"[1]

什么是文化之外的东西?

[1]（英）保罗·穆尔豪斯:《辛迪·舍曼》,张晨译,广西美术出版社,2015 年版,第 5 页。

千姿百态的女性角色

在街头、厨房、公园、图书馆

演绎着故事。

她让我们一眼看出

电影、时尚、杂志和广告的影子,

但她的镜头

抛开了

优雅自信高贵和洒脱,

锁住了

困惑焦虑无奈和惊恐,

她对文化的挪用

注入了质疑和颠覆。

有人说,

舍曼的角色扮演

是自我身份认同,

是自我感知探索,

是女性主义。

舍曼说:

"理论、理论、理论……
这似乎对我不起作用。"[1]
那我们想知道,
每一个角色
发生了什么故事?

我们充当了
坐在轮椅上
从《后窗》窥探邻里的杰弗瑞[2],
镜头中只看见
他人日常的片段和间隙,
却想知道
他们的全部。
你不可避免地陷入了
以图像为线索的
追踪、寻找、猜测和判断。

[1]（英）保罗·穆尔豪斯:《辛迪·舍曼》,张晨译,广西美术出版社,2015年版,第10页。
[2]1954年美国导演希区柯克的电影《后窗》,塑造了因摔伤了腿坐在轮椅上无所事事的杰弗瑞,他每天用观察邻里的日常起居打发生活。

舍曼说:
"对于这些角色
你知道的并不多,
所以
你会试着去填充关于他们生活的片段。"[1]
图像只是片段
我们乐于,
我们习惯,
用想象填充出一个完整的故事。

[1]（英）保罗·穆尔豪斯：《辛迪·舍曼》，张晨译，广西美术出版社，2015年版，第10页。

《无题电影剧照 10 号》 1978 年 辛迪·舍曼

《无题电影剧照 13 号》 1978 年 辛迪·舍曼

(美国）电影《后窗》剧照 1954 年

"以图像为线索的追踪、寻找、猜测和判断"

杜尚的沉默被高估了

2020 年 10 月 14 日

波伊斯用他的作品说了这句话:
"杜尚的沉默被高估了。"[1]
杜尚的沉默是什么?
现成品、下象棋、不作为。
他的作品,
不是艺术品。
作品的作者,
不是艺术家。
但
谁说沉默不是话语,
谁说反艺术不是艺术,
谁说不作为就是隐退。
翻开艺术史,

[1]（加）艾伦·安特立夫:《约瑟夫·博伊斯》,张茜译,广西美术出版社,2015 年版,第 60 页。

我们认识的杜尚

来自

影像、采访、大展、演讲、传记、艺术授权、艺术收藏

……

杜尚被谁高估了？

博伊斯说：

"这个句子意味着对杜尚反传统艺术理念和他后来的行为的批评。"[1]

批评的不仅是杜尚，

更是言说杜尚的批评者。

他们是

艺术资本市场的投资者和抵抗者，

对于他们，

沉默这一传奇的故事如果是无效的，

既破坏了投资者的价值，

也违背了抵抗者的策略。

[1]（加）艾伦·安特立夫：《约瑟夫·博伊斯》，张茜译，广西美术出版社，2015年版，第60页。

博伊斯说:

"杜尚已经放弃了现行社会体系中的艺术圈。"[1]

什么是现行社会体系中的艺术圈?

改造真实社会,

扩大艺术领域。

博伊斯开始实施

7000 棵橡树的城市造林计划。

他呼吁:

用爱的行动

为美好的未来做好准备。

从 1 棵到

5 棵、18 棵、100 棵、250 棵、400 棵、1034 棵、7000 棵,

从德国的卡塞尔到

美国、英国、澳大利亚,

从博伊斯在世到

博伊斯死去。

橡树在蔓延,

[1]（加）艾伦·安特立夫:《约瑟夫·博伊斯》,张茜译,广西美术出版社,2015 年版,第 60 页。

改善环境的贡献将超越种植者的一生。

博伊斯用社会雕塑

让人人都是艺术家。

"沉默这一传奇的故事终究是无效的"

长与宽

2020 年 10 月 22 日

有人常说：
生命的意义不在于长度，
而在于宽度。

在一维中，
长度和宽度的本质是相同的。
如果数量变化，
宽度可以变为长度，
长度可以变为宽度，
只是数量的比较
增减。

在二维中，
长度和宽度的方向是不同的。
如果轨迹相遇，

长度可以变为宽度,
宽度可以变为长度。
只是以点的方式
重叠。

在三维中,
长度和宽度的命名是不定的。
如果视角转变,
长度和宽度
随时可以变成
深度。

在四维中,
数字、方向、命名
都归为生命的体验。
逐渐增长的年龄,
遗失在角落的故乡,
不得不变换的是称谓,
长度是岁月,
宽度是阅历。

(手写稿,字迹难以辨识,无法可靠转录)

迷失的帕蒂

2021 年 1 月 4 日

一天中什么最值得去记录下来?

天气:上午太阳明媚,下午阴云密布,傍晚湿冷的雨点,晚上雨停了,寒风阵阵。

工作:上网填写课程成绩,审阅研究生论文,给学生微信反馈论文意见。

购物:猫零食,零脂肪酸奶,樱桃口味。

烹饪:蝶骨汤,放入皮肚、山药、冬笋;炒青菜,苏州本地的矮壮厚实,微甜。

半夜:小猫在床上撒尿,换被褥、床单,清洗。

所谓日记,会略去,会留下。留下的是你认同的,是期许的,略去的是不得已而为之的。

工作的内容真的比在厨房烧骨头汤更值得记录下来吗?帕蒂的书写会让自己进入一种迷失的状态,甚至会迷失在围绕于身边的每一个让她注目的物件、风景和人之中。

《动物饼干》的标题并非文章的核心词语,那是在柏林会议结束后,

帕蒂去了以前曾光顾过的老火车站，在那里有一个动物园咖啡馆。喝完咖啡，帕蒂去动物园逛逛。在寒气中看了大鸟、长颈鹿、火烈鸟，还看到欧洲野牛。忽然，帕蒂的笔调迷失了，巨大的野牛一动不动，犹如巨人玩具，又像是玩具饼干、动物饼干，被存放在盒子里，盒子外面装饰着各种奇特的图案：马戏团、火车、非洲食人蚁、毛里求斯渡渡鸟、单峰骆驼。

人怎么可以随时随地地迷失？

那是一种什么体验？

游走在

过去和现在，

梦境和现实，

想象和眼前，

物和我

之间。

轻松自由

无拘无束。

让人着迷的正是让人迷失的

2021 年 1 月 7 日

今天是入冬以来最寒冷的日子。

什么情况？你要问。

好在在家更感到温暖无比。

新年第一周！不想画画，除了杂事，就是看帕蒂的书，那种行云流水、跨越时空的文字，挺吸引我。与以往阅读学术性著作相比，令人费脑的理解、思辨消失了，但快速变幻无常的思绪，对物的细微关注，大容量的文字呈现，都让我感到跟不上，不过这正是它吸引我的地方。

帕蒂像个大祭司。

《井》中的帕蒂，在阴霾寒冷的早上，从床上爬起，在书架边找到了要读的书，一本《瘸腿工了》，让她思念母亲。又去了马可书店，在那里买下了村上春树的《寻羊冒险记》。接下来几个星期，就是读村上的书。最终，她被《发条鸟年代记》征服了。

为什么会被征服？被什么征服了？因为这本书让她想到了，什么是大师的杰作？她开始试着去制定作为一部杰作的标准，并按此标准开出了一长串可以列入其中的名单。不过，更重要的征服是，她又再次找到了迷失的按钮。

在《发条鸟年代记》中，主人公正在寻找一只丢失的猫。他来到了一栋废弃的住宅，那里有一座不值钱的鸟形塑像和一口废井，这也是村上这本书名的缘起，也是帕蒂这篇文章名的缘起。为什么要叫发条鸟？发条鸟是什么样子的？这个问题没有追究清楚，被搁置在一边，而谜一样的魅力是无穷的，因为村上的主人公在这里忘掉了要找的猫，找到的是井，是打开另一个世界的大门。在那里，他到达了不知名的旅馆走廊，看到自己在游泳，看到自己在一生中最幸福的时刻。那么，能把帕蒂传送到另一个世界的传送门，是什么样子的？帕蒂找到了一些可选答案：柏林机场大楼，罗马万神殿穹顶大洞，还有席勒花园椭圆形的石桌。她开始翻找石桌的照片，那是2009年CDC会议期间同仁们相聚时拍摄的[1]。大家在石桌边围坐，像席勒和歌德曾在这里围坐一样。魏格纳高大的助手勒韦冻伤了脚

[1] CDC 是 Continental Drift Club 的缩写，即大陆漂移社。1980 年一位丹麦气象学者创立了这个国际性社团组织，为纪念大陆漂移理论的先驱阿尔弗雷德·魏格纳。帕蒂在 2006 年加入该社团成为会员。

趾，躺在营地等待营救。从 11 月一直等到来年的 5 月，他不知道去求救的魏格纳已经死去。在漫长等待的日子里，在大雪冰封的地窖内，勒韦大声朗读席勒的诗句，那是一股支撑生命的暖流。这张石桌成了进入遥远过往的传送门，在抚摸时，帕蒂和 CDC 的成员们与席勒、歌德，与魏格纳、勒韦相遇了。

一本书，要让帕蒂着迷，必有一个不可探究的谜。她像探警一样深陷其中，拨开沉沉迷雾，用各种线索去找寻最终的答案。不只在文字中，甚至在真实的世界里。

在维特根斯坦的《火钳》中，卡尔·波普尔与维特根斯坦有过一场难堪的争斗，帕蒂在读了之后，日夜兼程赶赴英国剑桥，凭着小纸片上的字"H-3"，找到了那座两个伟大哲学家在其中唇枪舌剑的历史建筑。接着，她又探访了维特根斯坦无人问津、杂草丛生的墓地。

这次，帕蒂要去找寻 12000 英里之外东京世田谷区的公寓，在狭窄后巷的荒烟蔓草之中，有一座废弃住宅。

这是存在于村上心中而不是现实中的地方。

这是朝思暮想，魂牵梦绕，不可抑制，随心所愿的东西。

那些让人着迷的东西，正是让人迷失的东西。

不是与是 —— 393

如影随形

2021 年 1 月 9 日

2007 年,帕蒂去冰岛雷克雅未克参加 CDC 会议,会后她将去主持一场国际象棋赛。在那里,她可以拍摄美国国际象棋大师、世界象棋冠军鲍博·菲舍尔(1943—2008)1972 年与苏联棋手鲍里斯·斯帕斯基对弈的桌子。

鲍博是个奇才。在一个寒冷的夜晚,帕蒂与鲍博见面了。他们在一家旅馆餐厅的角落里坐下,但话不投机。后来的几个小时,他们不停地唱歌,这似乎比对话更和谐。

有时,我们都以为自己知道得很多。不经意,会发现许多令人感叹的人和事,早已来过、早已发生过,只是你不知道。

这场会面,应该是在 2007 年,距离鲍博人生巅峰时期的 1972 年,已经过去了 35 年。巅峰之后的鲍博又经历了 1992 年南斯拉夫的赛事,后因强烈的反犹情绪、反美言行和对"9·11"发表的言论,被驱逐出美国。最后,鲍博病死冰岛,那是与帕蒂见面的第二年。为参加一个艺术家和自然主义者组成的联盟会议,帕蒂又一次来到了

冰岛。在郊外的小村庄，帕蒂去探访了鲍博的墓地。她感到费解，为什么会选择这样的地方作为安息之地？过往的记忆，关于冰岛的一幕幕掠过，没有什么特别的，但死亡却如影随形，包括那只为帕蒂在崎岖的山路小溪上引路的老狗雪多也死了。

帕蒂的列车，每一站都停靠在墓地，那是她除了工作、会议之外真正要去的地方。那些在她生命中不可缺失的东西，深藏在这些墓地中，又有精髓钻出泥土，汇集在帕蒂的身上。造访墓地是与另一个生命会晤，吸取他们的精髓。每个生命里一定裹挟着无数其他生命的精血。

如影随形的死亡，伴随着列车，开向自己生命的墓地。到时候有谁去造访帕蒂的墓地？她又会安息在哪里？她的精血又会被谁吸走呢？

26 岁时，帕蒂去了兰波的墓地。

帕蒂去了伦敦，利兹，赫普顿斯·托尔，约克郡，西尔维亚·普拉斯的墓地。她疯狂拍照，没有一张好的。荒凉、寂寞、寒冷，想用尿温暖那冷漠、将死的石碑，最后用缎带捆住 只袜了和笔记本放在墓旁。

帕蒂去了东京，镰仓，圆觉寺，小津安二郎的墓地。黑色花岗岩上

刻着一个字:"无"。

帕蒂去了东京三鹰市,禅林寺,陵园,太宰治的墓地。墓碑是他的身体,帕蒂用水清洗了一番。红色兰花,是肺结核的血。白色的连翘,是带乳糖的奶。如云状的白花,是婴儿的呼吸,清洗污秽的肺。

帕蒂去了东京,丰岛区,磁眼寺,芥川龙之介的墓地。死者对生者也充满了好奇,那里有一道永远拒绝痊愈的伤口。

帕蒂去了摩洛哥,丹吉尔,拉腊舍,基督教墓园,热内的墓地。

1980年,帕蒂和丈夫去了法属圭亚那边境马罗尼河岸边的小镇,在那里有座废弃的监狱遗址,圣罗朗监狱。热内的《小偷日记》记述了这个地方,他将其称为神圣之地。他希望自己能在被判刑后关押在此。但监狱最终被关闭,这让热内抱憾终身。

1986年,热内死在巴黎。

帕蒂要去圣罗朗找一些信物送给热内,她在囚室的泥土下挖出了五颗石头。

二十几年后,帕蒂将五颗石头带到了热内的墓地。

(法)让·热内(1910—1986)

(美)鲍博·菲舍尔(1943—2008)

他给你的,你就接着

2021 年 1 月 18 日

照例,下午三点的窗外,飘来断断续续的琴声。十几年了,没有连贯的曲子,只是不间断的音符敲击。不知是谁,这样年复一年地敲击。

画画与艺术不知道是不是一回事,我想两者之间是有距离的,我们只是画画,心中想着在做艺术,想的和做的不是一回事,画画是实实在在的一件事,艺术是一种说法。

会画画是上天的一种恩赐,它让你能够与自己为伴,独享孤寂。如果没有展览,如果没有热评,你还会拿笔画画吗?会的,因为它让我独享孤寂。

每画一幅画时,兴高采烈地在心中想象着它诞生后的样子,期待着,挥舞起笔刷,在空白的布面上开始,信心满满,志气高扬,就像拥有千军万马的将军,面对风云变幻,胸有成竹地认为一切尽在掌控之中。随着步步深入,各种色形穿插往来,飞速的思绪也随之跌宕

起伏,纠结回转,原本清晰的孕育变得偏离、模糊、遥远,在几经突围中依然看不见前方的路,跌入谷底的身体里回响着一个声音,你的双手永远无法呈现你心中想要的。最终,平静地接受眼前的事实,这就是你的,尽管它不是你的期待。

也许,上帝一直在默默看着,他给你的,你就接着。

阅读了帕蒂的两本书,《时光列车》《只是孩子》,看了纪录片——《生命梦想》。记不起怎么会去读帕蒂。起初是在为当代艺术史备课的时候,了解了罗伯特,偶然中看到了帕蒂。后来看到帕蒂在诺贝尔奖获奖仪式上为鲍伯·狄伦唱歌的视频,为她的纯真所打动。

与《只是孩子》相比,更喜欢《时光列车》,那里已经没有对成功历程的描述,却有着白日梦般的倾诉,犹如飘荡在空中的幻影,在阳光下与每日的身体随行左右。那里有着与相处之物的对话,它们替代了《只是孩子》中的各路名流。那里有时空交错,穿梭来往,行走自如。

帕蒂的文字干净,不浪费。名人、工作、演出,都隐去了。孤寂、隐忍、淡然,一如既往的是饱满鲜活的思绪,穿透一切任意伸展,深情抚摸、触碰她想要的东西。

帕蒂灰白的头发像瀑布一样垂挂在脸的两侧，瘦高的个子，棱角鲜明的轮廓，磁性一般的声音，她的面容，永远定格在童年。有人称帕蒂是大巫师，也许，真正的神应该在人群之中行走。

窗外天色暗下来了，一天又将过去。

(美)帕蒂·史密斯(1946—)

"她的面容,永远定格在童年"

生命的奋飞

2021 年 1 月 19 日

"我就坐在有矮墙围起来的角落里,把真实的时间放在一边,自由徜徉在连接过去与现在的便桥上。"[1] 帕蒂写道。

打开一幅女儿 20 年前画的小画,上面有一行字:"你将怎样死去,选择一种吧。"这是一张随意撕下的练习本上的纸,上面的画分为两组,都是标志性的小图。那一年,女儿 8 岁。我惊讶于她对死亡有如此的兴趣,没有恐惧和躲避,像是面对选择题或猜谜游戏。

如果不是留存的影像,记忆还能有多少储存?

帕蒂对往事的书写是具体的,一杯咖啡的温度;一个梨子滚落下来,撞击脚的感觉;和丈夫聆听点唱机中的曲目。也许,帕蒂的生命时时都在感受身边的一切,加上她超凡的想象和描述能力,这种话语的呈现带出了温度和质感,有声有味有色彩。

我们曾仔细聆听雨点的声音,我们曾仰望空中云朵的颜色,我们能

[1]（美）帕蒂·史密斯:《时光列车》,非尔译,广西师范大学出版社,2017 年版,第 82 页。

说出每一个梦中的疑惑,我们能抛开真实的时间,在内心打开一本过去的书。

我们不曾,我们不能。

女儿说,她养了两个多月的小宠物,螳螂切利死了。它是怎么死的?她说有几天疏于照料,一看,已经死了。

我想起曾经养过的巴西龟,用一块小布盖在它身上,让它冬眠。春天来了,很久却依然不见它苏醒,揭开一看,早已成了干尸。女儿和麦特步行了一个半小时,把切利带到了约书亚公园的一片绿洲中。在一堆沙土洞窟中,他们点燃了蜡烛,烛光的橙色和天光的蓝色形成了强烈的对比,给人神圣的仪式感,切利躺在中间的碗里。

一切都在悄然地变化,来了,又走了。

很幸运,在书中可遇到一些过往的人。弗里达的床顶上嵌着一幅蝴蝶标本,这是雕塑家野口勇送给她的。为了这个截肢的女人,躺在床上,每日能欣赏生命的奋飞。

咖啡馆与石头

2021 年 1 月 22 日

帕蒂 69 岁时，用文字书写着过往。那些记忆充斥的白日梦，有的在梦里，有的走出梦境，成为岁月中的一段故事。

因为喜爱文字，就知道作家都是坐在咖啡馆里写作的。19 岁，帕蒂从南泽西到纽约逛逛，能坐进但丁咖啡馆是她心中追寻的最浪漫的事了。27 岁，帕蒂住在纽约，在但丁咖啡馆读莫拉比特的《海滨咖啡馆》。那个矗立在丹吉尔海边岩石上的小小的咖啡馆，只有一张桌子和一把椅子。开咖啡馆的怪老头还不惹人喜爱，但帕蒂却为之如痴如醉。她用三个字描绘了那里的气氛，慢腾腾。32 岁，帕蒂租了一层楼，在天窗射下的阳光中，坐在一张轻便小桌边，喝着外带的咖啡，想象着如何把这新的居所变成自己的梦想之地。

因为喜欢文字，就知道法国作家让·热内对坐落在圭亚那圣罗朗小镇的一座监狱十分崇敬，把这个法属流放地，视为神圣之地。帕蒂和丈夫弗雷德前往那里旅行，目的是带一些神圣之地的泥土或石头，转送给热内。

在乱草和废弃的石建筑中,帕蒂闻到了物在人亡的气息,这是埋葬灵魂的地方,躯壳早已被运往别处,四周的静默让帕蒂触摸到那些固守在空气中的灵魂。在大囚室的泥地,帕蒂挖出了五颗石头,没有擦去上面的泥土,用火柴盒装好,再用弗雷德的手帕裹好。石头和泥土不仅是冰冷潮湿的,也带着过往囚犯脚底的温度。

帕蒂在伊诺咖啡馆的角落里写着这些故事。

石头的故事

2021 年 1 月 23 日

帕蒂为了寻找圣洛朗监狱的石头,和丈夫弗雷德从迈阿密坐飞机到达苏里南,然后驱车 150 千米到达边境小镇阿尔比纳,再在这里乘独木舟过马罗尼河,到达法属圭亚那圣罗朗小镇。圣罗朗监狱就在这里。收集好石头后,他们又租车前往 268 千米外的圭亚那首府卡宴,之后,结束了这次旅行。

苏里南是南美最小的国家,面积 16.4 万平方千米,相当于我国的河南省。这里 1/10 的人口是华人,还有华人电视台和报纸,以及叫广义堂的组织。在苏里南,春节是法定的节日,放国假。苏里南现任总统也有 1/8 华人血统。

帕蒂的石头包在弗雷德的手帕里等待了二十几年。

在这二十几年,热内走了,弗雷德也走了。

思绪的时空隧道

2021 年 1 月 24 日

帕蒂的书写是一部在时空中自由穿梭的列车。
11 月底,伊诺咖啡馆角落的一张桌边,
帕蒂走近她的传送门。
进入 1965 年,但丁咖啡馆;
进入 1973 年,但丁咖啡馆读莫拉比特;
进入海滨咖啡馆,丹尼尔海边,岩石上;
进入 1978 年,纽约东十街,在楼上幻想着自己的咖啡馆;
进入与弗雷德结婚后一周年的日子;
进入法属圭亚那旅行;
回到伊诺咖啡馆的桌边,与扎克讨论将在罗卡威海滩新开咖啡馆的事情。
这是帕蒂《伊诺咖啡馆》一文中的思绪轨迹。
帕蒂坐在伊诺咖啡馆里写作,思绪进入四十几年前。那时的她坐在咖啡馆中读书,思绪又进入书中描写的丹尼尔的咖啡馆,这样层层穿越时空隧道的书写结构,让当下与逝去交融一体,共同构筑了流动的时空。

通向另一个世界的传送门

2021 年 1 月 26 日

帕蒂走向百老汇大街以北的二十五街,那里是塞尔维亚东正大教堂。在教堂边矗立着塞尔维亚裔美籍发明家尼古拉·特斯拉的胸像,帕蒂在这里与特斯拉进行了一段对话。特斯拉是交流电系统的发明家,帕蒂对他倾诉写作的烦恼,特斯拉给了她解决问题的办法:乐趣,与有乐趣的人在一起。"没有乐趣,我们跟死掉的人没有两样。"[1]

穿越时光的列车就是思绪,帕蒂用自己的方式思考时间的特性。如果就在当下,以不间断的时间书写着过往的片段,这个当下的时间是真实的吗?真实的时间无法用钟表上的数字计算,它包含了过去、现在和将来,三位一体。

帕蒂回忆起 1979 年与弗雷德在底特律的生活。那是一段没有指针的时光,有着不羁的生活行为,激动的梦想规划。那是两个心灵高

[1]（美）帕蒂·史密斯:《时光列车》,广西师范大学出版社,非尔译,2017 年版,第 87 页。

度契合的结果,犹如齿轮磨砺着钻石。

帕蒂爱读波拉尼奥,从各个角度反复看他的《2666》,还读遍了布尔加科夫,还不辞艰辛阅读了维特根斯坦的每部作品,并试图解开他写作的方程式。帕蒂的努力不能说是成功了,但似乎找到了她要的方法,她自己的方程式。

比如,《爱丽丝梦游仙境》中的谜语,为什么一只大乌鸦那么像一张写字桌。帕蒂想到小时候乡下学校的书法课,用墨水书写的经历,大乌鸦和写字桌关联在了墨水上。

写作中文字的组合看似不连贯,这正是文字的优势,能够带动不同的时空、不同的事物,让思绪跨越穿梭。

三月的纽约还会下雪,帕蒂在家附近的圣马可书店发现了村上春树,之后的几个星期,她看遍了村上的作品。

《井》,让她痴迷的是一种奇幻般的氛围和景物,坐落在东京世田谷区的一栋荒烟蔓草的废弃住宅,宫协家。那里有一个鸟形石雕和一口废井。然而,神奇的是,这是一个通往平行世界的传送门。帕蒂激起寻找宫协家废井的愿望,抑制不住地要去井边喝一口泉水。又想到维特根斯坦的《火钳》中,维特根斯坦与卡尔·波普尔的争辩,

她动身赶到伦敦皇家学院的现场拍照,又寻找维特根斯坦的墓园。这一切像一个沿着蛛丝马迹寻找犯罪证据的侦探,又像是一位梦想家。帕蒂想象着传送门的形状,认为它应该像自己拍摄的席勒花园的石桌。由此,回忆起 2009 年前往德国的情景。在席勒花园的石桌边,读诗。这个简单的石桌,具有自然的力量,犹如通灵板,帕蒂感到席勒和歌德坐在这里时的气氛。

《井》是通往快乐的传送门,村上描述了在那里看到自己游泳的样子,那是他一生中最幸福的时刻。帕蒂闭上眼睛,开始进入传送门,进入快乐的过往生活。

过往的远与近

2021 年 1 月 28 日

2012 年 10 月 29 日,美国东部遭遇了飓风"桑迪"。这次飓风使得纽约市汪洋一片,电信、电力、煤气、交通都受到了影响。两周后,也就是 11 月 16 日,我第一次到达美国。飞机在芝加哥奥黑尔国际机场降落。正是此时,为了逃避"桑迪",帕蒂飞往了西班牙马德里。感恩节前她回到了纽约。我也在感恩节前一天来到纽约。记得第五大道两边的街角还堆放着一袋袋的沙包,提醒着人们刚刚过去的洪水灾难。11 月 22 日那天,我和女儿去了华尔街、帝国大厦和中央车站。在人来人往的中央车站,望着兴奋的面孔和急切的脚步,我恍然想起这是美国的感恩节。这让我真切地感受到感恩节的意义,与中国春节一样,那是归家团聚的日子。

帕蒂在这一天去了罗卡威海滩。原本壮观的海边栈道被洪水冲垮了,留下一根根支撑栈道的水泥柱,光秃秃地竖在那儿。帕蒂称那是纽约的罗马遗迹。一只不知哪来的老黑狗和帕蒂一起凝望着海面,那里,波浪翻滚,海水一遍一遍拍打着海岸。不远处,帕蒂刚买下的海边老屋,在这次飓风中破损严重,但依旧挺立着没有倒塌。

帕蒂心想，这真是一个完美的感恩节。

此刻，我和女儿正在华尔街闲逛，带着游客的心情。忽然，校友张兰打来电话，热情地让我们去她家共度感恩节。她做了烤火鸡，还邀请了许多朋友，欢聚一堂。我和女儿商量了一下，决定还是按原计划逛纽约。

今年新冠疫情在纽约大爆发，3月的一天，一辆货车将正在散步的张兰撞倒，年轻的她永远地离开了这个世界。

我没想到，8年后我会如此迷上帕蒂的书。读她的书后我发现，我们之间的行走轨迹曾经靠得如此地近。也许，在纽约的一班地铁上，帕蒂去罗卡维，我去中央车站。而那时，张兰正忙着烤火鸡。

2015年，69岁的帕蒂在书写2012年的感恩节，书写三年前的自己。从"桑迪"飓风写到了1954年"黑兹尔"飓风，又写到60年前8岁的自己和妈妈、弟妹，一起躲在厨房的桌下，感受着暴风雨来临时精神上的兴奋，身体上的喘息。帕蒂还写到丈夫弗雷德去世的那个夜晚，那个狂风暴雨的夜晚。她和弟弟用巨大的沙袋堵在地下室的门口，大雨肆虐街道，垃圾桶和自行车被狂风暴雨撕扯扭曲得东倒西歪，而此时弗雷德正在医院与死神搏斗。

一切过往，看似很远，却又很近。

"一根根支撑栈道的水泥柱,光秃秃地竖在那儿"

文本构造的情形

2021 年 3 月 2 日

对文本的分析和评论应该持有什么态度？后结构主义思想家认为，真相、现实都是相对的、偶然的。文化构造了情形，它们宣称找到了真实。文本就是宣称的媒介，文本是变动的、内在冲突的、隐匿的意识形态。

如今的文化现场大量堆积着文本，充斥着互为矛盾的世界观，喧嚣嘈杂，后结构主义者称之为互文性。在狂轰滥炸的信息面前，没有任何一种观念能独霸天下，更不存在永恒的真理所在。那些文化名称的界定变得脆弱不堪，击碎了人们对社会、自我和各种界限的认知与设定。

分析和评论文本，是要看出文本宣称了什么，它们是如何做到的。

真相是人之所欲

2021年3月5日

作者是谁？他经历了什么？他有什么急欲要表达？他通过什么方式和内容表达？

法国后结构主义思想家会告诉你，唯一不变的真相和现实是不存在的。所谓真相是相对的、偶然的，是由文化情形构建的。日本文学家芥川龙之介，却用克娄巴特拉的鼻子告诉你同样的道理。法国哲学家帕斯卡曾说过：假如克娄巴特拉的鼻子是弯的，世界历史或许为之一变。因为女王的美鼻，让安东尼如痴如醉。芥川却说：女王的鼻子是直是弯不重要，安东尼的迷恋使他永远看不到弯鼻子，即使看到，他也会用眼睛、嘴巴的美去补充它，何况还有炽热的心。因而，自欺欺人的观看，使真相本身变得并不存在。而存在，永远是与双眼想要的真相一致。

面对密林中一件扑朔迷离的强奸杀人案，强盗、女子和被杀男子，分别叙述了完全不同的真相。在每一个版本中，叙说者都美化了自己，都把贪婪、刻毒、凶残、庸俗、狭隘、虚伪推给了别人。

强盗多襄丸讲述了自己在做完强奸之事后，本想一走了之。突然，女子疯狂地抓住他，用着火一样的眼神哀求他杀死自己的丈夫，并要跟随他走。陡然，多襄丸的心中升起了有别于色欲的纯洁欲望，要娶女子为妻。之后，在公平的格斗中，他杀了女子的丈夫，女子却早已逃得不知踪影。

女子在清水寺中忏悔，她斥责丈夫在强盗面前窝囊、卑微，更可恶的是丈夫丑陋的狭隘之心。在她被奸污后，丈夫用鄙视的、深恶痛绝的目光将她击倒。最终，女子决定杀夫后自尽，在征求丈夫同意的情况下，她杀死了丈夫。

亡灵丈夫说出的却是自己目睹了妻子答应了强盗的求爱，悲愤交加。最让他痛苦不堪的是，妻子在与强盗准备离开时，发疯似地叫嚣要强盗杀死丈夫，而强盗的反应令他欣慰，强盗一脚踢翻了女子，转而问他杀，还是不杀？他豁免了强盗，一刀自刎。不可饶恕、罪孽深重的女子，逃之夭夭。

这些对不上的真相表白，在于维护自我，谴责他人。与其说人性是自私、虚伪、充斥着谎言，不如说真相是人之所求，人之所欲。强盗多襄丸，期望自己是个有真挚情谊的人，不仅仅是物性色欲。而原本貌似恩爱、和谐的年轻夫妇，却彼此心怀恨意，看穿了对

方外表下内在的龌龊，甚至意欲杀死对方。

"不是人在说话，而是话在说人。"[1]

[1] 刘北成：《福柯思想肖像》，中国人民大学出版社，2012年版，第140页。

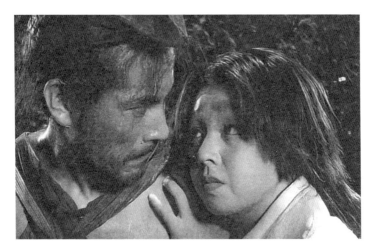

"杀,还是不杀?"

摄影的消失
2020 年 3 月 11 日

摄影与摄影的对象，像成双成对的鱼，为了永恒的交配，走着同一条航线，结伴同游，又像某种酷刑，把背叛者绑在一具死尸上。摄影和所摄对象就如同一个事物的两面，一旦分离，则事物本身就不存在。

罗兰·巴特的意思是当我们观看一幅照片的时候，我们看到的是拍摄的对象，而摄影本身就此消失了。因而，对摄影进行分类是不可能的，因为它与庞杂的万物相捆绑；对摄影进行评述也很难，因为我们不是拉得太近，谈论诸如构图等专业技法，或者就是推得太远，用历史社会的语调指指点点。

巴特希望用观看一张照片的感受来言说摄影，用自己在一种心境下观看照片的感受来说话。

一张叫作照片的虚像

2021 年 3 月 12 日

巴特想用观看一幅照片的感受去寻找和界定摄影的本质。

一幅照片和拍摄的对象是合而为一的,观看者在看到照片的瞬间,看到了那个曾经存在的人。无疑,这个人是曾经存在的,在拍摄的瞬间,他被定格、被静止。在这被定格的一刻,带着偶然和奇遇。从这一刻起,一个物幻化成另一个物——照片。观看者捧起照片的瞬间,看到的不是照片这个物,而是被拍摄的对象。对于观看者,照片是透明的,它会在瞬间被穿透、消失、隐退。

从被拍摄者的角度看,摄影具有死亡的概念。

当镜头举起的瞬间,你为自己制造了另一个你,率先让自己变成了影像,让一个活生生的身体死去。然后,你开始焦虑,担心照片中的你,不能如你所愿。你把照片中的你看成是一个真实的存在,你也开始担心摄影师如何塑造你,你在这一瞬间交出了主体存在的权利,把自己变成了客观的物,任由别人摆布。你期待在旧我死亡之后,有一个新我的诞生,摄影犹如杀戮的工具,扼杀了生命再造

了一个冰凉的物体。

当一个血肉之躯变成静止的化学光影之物，纷乱的迷思开始纠缠争斗，这是焦虑的根源，四种想象在此交汇，在此对峙，在此扭曲。面对镜头，我同时是，我自以为的我，我希望别人以为的我，摄影师眼中的我和照片中的我。在这纷乱的想象中，无数的非我诞生了，无数的非我同时存在，唯独没有了我。

这是一次关于死亡的经历，交付出身躯，让灵魂飞走，幻化成无数虚蒙蒙、无形的非我，留在手中的是一张叫作照片的虚像。

奇遇

2021 年 3 月 13 日

巴特说，能表明某些照片激起我的吸引力的，最准确的文字大概是：奇遇。

一张照片吸引了你，是好奇、惊讶，还是喜爱、欢快？照片虽为冰冷之物，如果它让观看者感到生命的勃发，这就是奇遇。

奇遇是怎么发生的？巴特愿意，从偶然、随便，从欲望、感觉，这些不确定的层面入手，去探讨那个普遍性的本质。

"我看见、我感觉，故我注意、我观察、我思考。"[1]

[1]（法）罗兰·巴特：《明室·摄影札记》，徐绮玲译，台湾摄影工作室，1997 年版，第 31 页。

(法)罗兰·巴特(1915—1980)

"最准确的文字大概是奇遇"

一把尖锐的剑

2021 年 3 月 14 日

《明室》的学理性是显而易见的，巴特在倾注情感的笔墨中，依然有理性的分析，条分缕析，用要素去描述一个问题的本质。

为什么被这张照片吸引？那些打动巴特的照片包含了什么？

巴特研究了两个元素，分别用两个拉丁文的词来代表两种被照片吸引和打动的情感。一个是，知面（Studium），另一个是，刺点（Punctum）。

知面是一张在技巧和内涵上相对成功的照片，以其构图、场面、形象、光影、格调、氛围等等让你为之倾心，击中你关于摄影艺术的文化积淀，你的情感为此泛起了涟漪。

刺点是巴特的研究核心，也是一张照片能吸引巴特的元素。它是一把尖锐的剑，从照片中飞出，刺中你，在你的身体上留下伤口。刺点究竟是什么呢？

刺点是画面的"局部""细节"，它不是摄影师刻意表现的主题景物，

它只是不得不被拍入的部分，是附带物，摄影师的眼睛似乎并没有注意到它。刺点是观者的，是摄影者没打算让其看到的东西。

在路易斯·海恩的《疗养院智障病人》中，巴特忽略了两个儿童畸形的头部，呆滞的站姿，却被小男孩宽边的大翻领和小女孩打着绷带的手指所吸引；在安德列·柯特兹的《小提琴手之歌谣》中，是粗砺结实的泥地；在威廉·克莱因的《纽约》中，是小男孩的一口烂牙；在詹姆斯·范·德·奇的《家庭肖像》中，是站立女子系带的皮鞋；杜安·迈克尔斯拍摄的安迪·沃霍尔肖像，沃霍尔用双手遮住了脸孔，巴特忽视了这一彰显个性的迷人姿态，却紧紧盯住了安迪的手指甲，那柔软的、周边藏着污垢的手指，让他十分厌恶。

刺点具有扩展力，那块泥地让巴特想起行走在匈牙利和罗马尼亚小镇的街面，刺点的活力足以盖过画面中的一切，迅速蔓延。

刺点是主题的偏离，他让观者回归幼年，回归原始，辞退了一切文明。刺点对于观者是痛，是伤痕，是不安，但却不知其源，不可被命名。也许，在照片消失后，在记忆的影像中，它仍会呈现得清晰无误。

刺点能激活观者鲜活的现实感，它将跨出僵硬静止的影像，进入活

生生的观者世界。乔治·威尔森的《维多利亚女王》，那个牵着马缰绳的人，成了巴特的刺点。他穿着苏格兰裙，阴沉着脸，两眼紧紧盯着镜头，他是谁？万一马腾跳起来，女王硕大的裙子被掀开，怎么办？巴特称刺点为"镜外场"，能把你对影像的欲望拉出镜外，拉出画面，拉入你的现实。

一个憨傻而简单的形而上的问题

2021 年 3 月 15 日

巴特在《明室》一书的第二部分，探讨了摄影的本质。摄影要思考的对象是摄影的拍摄对象，或者称为指称对象。一张照片必然意味着有一个东西存在，这个东西会呈现两方面的意义，一个方面是真实，另一方面是过去，也就是有一个东西曾经存在过，占据过真实的空间，又告诉你这一切都已经过去。摄影的时空就在此界定，巴特称之为"此曾在""曾在此"。

此曾在，我们在观看一张照片的刹那，感到了这个拍摄对象曾经在镜头前被静止在画面上，它真实地存在于那一刹那。这一刹那也被照片凝固下来，成为一个真实的永恒。刹那之后，拍摄对象即刻变化，之后永远不再回到这一刹那，而照片却像幽灵一样，在世间移动飘忽。它告诉我们，一个真实的活体，早已逝去，这就是摄影的曾在此。

巴特告诉我们：拉丁文中，摄影是指光压挤表现作用的图像，也就是由光的作用，流出、上涨、榨挤（如柠檬汁一样），呈现的影

像。[1] 摄影的诞生是化学的成功，它让物的光触及卤化银起反应。这让我们看到了来自物的光，它穿越时空，触及你，让被拍摄的躯体与你的目光连接为一体。

一幅摄影作品带给你的是动情的证明，证明了一切曾经发生，但一切都已逝去。它不是冷漠的干枯的证词，而是一丝低沉的叹息。巴特说，摄影向我们提出了一种憨傻而简单的形而上的问题。[2]

当你看到柯特兹的摄影，1931 年拍摄的《恩斯特·巴黎》，画面中站在课桌边的小男孩，他用纯净如水的目光和羞涩的微笑与你相遇，此时你会想，恩斯特至今仍健在吗？在何处？过得怎样？这些就是关于生命的形而上的质问。因为你知道，还有另一个问题的存在，那就是，我此时此刻正在这里，下一刻我会去向哪里？

[1]（法）罗兰·巴特：《明室·摄影札记》，徐绮玲译，台湾摄影工作室，1997 年版，第 97-98 页。
[2] 同上书，第 100 页。

摄影很暴力

2021 年 3 月 16 日

摄影的本质是对此曾在和曾在此的确认。

"任何照片都是一份出席的证明"[1]，证明他不是不在，而是曾在。

摄影与所摄对象的关系，不是类似的仿照。摄影的存在，来自对象的发光，是真实的延展、幻化，既不是想象，也不是真实。它是散发物，是一个不可触碰的真实存在。

摄影的伟大在于它完成了对人类历史的证明。讨论摄影，必须立足于这点，摄影意味的是时间，而不是物。

把摄影说成是对真实的造假、真实的假象，把摄影说成是某种象征符号，这些研究或探讨，无论是关于相似，还是关于语义，在巴特看来，都不是正确的路径。

巴特认为，摄影的类比性、符号性都不重要，重要的是它的确认性。

[1]（法）罗兰·巴特：《明室·摄影札记》，徐绮玲译，台湾摄影工作室，1997 年版，第 104 页。

我们可以这样来理解，作为图像的照片，它的符号特性，无论是肖似性、指索性，还是象征性，都是存在的。但巴特强调，摄影最大的优势是指索，摄影带着死亡的气息。它的存在，标志着对象早已死去。从那静止的一刻起，那样的对象就不存在了。对于观者，照片使时间停滞，使回忆中止，使想象丧失。巴特说，摄影很暴力。[1]

摄影的死亡性，与它诞生的时代相关。在 19 世纪中叶，面对死亡举行的各种宗教仪式开始渐行衰退。也许，死亡为自己找到了新的去处，那就是摄影。在咔嚓快门的启落声中，摆姿势的生命在相纸上进入了静止的死亡状态。这张相纸最终也随着热爱它的人生命的消亡而消亡。

观看照片，另一个令人恐惧不安、颤抖的刺点是无形的，它是对死亡的所思，"他已经死去，他将死去"[2]。

[1]（法）罗兰·巴特：《明室·摄影札记》，徐绮玲译，台湾摄影工作室，1997 年版，第 109 页。
[2] 同上书，第 113 页。

逆转时间，触碰真实

2021 年 3 月 17 日

观看一张照片，我们会说它真像或它不像。谁像谁？根据什么说像与不像？

有些人你没见过，看到照片你会觉得很像，而有时面对自己的照片，你常常说那不像我。

我们要的像是关于心中的像，是原本的他，而不是外在的他。

在相片中，我们想要看到的不只是外观，更重要的是由外表通往内在，由身体通向内心的东西，有气质的照片是将生命的价值神秘地呈现在脸上。巴特说，无关想象，而是警觉，醒悟，是难能可贵的事实。笔墨无以形容，或许只有这句话："这样，对了，这样，没别的。"[1]

"气质像一道光明的影子，伴随着身体。"[2]

[1]（法）罗兰·巴特：《明室·摄影札记》，徐绮玲译，台湾摄影工作室，1997 年版，第 126 页。
[2] 同上。

气质通过相片中注视的目光传达出来，那不是看的眼光，而是与心中的所思相拥，他注视却没有看到任何东西，相反，你可以从中看到活生生的生命跳动，或是爱，或是恨。

在这样的观看中，看与被看有了心之吻合。对摄影的观看进入了狂喜，它是观看与喜悦、痛苦、悲悯结合后激发的疯狂，摄影的狂喜意味着你明确地体验了时间，这种体验包含了对影像的一声叹息。你看到的影像是曾经真实的存在，但转瞬即逝。真实与逝去，是时间的悲悯。这种体验包含了对影像生命气质的抚摸，你触碰到了它的温度、呼吸和跳动，但一瞬即逝，你更强烈地听到死亡，它冰冷、僵硬、漠然。

巴特的《明室》，告诉我们摄影有三大类别：一种是追求艺术的摄影，接纳修辞美学与高尚的展览形式，它失去了疯狂的冥想，没有所思；另一种是追求大众化、娱乐化的摄影，成为消费图像；而巴特认为值得探讨的摄影是第三类，是能将时间注入相片，可以产生爱恋和悲悯，惊愕和不安，是可以产生感悟时间轨迹的行为。它逆转时间，触碰真实。

让身体来诉说

2021 年 6 月 15 日

整日卧床已经一个多月了。时间一天天地在床下穿过，只能看着它，无法触摸。它之前的模样早已朦胧不可辨，如今简单、飘忽，从紧握的指间流去。

文本像一块厚重的布，遮盖着面孔。让五官消失，让头脑停滞。我们不是说：文本会提升心智吗？其实，不是提升，是重压，向下重压。它让心智被挤扁，没有了腾跳的空间。

那些术语把简单变成复杂，把川流不息变成僵硬凝固，把浑然一体切成满地碎片。

也许，需要让身体来述说。

述说呼吸，述说心脏的跳动，述说双腿的无力和松弛，述说手指的颤抖和慌乱，述说无奈、疑惑和恐惧。

主要参考书目

1. (英)阿雷恩·鲍尔德温、布莱恩·朗赫斯特、斯考特·麦克拉肯等:《文化研究导论》,陶东风等译,高等教育出版社,2004年版。
2. (美)安·达勒瓦:《艺术史方法与理论》,李震译,江苏美术出版社,2009年版。
3. (英)丹尼·卡瓦拉罗:《文化理论关键词》,张卫东、张生、赵顺宏译,江苏人民出版社,2006年版。
4. (英)斯图尔特·霍尔:《表征:文化表象与意指实践》,许亮、陆兴华译,商务印书馆,2003年版。
5. (美)尼古拉斯·米尔佐夫:《视觉文化导论》,倪伟译,江苏人民出版社,2006年版。
6. (英)理查德·豪厄尔斯:《视觉文化》,葛红兵等译,广西师范大学出版社,2007年版。
7. 刘北成:《福柯思想肖像》,中国人民大学出版社,2012年版。
8. (法)罗兰·巴特:《符号帝国》,江灏译,麦田出版社,2014年版。
9. (法)罗兰·巴特:《明室·摄影札记》,徐绮玲译,台湾摄影工作室,1997年版。
10. 汪民安:《谁是罗兰·巴特》,江苏人民出版社,2005年版。
11. (英)克里斯·加勒特、扎奥丁·萨德尔:《视读后现代主义》,宋沈黎译,安徽文艺出版社,2009年版。
12. (英)斯图亚特·西姆、博林·梵·隆:《视读批评理论》,宋沈黎译,安徽文艺出版社,2008年版。
13. (英)迈克尔·阿彻:《1960年以来的艺术》,刘思译,上海人民美术出版社,2015年版。

14. 亚瑟·丹托:《在艺术终结之后: 当代艺术与历史的藩篱》, 林雅琪、郑慧雯译, 麦田出版社, 2005 年版。

15.（美）简·罗伯森、克雷格·迈克丹尼尔:《当代艺术的主题: 1980 年以后的视觉艺术》, 匡骁译, 江苏美术出版社, 2013 年版。

16.（英）赫伯特·里德:《现代绘画简史》, 刘萍君译, 上海人民美术出版社, 1979 年版。

17.（英）威尔·冈波兹:《现代艺术的故事》, 陈怡铮译, 大是文化有限公司, 2017 年版。

18.（美）卡文·托姆金斯:《达达怪才: 马塞尔·杜尚传》, 张朝晖译, 上海人民美术出版社, 2000 年版。

19.（法）皮埃尔·卡巴纳:《杜尚访谈录》, 第 2 版, 王瑞芸译, 广西师范大学出版社, 2013 年版。

20. 王瑞芸:《杜尚传》, 第 2 版, 广西师范大学出版社, 2017 年版。

21. 宏飞:《波普教父: 安迪·沃霍尔传》, 上海人民美术出版社, 2000 年版。

22. 张朝晖:《艺术与生活: 劳申伯格传》上海人民美术出版社, 2000 年版。

23.（美）帕蒂·史密斯:《时光列车》, 非尔译, 广西师范大学出版社, 2017 年版。

主要人名译名对照表（按出现先后顺序排列）

瓦西里·谢苗洛维奇·格罗斯曼，Vasily Semyonovich Grossman，7
卡洛斯·玛利亚·多明格斯，Carlos Maria Dominguez，11
艾德琳·弗吉尼亚·伍尔芙，Adeline Virginia Woolf，13
沃尔特·本迪克斯·舍恩弗利斯·本雅明，Walter Bendix Schönflies Benjamin，13
阿莱霍·卡彭铁尔，Alejo Carpentier，14
莫克卡戴尔，Mackandal，14
爱德华·霍珀，Edward Hopper，18
格奥尔格·齐美尔，Georg Simmel，20
约翰·厄里，John Urry，24
劳拉·穆尔维，Laura Mulvey，26
米歇尔·福柯，Michel Foucault，27
杰里米·边沁，Jeremy Bentham，27
史蒂文·卢克斯，Steven Lukes，31
爱德华·沃第尔·萨义德，Edward Wadie Said，33
斯坦利·科恩，Stanley Cohen，38
玛丽·道格拉斯，Mary Douglas，42
雷蒙德·威廉斯，Raymond Henry Williams，45
马丁·海德格尔，Martin Heidegger，47
雅克·德里达，Jacques Derrida，47
弗朗兹·奥马·法农，Frantz Omar Fanon，55

凯伦·冯·白列森，Karen von Blixen，57

罗兰·巴特，Roland Barthes，63

文森特·威廉·梵·高，Vincent Willem van Gogh，67

列奥纳多·达·芬奇，Leonardo da Vinci，67

马克·罗斯科，Mark Rothko，69

西格蒙德·弗洛伊德，Sigmund Freud，76

卡尔·古斯塔夫·荣格，Carl Gustav Jung，76

吉尔·德勒兹，Gilles Deleuze，89

德尼·狄德罗，Denis Diderot，90

亨利·马蒂斯，Henri Matisse，92

莫利斯·弗拉芒克，Maurice de Vlaminck，92

安德烈·德兰，André Derain，92

乔治·路阿，Georges Rouault，92

路易斯·沃塞尔，Louis Vauxcelles，92

赫伯特·里德，Herbert Read，92

勒内·弗朗索瓦·吉兰·马格利特，René François Ghislain Magritte，94

乔治·德·基里科，Giorgio de Chirico，94

巴勃罗·毕加索，Pablo Picasso，94

马塞尔·杜尚，Marcel Duchamp，96

卡西米尔·塞文洛维奇·马列维奇，Kazimir Severinovich Malevich，96

巴内特·纽曼，Barnett Newman，96

莫里斯·路斯，Morris Louis，96

杰克逊·波洛克，Jackson Pollock，97

弗兰克·菲利普·斯特拉, Frank Philip Stella, 97

瓦西利·康定斯基, Wassily Kandinsky, 98

皮特·科内利斯·蒙德里安, Piet Cornelies Mondrian, 98

卢西奥·丰塔纳, Lucio Fontana, 98

比埃罗·曼佐尼, Piero Manzoni, 99

安德烈·马宋, Andre Masso, 106

克莱门特·格林伯格, Clement Greenberg, 110

马克斯·韦伯, Max Weber, 112

尼古拉斯·普桑, Nicolas Poussin, 113

保罗·塞尚, Paul Cézanne, 113

爱德华·马奈, Édouard Manet, 113

朱迪斯·巴特勒, Judith Butler, 132

朱迪·芝加哥, Judy Chicago, 133

乔治娅·奥基芙, Georgia O'Keeffe, 133

琳达·诺克林, Linda Nochlin, 133

格里塞达·波洛克, Griselda Pollock, 134

玛丽·卡萨特, Mary Cassat, 134

瓦莉·艾兹波特, Valie Export, 135

阿德里安·佩波, Adrian Piper, 135

让·奥古斯特·多米尼克·安格尔, Jean Auguste Dominique Ingres, 138

维多琳·路易斯·莫兰, Victorine Louise Meurent, 139

路易斯·布尔乔亚, Louise Bourgeois, 139

劳伦斯·维纳, Lawrence Weiner, 147

大卫·萨利，David Salle，148

肯·阿普特卡尔，Ken Aptekar，149

伦布朗·哈尔曼松·凡·莱因，Rembrandt Harmenszoon van Rijn，149

让·安托万·华托，Jean-Antoine Watteau，149

拉斐尔·桑西，Raffaello Santi，149

朱莉亚·克里斯蒂娃，Julia Kristeva，150

小威廉·范·德·威尔德，Willem van de Velde the Younger，151

亨利·克雷·弗里克，Henry Clay Frick，151

费迪南·德·索绪尔，Ferdinand de Saussure，163

安尼施·卡普尔，Anish Kapoor，165

亚历山大·谢尔盖耶维奇·普希金，Alexander Sergeyevich Pushkin，168

托勒密，Ptolemy，173

克里斯托弗·哥伦布，Christopher Columbus，173

罗伯特·梅普尔索普，Robert Mapplethorpe，176

勒内·笛卡尔，René Descartes，179

阿图尔·叔本华，Arthur Schopenhauer，180

卡尔·亨利希·马克思，Karl Heinrich Marx，180

格奥尔格·威廉·弗里德里希·黑格尔，Georg Wilhelm Friedrich Hegel，180

马奎斯·德·萨德，Marquis de Sade，180

弗里德里希·威廉·尼采，Friedrich Wilhelm Nietzsche，180

乔治·巴塔耶，Georges Bataille，180

丹尼尔·布伦，Daniel Buren，189

苏杰，Suger，189

柯特·施威特，Kurt Schwitters，195

约瑟夫·博伊斯，Joseph Beuys，195

安迪·沃霍尔，Andy Warhol，195

让·鲍德里亚，Jean Baudrillard，196

珍妮·莎维尔，Jenny Saville，208

玛琳·杜马斯，Marlene Dumas，212

西蒙娜·德·波伏娃，Simone de Beauvoir，213

塞缪尔·贝克特，Samuel Beckett，213

瓦内萨·比克罗弗特，Vanessa Beecroft，217

杰妮·安东妮，Janine Antoni，223

汉娜·威尔克，Hannah Wilke，227

萨姆·瓦格斯塔夫，Sam Wagstaff，233

帕蒂·史密斯，Patti Smith，233

爱德华·施里夫·柯蒂斯，Edward Sheriff Curtis，237

阿安吉利娜公主，Princess Aangeline，237

拉里·麦克尼尔，Larry McNell，238

威尔·威尔逊，Will Wilson，238

乔·D. 霍斯·卡普特尔，Joe D. Horse Capture，239

纳科塔·拉兰斯，Nakotah LaRance，239

吕克·贝松，Luc Besson，243

杜安·迈克尔斯，Duane Michals，246

卡蒂埃·布列松，Henri Cartier-Bresson，251

威廉·克莱因，William Klein，251

罗伯特·卡帕，Robert Capa，251

克里斯蒂安·波尔坦斯基，Christian Boltanski，254

比尔·维奥拉，Bill Viola，259

埃德蒙德·帕克，Edmund Burke，260

伊曼努尔·康德，Immanuel Kant，260

亚瑟·丹托，Arthur C.Danto，270

罗伯特·瑞曼，Robert Ryman，271

卡尔文·托姆金斯，Calvin Tomkins，278

贾斯伯·约翰斯，Jasper Johns，281

朱利安·史纳贝尔，Julian Schnabel，281

基斯·哈林，Keith Haring，281

肯尼·沙夫，Kenny Scharf，281

让·米歇尔·巴斯奎伊特，Jean-Michel Basquiat，281

凯瑟琳·德雅，Katherine S. Dreier，287

威廉·詹姆斯·格莱肯斯，William James Glackens，287

沃尔特·阿森伯格，Walter Arensberg，289

阿尔弗雷德·斯蒂埃格里茨，Alfred Stieglitz，289

曼·雷，Man Ray，291

康斯坦丁·布朗库西，Constantin Brâncusi，295

阿尔弗雷德·巴尔，Alfred H. Barr，296

皮埃尔·卡巴纳，Pierre Cabanne，296

弗朗西斯·毕卡比亚，Francis Picabia，298

雅克·威伦，Jacques Villon，301

特里斯坦·扎拉，Tristan Tzara, 302

安德烈·布列东，André Breton, 304

乔治·修拉，Georges Seurat, 313

亨利·朱利安·费利克斯·卢梭，Henri Julien Félix Rousseau, 313

安德烈·德朗，André Derain, 313

约翰·凯奇，John Cage, 322

理查德·汉密尔顿，Richard William Hamilton, 323

马克斯·恩斯特，Max Ernst, 324

罗伯特·德劳奈，Robert Delaunay, 327

阿尔伯特·格雷茨，Albert Gleizes, 327

亨利·勒福科尼耶，Henri Le Fauconnier, 327

费尔南·莱热，Fernand Leger, 327

纪尧姆·阿布利奈尔，Guillaume Apollinaire, 328

乔治·布拉克，Georges Braque, 328

让·梅清格尔，Jean Metzinger, 330

古斯塔夫·库尔贝，Gustave Courbet, 330

莫里斯·潘塞，Maurice Princet, 331

贾科莫·巴拉，Giacomo Balla, 339

罗伯特·劳森伯格，Robert Rauschenberg, 366

辛迪·舍曼，Cindy Sherman, 374

阿尔弗雷德·魏格纳，Alfred Lothar Wegener, 392

路德维希·约瑟夫·约翰·维特根斯坦，Ludwig Josef Johann Wittgenstein, 393

卡尔·波普尔，Karl Popper，393

鲍博·菲舍尔，Bobby Fischer，394

鲍里斯·斯帕斯基，Boris Spassky，394

阿蒂尔·兰波，Arthur Rimbaud，395

西尔维亚·普拉斯，Sylvia Plath，395

让·热内，Jean Genet，396

尼古拉·特斯拉，Nikola Tesla，408

罗贝托·波拉尼奥，Roberto Bolaño，409

布莱兹·帕斯卡，Blaise Pascal，415

路易斯·海恩，Lewis Hine，425

安德列·柯特兹，André Kertész，425

威廉·克莱因，William Klein，425

詹姆斯·范·德·奇，James Van Der Zee，425

乔治·威尔森，George Wilson，426

后记

记忆是最经不起推敲的,当刻意去回想时,都不敢确定那是不是真实的存在。

二十年前,当苏州大学艺术学院获批硕士学位授予权时,诸葛铠教授制定了硕士研究生的课程体系。他将一门"平面设计视觉语言研究"的课程交给了我。课程讲授的内容本应定位在平面设计图形的视觉表现,而我却误入"歧途",开始关注何为"视觉语言"。由此,在大量的阅读学习中,我开始涉猎本学科以外的符号学和传播学。之后,又由视觉文化理论拓展到文化研究领域,并开始尝试将文化理论研究作为工具,在课程中解读广告、标志,解读艺术作品。经过多年不间断的备课,突然有一天,我意识到:在完成被动的目的性行为的同时,是否可以以阅读为介质,放松身体,打开感官,让思绪回归自我,并率性而为地用文字进行记录。这个开端是2015年。随着岁月的流逝,文字在慢慢地、断断续续地累积,纸面上富有质感的笔画汇成了以阅读为源头的内心独白,它的延伸形成了几本

手写的文稿。今天回望，多年里曾经的重要和每日的琐碎都飘散了、淹没了，甚至连眼前这纸上标有的日期和手迹都显得陌生和疏远。

当无法确定当年的我时，我意识到，除了时间和经历，或许是这些文字的存在早已悄然改变了我。用文字耗费的生命，获得了独特的异质，它的生发，是分裂与碰撞，是构建与打碎，是容纳与僭越。理性的方法、逻辑的推理、概念的定义，堆积成主义、学派、意识、观念，在这片沃土的叠压下，欲望、激情、需求、狂热会努力挣脱向上，最终在闪烁的阳光下获得呼吸，呈现出神圣的、不可描述的花与果。它们的容貌、气息无法被定义，因为它们的生发至今还在继续。

艺术家、艺术作品、艺术流派、思想家、概念术语、理论学派犹如一块块巨石，搭建起话语的大厦。当个体的内在体验在这座大厦中穿梭时，我们听见了巨石坠落的声音，这声音逐渐汇聚，呼啸一片。大厦在残片飞舞中轰然倒塌。这股穿梭的飓风是意识、思想无法控制的身体精神，它裹挟着狂笑、激越、冥思、悲怆、迷失，甚至颤抖、癫狂和幻象。

《不是与是：视觉文化研究手记》从 2015 年开始书写，包括了 122 篇短文，记录了笔者阅读书籍、观赏艺术作品后的感悟和思考。这

些短文通过20世纪至今的现代艺术、当代艺术、视觉语言、文化研究等领域出现的一些艺术家、思想家、艺术作品、思想观念,来探讨艺术、文化、社会、历史、哲学等方方面面的相关话题,其中包含的知识话语或许只是大厦的碎片,但在这些碎片之上,刻印着作者自我内心的独白。这些独白如果能够被阅读,期待它不是被用来构造大厦,而是能吹起读者内在体验的飓风。我们知道,这股飓风曾被法国人乔治·巴塔耶称为"非知识"、"耗费"和"被诅咒的部分"。这部分是图书馆里的大笑,是解说词背后的冲动。在面对各种文化、艺术现象进行考量的同时,在各种文献资料引述的末端,飓风绕过所谓的主义、学派、观念和意图直抵不可言说的内在精神。"我们永远不应该撇开激情冲动去描述存在。"[1]

话语、文字、图像充斥在空气的每一个缝隙中,被制造、被接纳。它们真的可以定义、解读、表达什么吗?难道它们本身不也是一个偶然、多变的存在吗?日常的思索本应飘散在空中,却被文字降落在纸面,随着时间的流逝,它们堆积生成自己的面孔。然后,我们接着又开始言说这些文字。说它们,不是论文、不是日记,不是散文,也不是随笔;说它们,不仅讨论了视觉语言的形式,还关注了看艺术的那双眼睛;说它们,杂糅多元地将结构、后结构,现代、

[1](法)乔治·巴塔耶:《色情》,张璐译,南京大学出版社,2019年版,第9页。

后现代等汇聚一体,描述了雕塑、绘画、摄影,描述了现成品、装置、影像;说它们,不过是史诗颂辞之下的脚注。我们用许许多多的"不是"和"是"去定性它们的面孔,为它们的独特、差异和不可替代赢得一席空间。然而,罗兰·巴特的背后站着索绪尔,米歇尔·福柯的背后站着尼采,巴塔耶的背后站着萨德,塞尚的背后站着普桑。我们以"不是"言说我们"是"谁,我们同样以我们"是"谁,言说我们"不是"。"重复是言说差异的唯一手段。"[1] 也许,真正的差异与独特是在时空飞驰的每一个刹那。那是某个午后书桌边备课时的走神,那是临睡前卸下紧绷后的松弛……

从几本日积月累的手写文稿,到转为电子版的文件,再经过多次整理修改,到现在交付出版社,又跨越了三个年头,时间快速地消失,让人不愿意再去提起,而清晰留下的是那些我要感谢的人,他们在手稿转为书籍的路途中给予了我莫大的帮助和激励。

感谢青年学子许纯瑶、朱芸阁为本书前期的电子版做了大量文字整理和校对工作。感谢赵智峰、吴磊、冯涛和苏州柒整合设计有限公司,是他们赋予了本书极富内涵的精彩设计。感谢苏州大学艺术学

[1]（美）斯图尔特·肯德尔:《巴塔耶》,姚峰译,北京大学出版社,2018年版,第76页。

院美术系的支持和帮助。感谢南京大学艺术学院院长何成洲教授在百忙中为本书作序。感谢苏州大学出版社薛华强先生为本书出版付出的努力和辛劳。

我要特别感谢老友陈强先生、冯三羊先生,他们的肯定和无数次激情四溢的探讨,无疑是构筑本书核心支架的重要支撑。我还要感谢我的女儿姜玥皓和女婿麦梓青,你们以严谨的治学态度对书名和书中涉及的外文翻译问题提出了宝贵的意见。最后,我把最真挚的感激献给我的丈夫姜竹松先生,是他鼓励我把这些无为而为的文字呈现于众,他为此付出了积极的努力。他直面现实的平和给予我自信,没有他的支持,沉默一定是这些文字的命运。

2023 年 4 月 20 日

吴晓兵于苏州

责编手记

作为责任编辑,在本书中看到了什么?

首先看到了时间,被揭示的时间。

一是可占有的时间。作者在书中通过对同一时间发生的事情的并置揭示了这一点。作者并不是要指明在同一时间发生了许多事情,而是表明这些事情通过自己的发生占有了同一"客观"时间,从而拥有了属于自己的时间。事情为什么要发生?是为了占有时间。时间不是事情发生的条件因素,而是对要发生的事情的馈赠,只有发生,才会被给予时间。存在就是对时间的占有,或者说通过对时间的占有而存在。进而,不同的文化就是对时间的不同占有方式。

二是有指向的时间。时间不是一种消失的东西,也不是一种伴随的东西,而是一种明确的指向,指向过去和未来。作者在书中每每对时间的感悟就是对时间作为这种指向存在的揭示。当我们感悟时间的时候,我们感悟到的是过去和未来的一起到来。作者在每篇文章中醒目地标注了写作时间,也就是以写作这一事件

拥有了那一时间。

其次看到的是"现场",被揭示的"现场"。本书中几乎没有用到分析和推理,而是充满了叙述、体验与感悟,这一切是通过不断地回到"现场"实现的。在"现场",你可以看、可以听、可以触摸,也才可以有感。作者一方面竭力地回到写作的"现场",一方面竭力地使写作的内容和人物等回到应有的"现场"。作为本书的第一读者,我不断地被作者营造的"现场"所打动。

而最大的"现场"就是世界,只要"在"世界上,一切都是清楚的。

有一首诗这样写道:

……

我看到你在那里

但我不知道你这是在哪里

我不能径直向你走去

……

最后

我想到了世界

我已从我的所在走向世界

我正从世界走向你